KB160420

개성있는 캐릭터 개발을 위한

16가지 유형별 인물 구성 가이드

에노모토 아키 엮음

에노모토 구라게 · 에노모토 사무실 지음

먹

오늘날은 창작자들이 활동하기 좋은 시대입니다. 이전 세대의 작가들은 자신이 구상한 이야기를 창작물로 남기거나 세상 사람들에게 널리 알리고 싶어도 늘 높은 진입장벽에 가로막혔기 때문입니다.

작품을 널리 알릴 수 있는 가장 빠른 지름길은 프로 소설가, 만화, 시인으로 데뷔하는 방법이었습니다. 하지만 당연하게도 이 또한 경쟁이 무척 치열했습니다. 꿈을 이뤘다 한들 프로로서 계속 활동하는 것도 쉽지 않은 일이었습니다. 잡지, 동인지, 라디오의 투고 코너처럼 창작물을 세간에 평가받을 귀중한 기회도 있었으나 여기에 만족하지 못했던 사람도 많았습니다.

그러나 지금은 광활한 인터넷 세계가 펼쳐져 있습니다. 무명작가의 작품이 어느 날 갑자기 인터넷상에서 화제를 불러일으키기도 하지요. 몇천 명, 아니 몇만 명이나 되는 사람들의 시선을 사로잡아 세계적인 인기를 누리게 되는 꿈같은 일이 현실로 일어날 수도 있습니다. 예전에는 어떤 작품이 인터넷에서 화제가 되면 책으로 출간하거나 TV 시리즈로 제작되어야만 수익을 낼 수 있었습니다. 하지만 이제는 인터넷만으로도 충분히 수익을 창출할 수 있는 세상이 되었지요. 창작을 통해 나를 알리고 싶은 사람에게도, 한 방 역전을 노리는 사람에게도 지금이 절호의 기회입니다. 이러한 흐름은 기존 동인 시

장에 긍정적인 영향을 미쳐 많은 예술가의 활동을 촉진했습니다.

다만 모든 도전자가 기회를 잡을 수 있는 것은 아닙니다. 몇만 명일지도 모를 도전자 중 아주 일부만 주목받을 테니까요. 하지만 그래도 상관없다고 생각하는 사람 역시 분명히 있습니다. 한두 명만 본다고 하더라도 머릿속에 담아두었던 장면을 표현할 수 있는 것 자체에 만족하는 것이지요. 이 또한 아주 훌륭한 마음가짐입니다. 학생, 직장, 주부가 본업과 병행하며 삶을 더 풍성하게 만들어 주는 창작 활동을 즐길 수 있는 것 또한 지금 시대이기에 가능한 일입니다. 하지만 기왕 벌인 일이니 더 좋은 이야기를 만들어 많은 사람의 눈에 띄기를 바랍니다.

아울러 더 나은 창작물을 만들기 위해 갖은 시행착오를 겪고, 라이벌 작가들과 함께 실력을 갈고닦으며 만족감과 충족감을 높일 수도 있습니다. 이를 위해 활용할 수 있는 '등장인물을 유형별로 이해하는 방법', 그중에서도 '16개의 성격 유형'이라는 개념을 소개하고자 합니다. 이 책에는 이와 관련해 알아야 할 개념과 정보가 풍부하게 담겨 있습니다. 구체적인 이유는 본문에서 다시 소개하겠지만, 비교적 간단하게 큰 효과를 볼 수 있으니 꼭 한번 활용해 보시기를 바랍니다.

이 성격 유형 검사는 최근 인터넷을 중심으로 널리 알려지면서 들어본 적이 있는 분도 많으리라 생각됩니다. 사람의 성격을 네 가지 특성에 따라 조합해 16개로 분류하는데, 이는 성격 진단용 텍스트로서 적합하지요.

이 책은 이미 발표된 몇몇 연구 중 폴 D. 티저의 저서를 주로 참고했습니다. 여기에 제 나름의 독자적인 해석과 생각도 덧붙여 두었습니다. 이는 어디까지나 각 패턴에 대한 하나의 개념으로 이해해 주시기를 바랍니다. 또한 각 유형의 명칭, 창작과의 관계는 이 책의 독자적인 해석임을 알려드립니다.

참고로 이 책은 실제 사람을 16개의 성격 유형에 끼워 맞추거나, 판단하거나, 자아실현을 하기 위한 목적으로 만들어진 것이 아닙니다. 이 점에 유의하시기를 바랍니다. 16개의 유형으로 나눈 등장인물의 성격은 어디까지나 소설과 만화 등 창작 활동에 참고해 주시기를 부탁드립니다.

에노모토 아키

목차

EINSFTJP

Part 3 16가지 유형 이외의 패턴

Part
1

성격 유형과
등장인물

등장인물을 유형으로 이해하기

유형으로 이해해야 하는 이유

등장인물을 유형으로 이해해야 하는 이유는 무엇일까. 이는 '등장인물을 설정하거나 고찰하고, 개성과 관계성을 부여하기 훨씬 편해지기 때문'이다. 이렇게 하면 작품의 질은 크게 올라가고, 처음부터 아이디어를 모으거나 이야기를 써 내려가는 것 자체가 훨씬 쉬워진다.

나와 내가 소속된 에노모토 사무실 구성원들은 소설과 만화의 창작법을 알려주는 전문학교 혹은 문화 센터 등에서 강의할 기회가 많다. 그래서 다양한 작가 지망생을 만나고, 그들의 고민과 망설임을 접하는 일도 잦다. 소설 및 만화 이외의 다양한 장르 크리에이터와 자주 만나기도 한다. 그럴 때도 창작법이나 갈등에 대해 듣는다.

이 모든 경험을 종합한 결과, 앞서 소개한 '등장인물의 설정과 개성, 관계성의 고찰'은 아마추어든 프로든 많은 크리에이터에게 있어 작품의 완성도를 떨어뜨리는 큰 마이너스 요소이면서 한편으로 라이벌과 비교적 쉽게 차이를 벌릴 수 있는 플러스 요소가 된다는 사실을 알아낼 수 있었다.

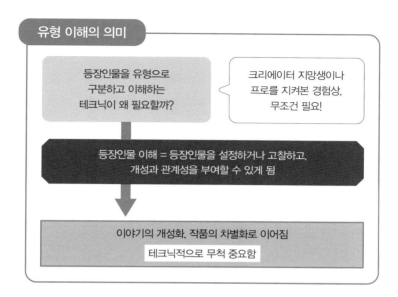

유형 이해의 의미

등장인물을 유형으로 구분하고 이해하는 테크닉이 왜 필요할까?

크리에이터 지망생이나 프로를 지켜본 경험상, 무조건 필요!

등장인물 이해 = 등장인물을 설정하거나 고찰하고, 개성과 관계성을 부여할 수 있게 됨

이야기의 개성화, 작품의 차별화로 이어짐
테크닉적으로 무척 중요함

이야기에 개성을 부여하는 방법

비슷한 느낌의 작품만 쓰는 건 아닐지 의심했던 경험은 누구나 한 번쯤 있지 않을까. 매번 전혀 다른 스토리와 배경을 짜겠다고 다짐하지만 어째서인지 자꾸만 비슷해진다.

혹은 이야기가 지루하게 느껴지는 경우는 어떤가. 등장인물끼리의 대화가 무척 평범하거나 재미없다. 사건이 드라마틱하게 전개되지 못해 시종일관 진부하게 느껴지기 마련이다. 이러한 매너리즘은 스스로 깨닫기도 하지만 동인지 구매자 혹은 SNS상의 창작 동료들로부터 지적을 받기도 한다.

이럴 때 작품을 살피다 보면 등장인물에 문제가 있는 경우가 대부분이다. 인물에 대한 설정과 고찰이 충분히 이뤄지지 않기에 늘 비슷한 주인공, 히로인, 라이벌이 등장하며 결과적으로 작품의 분위기 또한 비슷해지고 만다. 또한 하나의 작품에 등장하는 여러 인물에 저마다의 확실한 개성과 관계성을 부여하지 못하면 개성끼리 충돌하며 발생하는 '케미'가 사라진다. 이는 이야기를 밋밋하게 만드는 원인이 되기도 한다. 그러나 반대로 생각하면 등장인물을 설정하거나 고찰하고, 개성과 관계성을 부여하면 바로 해결할 수 있는 문제라는 뜻이기도 하다. 간과할 수 없는 부분이다.

무엇을 위한 창작인지 고민할 것

하지만 그렇게까지 노력하고 싶지 않은 사람도 있을 것이다. 실제로 창작에 대한 동기부여는 사람마다 다르다.

어떤 사람들은 용돈벌이나 부업이라고 말하기도 한다. 최근에는 적지 않은 사람들이 소설, 만화, 일러스트, 게임 등 다양한 동인 작품 및 구독 서비스를 통해 수익을 창출하고 있다. 프로로서 살아남을 자신이나 역량은 없지만 부업 정도라면 할 수 있을 것 같으니 해보고 싶다는 생각은 전혀 나쁘지 않다.

반면, 무슨 일이 있어도 프로로 데뷔하고 싶은 사람 역시 존재한다. 이들은 전국에 있는 서점에 자신의 소설과 만화가 진열되기를 바라고, 드라마 혹은 영화화되어 대중의 마음을 뒤흔들고 싶다고 생

각한다. 그래서 관련 학교에 진학하거나, 프로 작가의 어시스트가 되거나, 관련 회사에 들어가거나, 끝까지 독학으로 공부하는 사람도 있다.

또한 여가생활을 한다는 생각으로 살짝 발을 담갔다가 의외의 재미를 느끼고 쭉 활동하기도 한다. SNS나 소규모 동인 커뮤니티에서 받은 칭찬을 잊지 못해 자신이 할 수 있는 범위 내에서 창작 활동을 하는 것만으로도 충분하다고 생각할 수도 있다.

오늘날에는 이처럼 창작법이 다양하니 각자의 사정, 능력, 기분에 맞게 고르면 된다. 그러나 아이러니하게도 이러한 이유 때문에 등장 인물의 설정이나 개성, 관계성을 반드시 의식해 부여해야 한다.

등장인물을 이해해야 하는 이유

물론 그 밖에도 작품의 완성도를 높이기 위한 포인트는 다양하다.

우선 훅_{독자의 흥미를 끌어내기 위해 간결하고 짧게 정리한 콘셉트—옮긴이}이나 복선의 매력으로 독자의 마음을 사로잡는 '스토리'가 있다. 또 존재 자체만으로도 개성과 매력을 자아내는 '등장인물'도 있다. 그리고 매체에 맞게 서로 다른 이야기를 만들어 내는 '테크닉'도 마찬가지다. 만화라면 그림이나 구도, 소설이라면 문장을 활용한 묘사, 게임이라면 이에 맞게 설계된 프로그래밍이 여기에 해당한다. 이러한 것을 확실하게 배우고 연습해서 성장한다면 그에 상응하는 효과가 따라온다. 하지만 이런 포인트를 잘 활용하거나 테크닉적인 면에서 성장하려면 그 나

름의 도구와 시간, 열정과 끈기가 필요하다. 절대 쉽지 않은 일이다.

한편 '등장인물의 설정과 개성, 관계성의 고찰'은 눈치와 의식만 있으면 비교적 쉽게 달성할 수 있다. 적은 노력으로도 달성할 수 있는 핵심 요소이니 프로 크리에이터가 되고 싶은 사람이나 오락과 커뮤니케이션의 일종으로 창작을 즐기고 싶은 사람 모두에게 추천한다.

그럼에도 의외일 정도로 많은 크리에이터 지망생과 아마추어 크리에이터들이 이 점을 의식하지 못한 채 소설, 만화, 게임에서 등장인물을 대충 처리해 버린다. 이렇게 깊게 생각하지 않고 습관처럼 등장인물을 만들거나 묘사하면 어떤 일이 벌어질까?

가장 흔한 경우는 자기, 또는 가족이나 친구처럼 가까운 사람과 비슷한 등장인물만 만드는 일이다. 이는 크리에이터 자신을 쏙 빼닮은 등장인물만 등장한다는 의미가 아니다 물론 그런 경우도 있기는 하다.

성별, 능력, 외모, 지위처럼 등장인물의 요소는 다르지만 실제로 이야기 속에서 대사를 읊고 움직이는 모습이 어딘지 모르게 크리에이터와 비슷하다. '특정 상황 예를 들어 눈앞에서 사람이 곧 차에 치일 것 같다면 어떻게 할까. 한가할 때는 집에서 무슨 일을 하며 시간을 보내는가 등에서 어떻게 말하고 대처할까?'라는 관점에서 봤을 때 놀라울 정도로 닮아있는 건 예삿일이다. 또는 특정한 누군가와 닮은 건 아니지만, 등장인물의 대부분이 카레나 라면, 단 것 중 하나를 좋아하는 것처럼 그 응용의 폭이 좁을 때도 있다.

왜 그런 걸까? 크리에이터는 보통 이야기 속에서 등장인물을 움직일 때 이 상황에서 어떻게 행동할지를 상상, 즉 시뮬레이션해 본다.

그러나 아무것도 없는 상태에서 이 시뮬레이션은 무용지물이다. 상상하기 위한 소재, 실마리가 필요하다. 이러한 소재나 실마리는 체험이나 경험을 통해 얻는 것이 가장 빠르다. 그다음으로 친구나 가족, 또는 미디어를 통해 접한 등장인물과 같은 친근한 존재, 또는 '대체로 이 위치에 있는 등장인물은 이럴 것이다'하는 평면적인 고정관념을 통해 손에 넣을 수 있다.

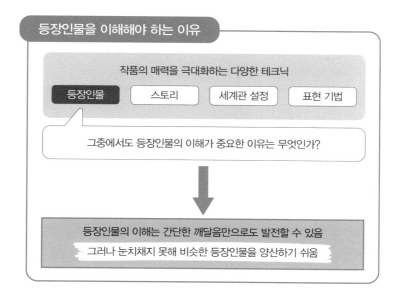

이러한 문제는 확실하게 의식하고만 있다면 어느 정도 해결할 수 있다. 무의식적으로 버릇처럼 쉽게 꺼내 쓸 수 있는 범위 안에 넣어

둔 등장인물의 설정과 묘사의 범위를 넓혀 보자. 어떠한 인물과 잘 맞는 사람이나 대립하는 사람이 누군지 평소에 조금씩 생각해 보면 좋다. 그러면 가까운 존재나 고정관념을 본떠 설정하거나 묘사하는 일만은 피할 수 있다. 여기서부터 '등장인물의 설정과 개성, 관계성의 고찰'이 시작된다. 그리고 조금만 더 노력한다면 큰 플러스 요인을 쌓고 작품을 매력적으로 보이게 할 수 있다.

관찰의 '양'을 늘리는 테크닉

여기까지 '등장인물의 설정과 개성, 관계성의 고찰'과 그것을 해야 하는 이유를 확인했다. 지금부터는 그것이 '왜 등장인물을 유형별로 구분하는' 방법이어야 하는지 설명하고자 한다.

'등장인물의 설정과 개성, 관계성의 고찰' 및 그것을 실질적으로 부여하는 방법을 익힐 때까지는 가장 기본적으로 자기 자신의 체험과 경험을 살린다. 인생 경험이 풍부하거나 특수한 경험을 했던 사람들 대부분은 이에 대해 특별히 의식하지 않아도 된다. '세상에는 여러 사람이 있다', '이러한 유형의 사람은 기쁠 때 이런 반응을 보인다', '평소에 이러한 분위기였던 사람이 위기에 처하면 이렇게 된다'와 같이 공적, 사적으로 다양한 사람과 만나면서 쌓은 경험과 체험을 통해 사람의 행동과 상호 관계성 등을 배웠기 때문이다. 그래서 깊이 생각하지 않아도 등장인물을 설정하거나 고찰하고, 다양한 등장인물과 관계 맺는 모습을 설득력 있게 묘사할 수 있는 것이다.

이러한 경험이나 체험은 하루아침에 이뤄지지 않는다. 양이 부족하다면 질로 승부해야 한다. 이러한 것을 의식하면서 사람을 관찰하거나 정보를 수집하는 방법도 생각해 볼 수 있다. 구체적으로는 많은, 심지어 다양한 사람들이 모여있는 장소에 나가 관찰하는 것이 가장 좋다. 역이나 패스트푸드점, 패밀리 레스토랑이 대표적이다.

　이러한 곳들은 사람이 많이 모이기 때문에 관찰하기 좋은데, 적합한 이유는 이뿐만이 아니다. 이곳에 다양한 사람들이 있다는 점이 중요하다. 특히 역은 이동할 때 중심이 되는 지점이니만큼 그곳에 있는 사람들은 나이, 성별, 거주지 모두 제각각이다. 회사원부터 가족과 함께 나온 사람들, 미성년자들도 볼 수 있다. 패스트푸드점이나 패밀리 레스토랑은 사람들이 대화를 나누는 곳이므로 가만히 귀를 기울이면 각각의 인생과 에피소드 등 여러 가지 이야기를 들을 수 있다. 다만, 개인의 사생활을 존중해야 하니 상대방이 불편을 느낄 정도로 다가가서는 안 된다.

　그 밖에도 유명인의 에세이를 읽거나 인터뷰 동영상을 보는 방법도 추천할 수 있다. 이러한 콘텐츠에는 특히 개성적인 인물의 본성이 담겨 있다. 훌륭한 운동선수가 상황을 받아들이는 법, 정치인의 유년기 체험, 연예인의 리액션과 같은 것을 배울 수 있으므로 특별한 위치나 능력, 타고난 개성을 그릴 때 참고할 수 있다.

　우리가 실생활에서 특별한 사람을 만날 기회는 흔치 않다. 역이나 패스트푸드점에서 우연히 마주쳐 관찰할 가능성은 더더욱 낮다. 하

지만 콘텐츠라면 쉽고 다양하게 관찰하고 정보를 수집할 수 있다. 체험을 통해 얻을 수 있는 실속 있는 정보까지는 미치지 못하더라도 잘 조합한다면 큰 효과를 발휘할 수 있다.

이와 같은 테크닉은 관찰의 양을 늘려 창작에 활용하기 위한 것이다. 이 책의 원래 주제에서는 약간 벗어났지만 실제로 조합하면 매우 도움이 되므로 잊지 말기를 바란다.

유형을 이해해 관찰의 '질'을 높이는 테크닉

지금까지는 관찰의 양을 늘리는 테크닉에 관해 설명했다. 하지만 이 책의 주제인 '등장인물을 유형별로 구분하는' 테크닉은 관찰의 질을 향상하는 효과가 있다. 그 이유는 무엇일까.

이에 대해서는 상자나 책장에 물건을 정리하는 경우를 예시로 들면 이해하기 쉽다. 책이나 취미 용품을 정리하기로 했다고 치자. 이때 칸막이 없는 넓은 공간의 상자나 책장이 과연 정리하기 편할까? 아무 생각 없이 손에 잡히는 대로 수납하기에는 편할지 모른다. 하지만 막상 '그 책 어디에 뒀더라?', '그거 어디에 있지?' 하고 한참을 생각해야 한다면 결국 물건의 위치를 생각하거나 찾는 데 시간만 더 걸릴 수 있다.

하지만 상자를 칸막이로 나누고 수납할 물건을 분류하거나 책장에 작가별로 이름표를 붙여 책을 꽂으면 어떻게 된다. 일일이 생각하지 않아도 찾으려는 물건을 쉽게 손에 넣을 수 있다.

이와 동일한 효과를 '등장인물을 유형별로 구분하기' 방법에서도 기대할 수 있다. 즉, 등장인물을 유형별로 나누지 않는다는 건 '상자에 아무렇게나 물건을 넣는 일'과도 같다. 그래서 등장인물들이 서로 닮았는지, 동료로 나오는 등장인물들의 유형이 한쪽으로 쏠리지 않았는지 파악할 수 있는 지표가 없어 판단하지 못하는 사태가 벌어질 수 있다.

하지만 등장인물의 유형 나누기에 관한 이론을 이해하고 있다면 '이 인물은 A 유형, 저 인물은 C 유형이므로 명확하게 다르다', 'B 유형의 주인공과 대비되는 라이벌을 등장시키기 위해 D 유형의 성질을 부여한다'. 'E 유형의 등장인물만 나온다' 등의 근거를 내세울 수 있다.

이 방법을 모르면 여러 사람을 관찰하거나, 혹은 실제 체험이 반영된 다양한 에피소드를 적용한다 해도 '큰 상자 안에 뒤섞여 있을 뿐'이다. 그러나 유형을 나누는 방법을 익혔다면 '그 유형에서는 이러한 행동을 흔히 볼 수 있다', '이 둘은 서로 다른 유형이다'와 같이 깊게 이해하게 되면서 관찰의 질이 올라간다.

관찰이나 등장인물을 구별할 수 있는 센스가 있는 사람은 이러한 방법이 필요 없을 수도 있다. 그러나 이러한 센스를 갖추기란 매우 어렵고 또한 자기 자신의 성격이나 취향 등의 영향을 받기 쉬우므로 창작하는 사이 '나도 모르게 치우치는' 일 역시 종종 있다. 그러니 유형 나누는 방법을 꼭 익히기를 바란다.

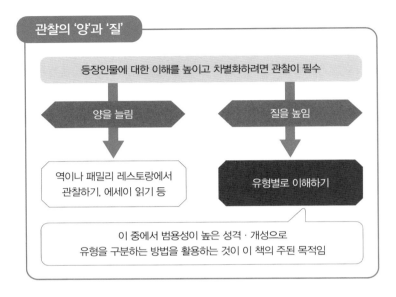

성격·직업에 따른 유형 나누기

여기까지 등장인물의 유형 나누기에 관해 설명했다. 유형이라는 한 단어로 이야기했으나 그 종류는 여러 가지일 수 있다. 성별, 인종, 직업, 능력 등도 훌륭한 유형에 속한다. 주요 등장인물의 성비를 맞추거나 판타지물·배틀물에 자주 등장하는 무기 및 마법을 분산시켜 차별화와 개성화를 꾀하는 것은 전형적인 방법이다.

이 책에서는 성격·개성에 따른 유형 나누기를 추천한다. 범용성이 높기 때문이다. 학원물에서는 성별은 둘째치고 나이와 직업 유형을 활용하기 어렵다. 주요 인물이 학생이기 때문이다. '유급생', '고

등학교에 입학한 성인'과 같은 인물은 차별화라는 측면에서 그 효과가 무척 높지만, 서사성이 너무 높아 본래 이야기하고자 했던 주제를 방해할 수 있다. 요소를 늘리는 일도 중요하지만 너무 많으면 이리저리 분산되어 내용 파악이 힘들다. 이 또한 핵심이므로 기억해 두기를 바란다.

이에 반해 성격·개성에 따른 유형 나누기는 어떠한 이야기에서도 보편적으로 활용할 수 있어 편리하다. 학원물에서도 학생들의 성격은 제각각이다 다만, 이러한 성격의 인물이 모이기 쉬운 장소와 같은 경향이 있을지도 모르지만. 익혀서 나쁠 건 없다.

유형을 활용하는 방법 - ① 인간 군상

이 책에서 주로 다루는 16개의 성격 유형이든, 부록에서 소개할 각종 유형·패턴이든 창작에 활용하고자 할 때 반드시 짚고 넘어가야 할 두 개의 핵심 요소가 있다. 그중 첫 번째 항목은 어떠한 유형을 가졌든, 혹은 패턴을 띠고 있든 완벽하게 일치하는 성격이나 성질을 가진 사람은 없다는 점이다.

ABO 혈액형은 4개, 별자리는 12개 또는 13개, 성격 유형은 16개로 나뉜다. 현실적으로 생각해 보아도 칠십억이나 되는 사람을 고작 이 정도의 숫자로 분류할 수 있을 리가 없다.

등장인물을 유형이나 패턴으로 이해하는 이유는 크게 분류해 해석을 돕기 위해서다. 반대로 말하면 어느 정도의 차이는 무시하고 분류했다는 뜻이기도 하다. 이는 어디까지나 편의를 위해 나눴다는 사실을 잊지 말아야 한다.

이 책에서 소개한 각 유형의 성질에서도 본인의 사정이나 과거, 경험, 주변 환경에 따라 강하게 표출하는 부분이 있는가 하면 숨겨져 있어 잘 보이지 않는 부분도 있다. 원래는 매우 적극적이며 주눅 드는 일 없이 사는 성격 유형의 인물이 과거의 트라우마 때문에 특정

상대에게 말을 거는 걸 주저하기도 한다. 반대로 소심한 성격의 인물이 기분 좋은 성공을 체험하며 자신감이 올라가 적극적으로 행동할 수도 있다.

이 책에서 소개하는 성격별 패턴의 정보는 대략적인 경향에 불과하다. 여기에 창작자 나름대로 살을 붙였을 때 비로소 등장인물은 살아 숨 쉬는 것처럼 움직인다. 이를 확실히 인지한 가운데 등장인물을 고찰해야 할 것이다.

항목 소개

각 항목의 의미

이 책의 주요 콘텐츠인 성격 유형을 설명하기에 앞서 각각의 항목과 그 내용에 대해 설명하겠다.

- **'16개 유형'이란?**

기본적으로 네 가지 특성으로 구별되는 16개 항목을 소개한다. 어떤 한 유형이 가지고 있는 네 가지 특성과 그 개성, 능력, 성격을 대략적으로 정리했다.

- **'16개 유형'과 사건**

등장인물은 단순히 이야기를 구성하는 요소 중 하나에 지나지 않는다. 하지만 대중의 시선은 일단 등장인물로 향하는 일이 많다. 그러니 크리에이터로서도 우선은 등장인물을 생각한 다음 그 내용을 확장해 가도록 스토리와 세계관을 구상하는 것이 정석이라 할 수 있다.

한편 매력적인 이야기에서는 사건을 빼놓을 수 없다. 여기에는 흔히 말하는 살인사건뿐 아니라 지금까지의 전개를 뒤집을 만한 사건,

혹은 일상을 무너뜨리고 비일상적으로 바꿀 만한 사건도 포함된다. 따라서 사건이란 얼마만큼 고심해서 구상하느냐에 따라 이야기를 극적으로 전개할 수 있으니 중요한 요소이지만 이는 그리 간단한 문제가 아니다.

그래서 우선 등장인물을 설정한 뒤 '이 인물은 어떤 사건을 일으킬까?', '이 인물에는 어떤 사건이 어울릴까?'를 생각하는 방법을 떠올릴 수 있다. 이 방법을 활용할 수 있도록 16개의 각 유형이 '일으킬 만한 사건', '휘말릴 수 있는 사건'을 소개하겠다.

• '16개의 유형'과 위기

이야기는 등장인물 특히 주인공이 위험에 처해야만 재미있어지는 법이다. 이는 즉, 궁지에 몰렸다가 형세를 역전시키는 모습만으로도 비교적 간단하게 분위기를 고조시킬 수 있다는 의미다.

위기와 좌절로부터 성장하는 모습을 그리려면 그 위기는 되도록 캐릭터의 성질과 잘 맞아떨어져야 한다. 누구라도 빠질 수 있는 함정, 아무도 이길 수 없는 적에게 패배하는 것보다는 본인의 장점과 정반대되는 문제에 내몰렸다가 이를 극복했을 때 등장인물의 성장을 연출하기 쉽기 때문이다. 따라서 여기서는 각 유형이 빠지기 쉬운 위험을 소개한다.

• '16개 유형'과 음식

등장인물의 현실성, 즉 '정말로 있을 법한' 느낌을 높이기 위해서는 그 인물의 일상적인 모습을 보여주는 것이 좋다. 가장 효과적인 것이 그의 생활을 묘사하는 것이며, 그중 '식사'는 특히 그 인물을 잘 나타내는 요소다. 뷔페식처럼 인물이 좋아하는 것을 직접 선택할 수 있을 때 그 사람의 개성은 여실히 드러난다.

• '16개 유형'과 취미

음식만으로는 등장인물의 생활이나 일상이 충분히 드러나지 않을 수 있다. 그래서 취미 항목의 설정을 추가했다. 어떤 취미를 선택하는지, 거기에 어떠한 안정감과 충실함을 요구하고 있는지를 안다면 캐릭터에 대한 이해도 역시 올라갈 것이다.

• '16개 유형'의 마음 사로잡기

드라마틱한 연출을 위해서는 등장인물의 마음을 움직일 수 있는 대사와 에피소드를 빼놓을 수 없다. 그리고 무엇에 감동하고 무엇을 용서하지 못하는지와 같은 이른바 '버튼' 자동적 사고를 촉구시키는 마음속의 스위치라는 의미–옮긴이과 같은 장치도 성격 패턴에 따라 다르므로 여기서 소개한다.

- **'16개 유형'의 대사**

대사가 지닌 성질을 바꾸는 방법은 등장인물을 설정하고 차별화하는 데 매우 효과적이다. 여기서는 패턴에 따라 예상되는 대사를 열거한다.

- **'16개 유형'의 주인공, 히로인, 라이벌, 서브 캐릭터**

주인공, 히로인, 라이벌, 서브 캐릭터의 포지션별로 '이 성격에 이 포지션이라면 이러한 일을 할 법하다'와 같은 정석적인 내용에 대해서 열거하기로 한다.

16개 유형론

16개의 성격 유형과 네 가지 특징

이 책에서 소개하는 16개의 성격 유형은 스위스의 정신과 의사이
자 심리학자인 칼 구스타브 융이 제창한 심리학적 유형론을 기반으
로 사람의 성격을 16개 유형으로 나누어 이해하려고 한 개념이다.
이는 훗날 연구자들에 의해 실용적인 진단론으로 확립되었고, 수많
은 기업에서 활용되기에 이르렀다.

여기서는 그 심리학적인 메커니즘이나 실제 비즈니스상에서 활용
되는 방법 등은 제외한 '사람의 성격그리고 거기에서 영향을 받은 능력이나 외부에서 바라
본 모습 등'으로 그 범위를 축소해 소개하기로 한다.

16개의 성격 유형은 네 가지 특성을 조합해 만든다. 각각의 특성
은 상반되는 요소의 조합으로 이루어져 있어 결과적으로 2×2×2×
2=16개의 패턴이 생겨났다.

이 책에서는 이 16개의 유형이 각각 어떤 성격인지, 그리고 창작에서
는 이를 어떻게 활용할 수 있는지를 상세하게 기술했다. 그러나 16개의
유형을 알려면 그 기본요소가 되는 특성에 대해 반드시 파악하고 있어
야 한다. 그래서 이 항목에서는 각 요소의 특성을 확인하기로 한다.

특성의 조합

조합에 관해 소개하겠다. 16개 유형에서는 각 특성을 나타내는 영어 단어의 머리글자를 따 'ESTJ'와 같이 네 글자로 표시하기 때문에 영어 단어와 머리글자를 함께 소개한다.

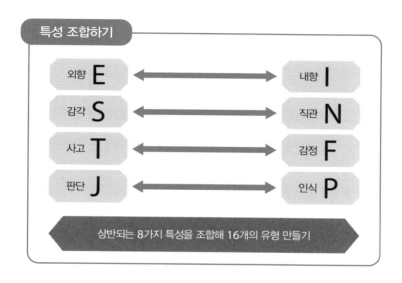

① 어떤 것에 흥미를 느끼는가? 안과 밖, 에너지를 어느 쪽으로 표출하고 있는가?

➞ 외향 Extroverted=E

➞ 내향 Introverted=I

② 정보를 획득하기 위해 선호하는 수단, 혹은 특기로 삼는 수단은 무엇인가?

→ 감각 Sensing=S, '오감'이라고도 함

→ 직관 Intuitive=N

③ 답을 찾거나 도출하기 위해 선호하는 수단, 혹은 특기로 삼는 수단은 무엇인가?

→ 사고 Thinking=T

→ 감정 Feeling=F, '정서'라고도 함

④ 다른 사람 등 외부 세계와 어떤 식으로 소통하고 영향을 주고 있는가?

→ 판단 Judging=J, '결단'이라고도 함

→ 인식 Perceiving=P, '유연'이라고도 함

구체적으로 각 특성의 의미와 그러한 특성을 가진 캐릭터가 어떠한 행동을 하는지에 대해 지금부터 확인해 보기로 한다.

외향(E) 유형

이 특성을 가진 등장인물은 사교적이고 집단 내 행동을 좋아하며 커뮤니케이션에 문제가 없는 사람이다. 모르는 사람에게 말을 거는

것도, 친하지 않은 상대와 전화를 하는 것도 문제없다.

시선이 늘 바깥을 향해 있으므로 자연스럽게 능동적·적극적으로 행동한다. 친구와 지인도 많으며그 대신 깊은 사이는 아닐 수 있다 인맥도 넓다. 대체로 활동적이고 열의가 넘치며 유행에도 뒤처지지 않고 활력이 넘치는 인물들이 많다.

외향 유형이 어떠한 일에 흥미를 느끼고 호기심을 발휘할 때 이는 '다양한 사실을 폭넓게 알고 싶다'는 형태로 실현된다. 무언가를 조사할 때는 그렇게 손에 넣은 키워드를 가지고 이에 대해 자세히 알고 있는 사람을 자신의 인맥 안에서 찾아보거나 인터넷으로 검색한다. 애초에 외향적인 유형은 멀티태스킹이 뛰어나다는 점도 파악해 두어야 한다.

이 유형은 생각하거나 아이디어를 낼 때도 혼자서 하면 안 된다. 다른 사람과 의견을 나누거나 잡담하는 등 적어도 들어주는 사람이 한 명 정도는 있어야 생각이 잘 돌아간다. 한번 머릿속에 떠오른 개념을 밖으로 표출할 필요가 있는 셈이다.

나아가 집에서는 자기 방이 아닌 거실, 회사에서는 개방적이며 많은 사람이 오고 가는 사무실에 있는 것을 좋아한다. 가족, 동료, 부하 직원과 교류하며 그 모습을 파악해야지만 적절하게 커뮤니케이션하고 지시를 내릴 수 있는 유형이다.

내향(I) 유형

이 특성을 가진 등장인물은 소심하고 개인주의적이다. 또, 다른 사

람과 커뮤니케이션을 하기보다는 자신의 내면을 바라보거나 나 자신과 대화하고 싶어 한다. 커뮤니케이션이 필요하다면 이들은 필담을 선호한다. 얼굴을 맞대지 않기에 편안함을 느끼는 것이다. 그리고 목소리를 내야 하는 곳에서는 되도록 말을 아끼는 편이다.

이러한 성격이므로 당연히 어떤 일이든 소극적으로 임한다. 그러나 가까운 친구나 가족은 소중하게 생각하므로 자기 주변 사람들이 사건에 휘말리면 바로 행동에 나선다.

어떠한 일에 흥미를 느낄 때도 한 가지 일에 깊게 파고드는 걸 좋아한다. 인터넷이 없던 시절에는 다양한 장소나 분야에서 '살아있는 사전'과 같은 존재가 존경을 받아왔는데, 대부분 내향적인 사람들이었다.

작업할 때도 멀티태스킹과는 거리가 멀다. 하나의 작업에만 쭉 집중하고 그 작업이 끝나면 다음 작업을 진행하는 식으로 하나씩 마무리를 해나가는 방식이 잘 맞는다.

그리고 당연한 말이지만 혼자 생각하는 것을 선호한다. 자기 내면을 바라보며 가만히 생각에 몰두해 두뇌를 회전시킨다. 집에서도 방에 틀어박혀 있고, 직장에서는 파티션이나 컴퓨터 모니터 아래로 숨어 사람의 눈을 피한다. 내향적인 유형은 이렇게 주변으로부터 자신을 고립시켜야 비로소 집중할 수 있다. 그 때문에 신비주의자라 오해받기도 하고, 실제로 그러한 경향이 있다. 하지만 무엇보다도 자기 내면과 마주하고 있다는 점이 중요하다.

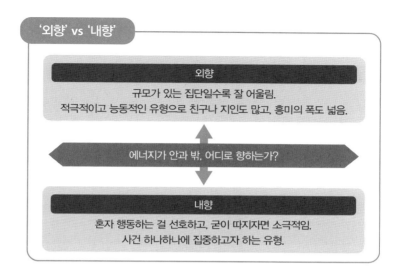

감각(S) 유형

'감각'이란 시각, 청각, 촉각, 미각, 후각처럼 사람의 감각 기능을 가리킨다. 즉, 이 특성을 가진 인물은 자신이 보고 들은 것을 믿고 남에게 들은 정보나 불확실한 직관과 같은 것은 그다지 중요하게 여기지 않는다. 그래서 이 유형은 자연스럽게 현실주의자가 된다.

이 때문인지 감각 유형은 위기나 상황의 급변에 강하다. 눈앞에 갑자기 무서운 것이 나타나도 크게 공포에 사로잡히지 않고 상황을 빠져나갈 방법을 냉정하게 생각할 수 있다.

구체적인 개념을 좋아하고 추상적인 개념을 싫어하는 이 유형의 사람들은 새로운 것보다도 기존의 방식, 전통적인 방법을 선호하는

경향이 있는 듯하다. 싫어하는 사람이 있기는 하겠지만 그렇다고 해서 처음부터 새로운 것을 거부하지는 않는다.

대부분의 감각 유형은 새로운 도구와 기술, 가치관을 제안받으면 일단은 사용해 보려고 한다. 실제로 도구를 사용해 보며 몸으로 그 사용감이나 장단점을 확인한다.

그래서 감각 유형은 무언가를 조사할 때 현장을 둘러보고 증거를 하나하나 모으는 일부터 시작한다. '선시어외_{남의 명령을 받기 전에 가까운 일부터 시작하라는 의미—옮긴이}', '현장백편_{현장을 백 번 방문할 정도로 신중하게 조사하라는 의미로, 일본에서는 경찰 용어 등으로 사용됨—옮긴이}' 등을 좌우명으로 삼는 사람도 있다. 아무리 머릿속으로만 생각해 본들 답은 나오지 않는다는 주의다. 이런 성향 탓에 관찰력도 높은 편이다.

'모 아니면 도'에 운명을 맡기지 않고 안정적인 결과를 원한다면 감각 유형을 믿어야 한다.

직관(N) 유형

직관 유형 또한 감각을 통해 얻은 정보를 사용할 때도 있다. 자기 눈으로 보고 귀로 들은 정보도 판단 기준 중 하나로 삼고 있기 때문이다. 다만, 이들은 자기 감각으로 얻은 정보에 세간의 이야기, 미디어 정보 등 다양한 판단 기준을 가지고 객관적으로 생각하는 힘이 있다. 여기서 말하는 '직감'이 바로 그것이다.

그래서 직관 유형은 바로바로 적절한 판단을 내리기보다 차분하게 생각한다. 앞으로 상황이 어떻게 될지, 미래를 위해 어떤 포석을 깔

아두어야 할지 미래를 예측하거나 전체를 의식해 객관화하는 능력이 뛰어나다. 이는 바둑이나 장기와 같은 전략 게임을 잘한다고도 표현할 수 있다. 몇 수 앞을 내다보고 승리나 성과를 쟁취하는 것이다.

이러한 성질을 가진 직관 유형은 추상적인 사고가 특기다. 이미지나 수식을 머릿속으로 계속 생각해 확실한 최종 목표를 설정하거나, 전체의 공통적인 패턴과 법칙을 잘 찾아낼 수 있다. 실체나 증거가 없는 영적 영감도 신뢰하며 자신의 운명을 맡긴다.

감각을 통해 얻은 현실적인 정보에 사로잡히지 않는 만큼 기존의 방식을 뛰어넘는 아이디어를 계속 떠올릴 수 있고 새로운 것을 좋아한다. 이는 직관 유형의 중요한 요소다. 답답함을 타개하는 것 역시 그들의 특기다.

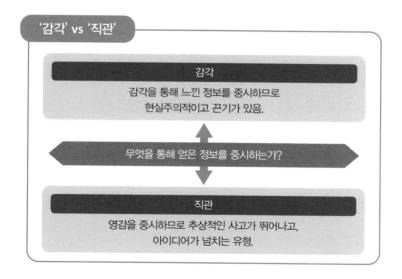

'감각' vs '직관'

감각
감각을 통해 느낀 정보를 중시하므로
현실주의적이고 끈기가 있음.

무엇을 통해 얻은 정보를 중시하는가?

직관
영감을 중시하므로 추상적인 사고가 뛰어나고,
아이디어가 넘치는 유형.

사고(T) 유형

사고 유형은 이름 그대로 생각하는게 특기다. 무언가 결단을 내리거나 선택할 때 이른바 '감'으로 대충 정하는 일은 없다. 자기 자신을 포함한 주변의 상황이나 선택지들의 차이점을 확실하게 생각하고 나서야 나름의 소신에 따라 결정하거나 혹은 선택한다. 일단 생각하고, 생각하고, 또 생각한다.

물론 이 사고 유형은 확실한 사고의 절차에 따라 생각한다. 수학의 증명 문제에서 순서대로 풀이하는 사람을 떠올린다면 이해하기 쉽다.물론, 이는 예시이고 실제로는 수학을 어려워하는 사고 유형의 사람도 있다.

이치에 맞게 생각한다는 것은 합리성을 중시한다는 의미이기도 하다. 이치를 무시하고 감정을 앞세우는 상대방을 보며 착한 사람은 어떻게 대할지 고민할 것이고, 완고한 사람은 안 된다고 딱 부러지게 대응할 것이다.

또한 '경우에 따라 다르다'라는 말에 불편함을 느끼고 '불공평'에 분노하기까지 하는 모습 또한 사고 유형에서 자주 볼 수 있다. 특정 상황에 대해서는 같은 방법으로 같은 결과를 내고 싶어 하는 논리적 의사결정 방식의 소유자다.

이러한 태도는 좋게 말하면 '강한 의지', '굳은 심지'이지만, 나쁘게 말하면 '벽창호', '에고이스트'로 보일 수 있다. 합리성이나 규칙을 우선시한 나머지 누군가의 고통을 외면했다고 해석할 수도 있기 때문이다. 사고 유형의 사람은 단지 이치대로 진행했을 뿐인데도 말이다.

감정(F) 유형

감정 유형은 감정을 중요시하고 공감 능력이 높다. 상대방의 심정을 헤아리는 태도가 언제나 몸에 배어있으므로 주위로부터 '항상 나를 생각해 주는 배려심 깊은 사람'이라고 여겨진다.

그러한 감정 유형이 무언가를 고르거나 정할 때 중시하는 것은 합리성도, 절차도 아니다. 바로 '다른 사람은 어떻게 생각할까?', '이 선택이나 판단을 어떻게 느낄까?'다. 아무리 합리적이고 좋은 결과를 도출한다 해도 사람들에게 혼란을 주고 조화를 위협한다면 감정 유형은 좀처럼 판단을 내리지 못한다.

따라서 감정 유형의 판단은 경우에 따라 애매해지기 쉽고, 공평함보다 그 자리에 있는 사람들_{물론 자기 자신도 포함되어 있다}의 이해를 중시하는 경향이 있다.

그 결과, 감정 유형은 자연스럽게 사귀기 좋은 사람, 사람의 장점을 잘 찾아내는 사람이 된다. 누군가의 단점을 지적해 싸우기라도 한다면 자신이 상처받을 수도 있다. 하지만 그건 싫으니 칭찬하는 것이 편하다. 때에 따라서는 큰 실수도 대범하게 용서하거나 명백한 문제도 눈감아준다. 이 모든 것은 상대방의 입장을 배려하기 때문이지만 리더가 갖추어서는 안 되는 요소라고도 할 수 있다. 리더는 다른 사람을 강하게 휘어잡는 자세가 필요할 때도 있기 때문이다.

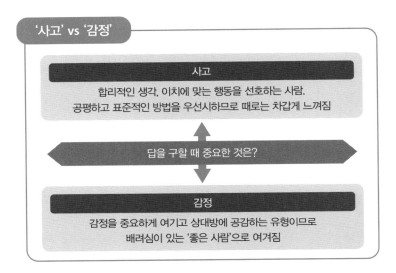

'사고' vs '감정'

사고

합리적인 생각, 이치에 맞는 행동을 선호하는 사람.
공평하고 표준적인 방법을 우선시하므로 때로는 차갑게 느껴짐

답을 구할 때 중요한 것은?

감정

감정을 중요하게 여기고 상대방에 공감하는 유형이므로
배려심이 있는 '좋은 사람'으로 여겨짐

판단(J) 유형

판단 유형은 말 그대로 어떠한 일을 판단하는 것이 특기다. 이는 상황을 주체적으로 주도하기 좋아한다고 말할 수도 있겠다. 상황의 변화에 맞게 일일이 대응하기보다 자신이 원하는 방향으로 상황을 유도하고 싶어한다.

그래서 판단 유형은 처음부터 스케줄을 꼼꼼하게 짠다. '며칠까지 이걸 하고, 다음으로 며칠까지 이걸 끝내면 전부 완료하는 날은 며칠'과 같은 식이다. 손에 잡히는 대로 일을 하다 보면 마지막에는 해야 할 일이 생각보다 많아져 빠른 속도로 일을 끝마쳐야 한다. 이러한 상황은 피하고 싶은 것이다.

예정이 늦어져 어떠한 일을 끝마치지 못한 채 다음 작업에 대해서도 생각해야만 하는 일은 판단 유형에게 매우 큰 굴욕과도 마찬가지다. 이러한 유형은 하나하나, 확실하게 일을 마무리지어야 만족감을 느낀다. 그래서 워커홀릭 같은 사람도 많은데, '예정된 일을 모두 끝내야만 후련해진다'는 성격 때문인지, 아니면 강한 책임감 때문인지는 알 수 없다.

아무튼 이러한 성격 때문에 판단 유형은 비교적 성실하고 일을 잘하는 사람이라 여겨진다. 정리정돈이 특기인 사람이 많은 것도 _{자신의 방, 책상 위와 같은 상황도 주도하고 싶기 때문} 이러한 경향에 부채질한다.

한편, 판단 유형은 일단 빨리 판단을 내리거나 빨리 답을 알고 싶다는 생각 때문에 조급해 보이기도 한다. 판단을 내리지 못한 애매한 상태로 문제를 남겨버리면 매우 찜찜해하고 짜증을 내기도 한다.

인식(P) 유형

판단에 거침없는 '판단' 유형에 비해 '인식' 유형은 최대한 판단을 미루며 더 좋은 선택과 판단을 하고 싶어 한다. 다른 표현으로는 시시각각 변하는 상황에 유연하게 대응하는 유형이라고 할 수 있다.

스케줄이나 어떤 일에 대한 목표를 세우지만 반드시 지켜야 하는 건 아니다. 일정에 여유가 있어 어느 정도는 그때그때 바꿀 수 있는 것을 좋아한다. 실제로 해보지 않으면 완벽한 판단을 내릴 수 없다고 생각하기 때문이다.

이러한 성격이므로 인식 유형은 마지막을 향해 갈수록 의욕이 점점 올라간다. 그리고 후반부에는 '진심 모드'가 발동되어 엄청난 기세로 작업을 마무리한다.

외부에서 바라보는 인식 유형은 허술해 보일지 모른다. 약속 시간을 지키지 않거나 정리 정돈에 서툴고, 규칙을 제대로 지켜야 한다는 의식이 약한 사람이 흔하기 때문이다. 이는 가장 좋은 것을 고르고 싶다는 마음(언제 쓸지 모르니 버리면 안 돼! 등)이 표현된 것이지만, 주변 사람들이 얼마큼 이해해 줄 수 있을지는 미지수다. 또한 인식 유형은 사생활(여가) 우선 주의다. 인생 또한 제대로 즐기고 싶어 한다.

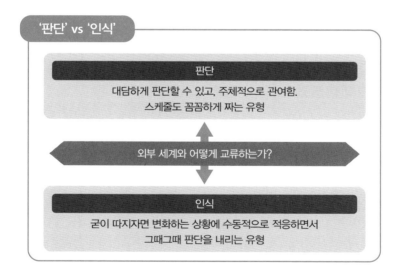

'판단' vs '인식'

판단
대담하게 판단할 수 있고, 주체적으로 관여함.
스케줄도 꼼꼼하게 짜는 유형

외부 세계와 어떻게 교류하는가?

인식
굳이 따지자면 변화하는 상황에 수동적으로 적응하면서
그때그때 판단을 내리는 유형

성격 유형과 네 가지 기질

이러한 특성을 조합하면 16개의 유형이 만들어지는데, 너무 많아 파악하기 힘들다는 사람도 분명히 있을 것이다. 그래서 'DISC 성격 유형검사'라는 개념이 자주 거론된다.

이는 성격 유형과는 다른 방법이다. 사람을 분류할 때 네 가지 특성 중 두 가지를 조합한다는 점에서 캐릭터성을 파악하기에 편리하다.

① 감각(S)+판단(J)

→ 책임감이 강하고 기존의 규칙과 순서를 중요시한다. 대개 상식적이고 성실하며 몸을 움직이는 것도 좋아한다.

② 감각(S)+인식(P)

→ 자유를 좋아하고 인생을 사랑하며 항상 즐거운 사람이다. 에너지가 넘치고 호기심이 왕성하다.

③ 직관(N)+사고(T)

→ 전체를 조망하며 더 큰 완벽함을 지향하는 사람이다. 독립심이 강하고 지적 향상심도 높다.

④ 직관(N)+감정(F)

→ 이성을 중시하고 높은 목표를 추구하는 사람이다. 공감 능력도

뛰어나다. 예술가적 기질을 지닌 사람이 많은 것도 이 조합의
특징이다.

16개의 유형 조합과 힌트

여덟 가지 패턴의 특징은 상반되는 성질을 가지고 있다. 이 경우
는 자신과 다른 특성을 가진 상대방에게 불만이나 짜증을 느끼기 일
쑤다.

외향 유형은 내향 유형을 신비주의자로 느끼지만, 반대로 내향 유
형은 외향 유형을 산만하다고 생각한다. 감각 유형은 직관 유형의
이야기가 이치에 맞지 않는다고 생각하지만, 반대로 직관 유형은 감
각 유형의 이야기를 너무 자세히 정리했다고 느낀다. 사고 유형은
감정 유형이 다른 사람의 기분만을 중시한다고 생각해 좋지 않게 여
기지만, 감정 유형은 사고 유형이 무정하다고 이야기한다. 또 판단
유형은 인식 유형의 우유부단함을 비난하고, 인식 유형은 판단 유형
의 융통성 없는 태도를 비난하기도 한다.

하지만 이러한 대립이 나쁜 것만은 아니다. 대립하기에 드라마도
생겨난다. 또, 상대방을 이해할 수 있다면 약점을 보완하고 폭발적인
케미를 일으키기도 한다. 오히려 같은 유형끼리는 지나치게 친해지
거나, 혹은 동족혐오를 일으킬 수도 있다.

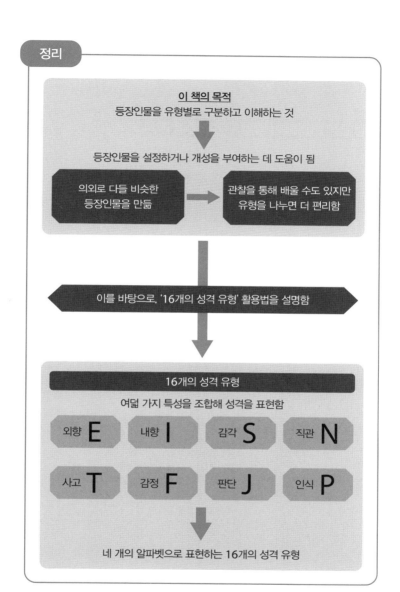

이 책의 목적
등장인물을 유형별로 구분하고 이해하는 것

등장인물을 설정하거나 개성을 부여하는 데 도움이 됨

의외로 다들 비슷한
등장인물을 만듦

관찰을 통해 배울 수도 있지만
유형을 나누면 더 편리함

이를 바탕으로, '16개의 성격 유형' 활용법을 설명함

16개의 성격 유형

여덟 가지 특성을 조합해 성격을 표현함

외향 E 내향 I 감각 S 직관 N

사고 T 감정 F 판단 J 인식 P

네 개의 알파벳으로 표현하는 16개의 성격 유형

유형을 활용하는 방법 - ②수평적 관계

각종 유형 및 패턴을 활용하기 위한 핵심 요소를 소개하고자 한다. 그건 바로 '대다수의 유형이나 패턴 사이에 차이는 있을지언정, 위아래는 없다는 점'이다.

인터넷상에서는 종종 몇 퍼센트의 사람이 이 유형에 해당한다고 말하며 16개의 성격 유형에 대한 희소성이 언급된다. 또는 '이 유형의 사람이 필요하다'처럼 마치 유형들 사이에 상하 내지는 우열 관계가 형성된 것과 같은 뉘앙스를 풍기기도 한다.

그러나 16개의 성격 유형을 비롯한 많은 유형과 패턴은 우열을 가리기 위해 분류하지 않는다. 희소함에 따라 가치를 정하지도 않는다. 어디까지나 '이렇게 분류할 수 있다'라는 개념일 뿐이다.

다만, 성격이나 성질에 차이가 있는 이상 뛰어난 분야와 미숙한 분야는 있기 마련이다. 이러한 것이 결과적으로 '기업에서는 이러한 유형을 원할 수 있다', '현대 사회의 풍조나 유행에서는 이러한 유형이 인기다'와 같은 경향을 만들었다. 창작에서도 주인공으로서 활약하기 쉬운 유형이나, 주인공으로 삼기에 약간의 연구가 필요한 유형이 존재한다. 상하 혹은 우열 관계로 보일 수도 있지만 사실 그렇지

않다. 어디까지나 어울리느냐에 대한 경향에 불과하며, 그 연구 방법에 따라 자유자재로 창작해 낼 수 있다. 그리고 특히 창작에서는 언뜻 부적절해 보이는 유형이야말로 독자들에게 반전 매력을 선사한다는 점을 강조하고 싶다. 이 책에서는 이 점에 유의하면서 각 유형을 해설하고자 노력했다.

아울러 게임과 같이 상하관계가 필요한 장르는 이 책의 목적캐릭터 이해과는 부합하지 않으므로 별도의 유형을 사용하기를 권고한다.

Part
2

16가지
성격 유형

type 1 지도자

책임감 있게 조직을 이끄는 수성守城의 리더

type 2 보수주의자

묵묵히 혼자 일하는 걸 좋아하는 안정주의자

type 3 사교가

사랑하고, 사랑받고 싶은 이상주의자

type 4 협력자

배려와 공감으로 조직의 원만한 운영에 힘쓰는 숨은 조력자

type 5 도전자

새로운 게 좋아! 호기심에 뛰어드는 사람

type 6 기술자

재치 있고 유능하지만 팀 안에서는 고립되기 십상

type 7 낙천주의자

'어떻게든 되겠지!'를 입에 달고 사는 확고한 신념의 긍정주의자

type 8 수용자

다른 사람을 수용하느라 괴로움까지 느끼는 마음씨 착한 사람

type 9 선도자

새로운 세상을 개척하는 '공격적인' 리더

type 10 개발자

내면의 세계를 향해 파고들어 아이디어로
세상을 바꿔 나가는 사람

type 11 모험가

커뮤니케이션 능력으로 자신의 열정을 전
파하는 인기인

type 12 완벽주의자

수수께끼의 답을 끝까지 파고들고 고찰하
며 보람을 느끼는 사람

type 13 사회운동가

누군가에게 헌신하기 위해 사는 사람

type 14 신념가

언뜻 눈에 띄지는 않지만, 굳은 신념을 품
은 사람

type 15 몽상가

좋든 나쁘든 이상을 추구하는 사람

type 16 예술가

내면에서 솟구치는 영감에 따르는 예술가

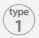

type 1

지도자

ESTJ

외향 감각 사고 판단

책임감 있게 조직을 이끄는 수성守城의 리더

책임감이 강하고 상황 분석이나 팀플레이에 능해
수성에 적합한 리더이지만, 상황의 변화에는 약함

ESTJ

'지도자'란?

지도자 유형은 외향ᴇ, 감각s, 사고ᴛ, 판단ᴊ의 특성을 가졌다. 이 유형의 사람은 기본적으로 집단으로 행동하기를 좋아하고 현실적이다. 또 데이터를 처리하는 능력이 뛰어나며 아이디어를 무기 삼아 판단할 수 있는 유형이다.

이러한 요소를 조합했을 때 떠오르는 지도자의 대표적인 키워드는 '책임감', '적극적인 의사표시', '단합된 팀플레이'다.

지도자라는 이름에서도 알 수 있듯이 이 유형에 해당하는 등장인물은 조직을 주도하고 사람들을 잘 이끈다. 16개의 유형에서는 이 지도자 유형과 선도자ᴇɴᴛᴊ가 특히 리더에 적합한데, 실제로 서로 닮은 부분이 있다. 자신을 따르는 사람들을 아우르며 가야 할 곳을 알려주고, 팀원들이 팀 내에서 유기적으로 움직이게 하는 힘을 지녔다.

하지만 지도자가 '감각'에 해당하는 S 유형이라는 부분에서 예상할 수 있듯, 변혁을 지향하며 사람들을 이끄는 선도자ᴇɴᴛᴊ에 비해 전통적이고 보수적인 성질을 가졌다. 조직이나 집단에 새로운 목표를 부여하거나 변화하는 일에는 적합하지 않다. 그 대신 상황을 확실하

게 분석하고 이론을 구축해 적절한 방법을 조직원들에게 확실히 인식시켜 조직을 안정적으로 운영한다. 무엇보다도 지도자 유형은 대부분 성실하다. 어떤 일이든 진중하고 성실하며 솔직하게 임한다. 그래서 사람에 따라서는 재미없다고 생각할 수도 있다. 하지만 크고 작은 조직과 집단을 이끌며 활동하고, 사회를 원활하게 돌아가게 하는 건 바로 지도자의 기질을 가진 사람들이다.

즉, 지도자는 초대 리더가 아닌 그 이후에 조직을 이끄는 수성의 리더 유형이라고 할 수 있다. 초대 리더로서 선도자가 만든 조직을 넘겨받은 지도자가 이를 안정시키고 확대해 나가는 모습이 가장 이상적이다.

지도자는 성실하고 침착하며 책임감이 넘친다. 자신에게 주어진, 혹은 자신의 소유물인 조직과 집단을 지키려는 강한 의지가 있다. 그러나 이러한 지도자에게는 미래를 예측할 수 없다는 점과 공감 능력이 부족하다는 단점이 있다. 이 두 가지 단점은 종종 지도자의 발목을 잡는다.

지도자와 사건

지도자는 기본적으로 수성의 리더다. 자신이 이끄는 조직과 집단의 힘으로 어떠한 사건을 일으키는 모습은 어울리지 않는다. 물론, 필요하다면 할 수 있다. 애초에 사건을 일으키기 위해_{세계 정복 등} 조직이 만들어졌거나, 전임자의 뜻이나 상층부의 지시에 따라 움직이거

나, 혹은 조직을 지키기 위해 침략하거나 규모를 키워야 한다면 지도자는 지체없이 행동에 나선다. 그것이 이야기를 움직이는 사건이 된다.

지도자가 직접 나서지 않는다면 그들이 이끄는 조직 안에서 사건이 일어나기도 한다. 지도자는 다른 사람의 마음을 헤아리는 능력이 높지 않다. 그래서 조직 구성원의 기분이나 의견 등을 무시하고 자신이 생각하는 올바른 길로 나아가고자 한다. 거침없이 다른 사람의 약점을 지적하며 고치라고 말해도 괜찮다고 생각한다.

결국 지도자는 혼자 강제로 조직을 이끄는 독재자가 되거나 집단의 미움을 받기도 한다. 유능한 리더와 오만한 명령자는 늘 종이 한 장 차이다. 이는 등장인물을 설정할 때 항상 염두에 두어야 할 중요한 핵심 요소다.

지도자의 생각과 편견으로 잘못된 방향으로 나아간 조직은 큰 사건을 일으킬 수 있다. 또한 그 부하들이 지도자에 대해 반란을 일으키거나 내분에 빠질 수도 있다. 지도자가 자신의 낮은 공감 능력을 깨닫고 부하나 외부 의견을 적극적으로 받아들이거나, 혹은 공감 능력이 뛰어난 보좌진을 곁에 두어 약점을 보완한다면 그러한 파멸적인 사건에 휘말리지는 않을 것이다.

하지만 지도자는 성실하고 유능하므로 오히려 독선에 빠지기 쉬운 유형이다. '내가 할 수 있으니 너희가 못 할 리 없다', '내가 옳다고 생각하니 모두가 그렇게 생각할 것이다'와 같이 생각하는 지도자

가 과연 다른 사람의 말에 귀를 기울일까? 일말의 기대도 하지 않는 편이 나아 보인다.

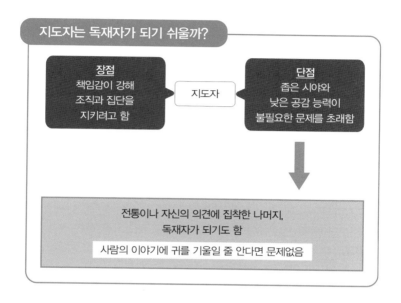

지도자와 위기

지도는 어떤 때 위기에 빠질까? 우선 앞서 소개했듯 낮은 공감 능력 때문에 독선에 빠지는 패턴이 있다. 조직을 폭주시키기도 하고 그 안에서 고립되기도 한다.

그리고 미래를 예측하지 못하고 전통을 고집하다가 파멸을 자초하는 패턴 또한 생각해 볼 수 있다. 지도자는 안정감을 선호하고, 또

한 그때까지 자신이나 앞선 지도자들이 조직을 유지해 온 방식에 자신감과 애착이 있다. 이러한 개성의 영향으로 미래 예측을 잘하는 편은 아니다. 조직을 변혁하거나 새로운 운영 방식을 정착시키는 방법은 애초에 머릿속에 없다. 또는 생각했다 하더라도 하기 싫어한다. 궁지에 내몰린 끝에 개혁을 단행해도 전통에 대한 애착이 여전해 이도 저도 아닌 개혁으로 끝날 가능성 역시 충분하다.

즉, 애초에 지도자는 주변 환경이 숨 가쁘게 변하는 상황에 취약하다. 초대가 아닌 그 이후, '수성'에 적합한 리더라고 표현한 이유도 이런 성질 때문이다.

이처럼 안정을 좋아하고 파란에 약한 성질은 보수주의자ISTJ와 비슷하지만, 굳이 따지자면 개인적인 성향을 가진 보수주의자ISTJ에 비해 대부분의 지도자는 많은 부하와 동료를 책임져야 한다. 결과적으로 큰 비극을 더 쉽게 초래하는 건 지도자인 셈이다.

지도자와 음식

지도자는 어떤 음식을 좋아할까? 안정감을 선호하니 모험은 좋아하지 않을 것이다. 늘 주문하는 음식이나 자주 가는 가게를 몇 가지 정해두고 돌아가며 방문하는 일이 많다. 또한, 전통이나 권위를 사랑하는 면이 있으므로 오래된 식당에 가거나 고급 식재료를 맛보면 실제보다 훨씬 맛있다고 느끼기도 한다.

그리고 지도자는 다른 사람의 일에 참견하는 버릇도 있다. 이러한

성질을 식사에도 적용해 본다면, 밥을 먹을 때 일일이 참견하는 모습을 떠올려 볼 수 있다. 이런저런 이야기를 나누다가 무심코 냄비 안에서 끓고 있는 재료를 건드리기라도 한다면 지도자 유형은 '그 재료는 아직 다 익지 않았다', '지금 고기를 넣지 마, 육수 진해진다' 와 같은 잔소리와 함께 상황을 주도하려고 한다. 고기를 구울 때도 마찬가지다. 다른 사람이 집은 고기를 보며 아직 다 익지 않았다고 잔소리를 해댄다.

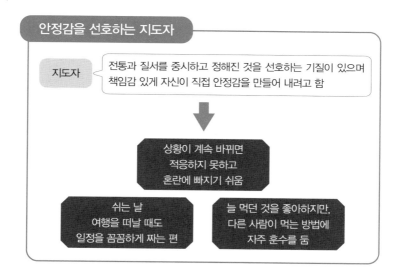

다만, 이는 냄비나 불판을 사이에 두고 밥을 먹기 때문이다. 아무리 개인의 선택즉, 잔소리할 여지이라고는 하나, 뷔페라면 다른 사람이 가

지고 온 음식을 보며 잔소리하기는 어렵다. 이러한 상황에서도 기어 코 잔소리를 한다면 그냥 의견을 말하는 자체가 좋은 사람이거나_{여기} 에는 상대를 지배하고 싶다는 욕구도 엿보인다, 혹은 자녀를 돌보는 듯한 책임감을 느 꼈을 가능성이 있다.

지도자와 취미

지도자는 취미 활동을 열심히 한다는 느낌이 없다. 일단 일과 책임 감이 우선이라는 인식이 강하기 때문이다. 하지만 이들도 사람이므 로 사생활은 있다. 다만 취미 생활도 일할 때처럼 확실하게 스케줄 을 짜서 목표를 달성하려고 할 것이다. 여기서 조금이라도 어긋났을 때 불쾌해하는 모습을 상상하기란 그리 어렵지 않다.

이들에게는 운동이나 헬스, 독서 등도 잘 어울린다. 강한 책임감을 바탕으로 업무에 도움이 되게끔 체력이나 지식을 쌓기도 하고, 야구 나 축구 같은 팀 스포츠에서는 결국 주장도 맡는다.

지도자의 대사

"이게 누구 책임이라고 생각해? 함부로 나서지 마!"

→ 상황을 주도할 생각으로 가득 차 나쁜 의미의 '지도자' 기질이 발산되는 대사다. 이러한 캐릭터가 조직의 수장이 되면 일의 진 척이 더뎌진다. 하지만 주인공이라면 이를 극복할 줄 알아야 한다.

"책임은 내가 진다, 진행해!"

→ 위의 대사와는 반대로 좋은 의미의 '지도자' 기질이 표출되는 대사다. 태생적으로 부족한 공감 능력이나 미래 예측을 극복하고 '여기는 부하에게 맡기자', '전례없는 일이라 하더라도 해야 한다'라는 판단을 내린 대사라고 볼 수 있다.

"무슨 고민 있나? 괜찮다면 이야기해 보게."

→ 지도자는 직설적인 유형이다. 조직이나 구성원에 대한 책임감도 있다. 그래서 누군가의 고민을 들어주려고 하지만 공감 능력이 낮고 너무 진지한 탓에 약간 섬세함이 부족한 측면도 없지 않다. 위의 대사는 상당히 부드러우며 배려의 흔적이 엿보인다. 하지만 나이가 많은 사람이 고민에 대해 직설적으로 물어 상대방을 경직시키는 경우도 있다.

지도자의 마음 사로잡기

여기까지 확인한 바와 같이 지도자는 기본적으로 성실하고 책임감이 강하다. '나 아니면 할 사람이 없다'라고 생각한다. 이러한 사람은 집단에 소속되어 있어도 가끔은 외로움을 느끼고, 눈에 띄는 위치에 있어도 나를 인정해 주지 않고 내 마음을 몰라준다며 서운해한다. 리더로서 느끼는 중압감 때문이겠지만, 조직 구성원의 눈에는 자의식 과잉으로 보일 수도 있다.

그래서 지도자는 그 괴로운 입장을 헤아려 주거나 알아주면 무척 기뻐한다. '당신만이 감내할 수 있는 괴로운 입장에서 싸우고 있다', '리더가 아닌, 판단하는 입장이 아닌 사람은 그러한 괴로움을 모른다'와 같은 말을 들으면 감격스러워하기도 한다. 자칫 잘못하다가는 선민주의, 귀족주의로 흘러갈 수도 있지만 리더의 고충을 생각한다면 어쩔 수 없는 부분도 있다.

또한 거침없이 발언하는 지도자로 평가받고 싶다면 자기 생각을 솔직하고 당당하게 말하는 것 역시 중요하다. 상대방의 심한 말에 악의가 있다고 판단해 피해버린다면 좋은 관계를 구축할 수 없다. 지도자는 대체로 자기 생각을 말하고 있을 뿐이다. 강하게 반발해도 별일 아닌 것처럼 인식한다. 오히려 용기가 있다며 상대방에게 경의를 표할 가능성이 크다.

지도자 유형의 주인공

전쟁물이나 정치물의 주인공에게는 지도자 유형이 제격이다. 국가 혹은 군대 등을 이끌고 수많은 전쟁에 나서거나, 정치적·경제적 문제를 해결하고자 할 때 지도자의 리더십이나 성실함은 큰 무기가 된다.

지도자가 주인공인 이야기를 드라마틱하게 만들기 위해서는 약간의 연구가 필요하다. 큰 문제가 일어나지 않을 안정적인 상황에 집착하다가는 이렇다 할 사건도 없이 시간만 지나가기 때문이다. 가장

쉬운 방법은 큰 시련을 일으키는 것이다. 상황을 급변시켜 지도자를 수성할 수 없는 상태로 몰고 간다.

망국의 왕자가 된 지도자가 나라를 되찾기 위한 여행을 떠나거나, 새롭게 리더가 된 지도자가 부하들의 잇따른 불만이나 반란을 해결하기 위해 동분서주하기도 한다. 이러한 위기 상황 속에서 지도자가 시야를 넓히고, 약점이나 미숙함을 극복하는 모습이 드러난 전개가 가장 이상적이다.

지도자 유형의 히로인

지도자는 16개의 성격 유형 중에서도 강인함을 표현하기 가장 쉽다. 그래서 히로인의 포지션에는 어울리지 않을 것 같지만 사실은 그렇지 않다.

조직과 집단의 리더인 지도자 주인공에게는 많은 문제가 발생한다. 이들은 명령, 지시, 의뢰, 자발적인 구원이라는 형태로 그러한 문제에 관여한다. 그 결과 지도자 주인공은 같은 유형의 히로인과도 인연을 맺게 되고, 히로인의 입장과 기분까지도 이해하게 된다. 이러한 설정에 대해 생각해 볼 필요가 있다.

게다가 책임감 있고 성실한 외면 뒤, 감춰져 있던 지도자 유형 히로인의 진짜 모습과 일상적 모습은 반전 매력으로 작용한다. 선도자ENTJ 유형이라면 카리스마를 내세우겠지만 지도자 유형은 '너무 힘들다', '전통의 중압감이나 책임감에 짓눌릴 것 같았지만 죽을힘을

다했다'와 같이 설정하면 대중의 마음을 움직일 수 있다.

지도자 유형의 라이벌

지도자 유형의 라이벌은 매우 파악하기 쉽다. 라이벌로 설정된 이 유형의 대부분은 적대 세력의 리더이거나 또는 같은 집단의 다른 소속, 다른 그룹의 리더일 것이다. 주인공과는 대립한 이해관계나 이상을 가지고 있어 싸우거나 경쟁한다.

이러한 가운데 '지도자'다움을 선보이고자 한다면 대립하는 이유, 주인공에게 패배하는 이유를 합리화해야 한다. 서브 캐릭터는 단순히 '조직의 수장', '팀의 리더'여도 상관없지만, 라이벌이라는 중요 인물로 설정하려면 추가적인 설정이 필요하다. 등장인물에 대해 고찰해 그 인물만의 사정을 발견하고 조직을 지키려는 이유, 주인공에게 격렬하게 반발하는 이유 등을 확실하게 정해야 한다. 서로 이해하는 결말이든, 끝장을 보는 결말이든 어쨌든 동기가 확실해야 재미있다.

지도자 유형의 서브 캐릭터

이야기의 규모가 클수록 지도자 유형의 등장인물이 중요하다. 이야기의 배경으로 등장하는 조직이나 집단, 나아가서는 그곳의 리더가 되는 지도자를 그려야 하기 때문이다.

그 조직이나 집단이 선인지 악인지, 아군인지 적군인지, 그리고 유

능하고 강력한지 무능하고 힘이 없는지와 같은 성질을 묘사하는 등 수장인 지도자 및 그 주변 인물들의 모습을 그린다고 생각하면 이해하기 쉽다. 삐걱거리는 조직은 지도자가 장점을 발휘하지 못하거나, 혹은 이 항목에서 본 것처럼 결함이 있는 등장인물로 묘사할 수 있다. 불성실하거나, 자신의 의견을 말하지 않거나, 혹은 부하의 기분이나 조직의 미래를 내다보지 못하는 사람으로 그리는 것이다.

한편 강력한 집단이라면 지도자가 부하의 마음을 사로잡고, 집단의 미래를 확실하게 예측해 적절한 대응 및 개혁이 가능한 인물이라는 점을 보여주면 된다.

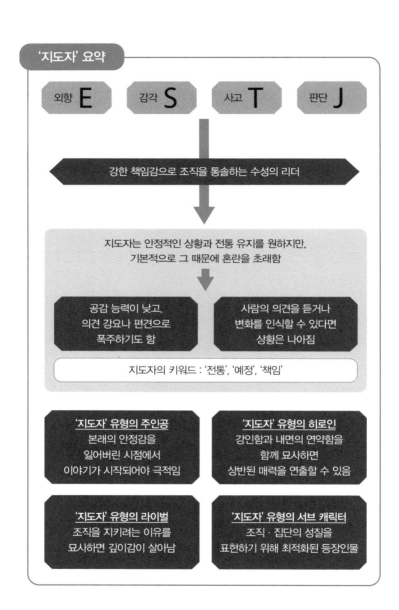

'지도자' 요약

외향 E 감각 S 사고 T 판단 J

강한 책임감으로 조직을 통솔하는 수성의 리더

지도자는 안정적인 상황과 전통 유지를 원하지만,
기본적으로 그 때문에 혼란을 초래함

공감 능력이 낮고,
의견 강요나 편견으로
폭주하기도 함

사람의 의견을 듣거나
변화를 인식할 수 있다면
상황은 나아짐

지도자의 키워드 : '전통', '예정', '책임'

'지도자' 유형의 주인공
본래의 안정감을
잃어버린 시점에서
이야기가 시작되어야 극적임

'지도자' 유형의 히로인
강인함과 내면의 연약함을
함께 묘사하면
상반된 매력을 연출할 수 있음

'지도자' 유형의 라이벌
조직을 지키려는 이유를
묘사하면 깊이감이 살아남

'지도자' 유형의 서브 캐릭터
조직 · 집단의 성질을
표현하기 위해 최적화된 등장인물

보수주의자

ISTJ

내향 감각 사고 판단

묵묵히 혼자 일하는 걸 좋아하는 안정주의자

혼자 묵묵히 노력하는 걸 가장 잘하는 편.
안정된 상황을 좋아하고, 질서와 충성심을 중요하게 여김

ISTJ

'보수주의자'란?

보수주의자 유형은 내향$_I$, 감각$_S$, 사고$_T$, 판단$_J$의 특성을 가졌다. 이 유형의 사람은 기본적으로 혼자 행동하기를 좋아하고 현실적이다. 또 데이터를 처리하는 능력이 뛰어나며 아이디어를 무기 삼아 판단할 수 있다. 이러한 요소를 조합했을 때 떠오르는 보수주의자의 대표적인 키워드는 '노력파', '뛰어난 집중력', '안정적인 성향'이다.

보수주의자는 묵묵히 일하는 것이 특징이다. 눈앞의 일에만 집중하고 끊임없이 노력해 다른 유형들은 낼 수 없는 성과를 낸다. 안정적인 상황을 좋아하므로 질서 정연한 환경이야말로 보수주의자가 지닌 진가를 발휘할 수 있는 곳이다. 또한 예로부터 전해 내려온 전통을 사랑한다.

팀플레이도 할 수 있다. 필요하다면 다른 사람과 협력하거나 집단에 지시를 내린다. 다만, 다른 사람과 함께 행동할 때는 혼자 힘으로 통제할 수 없는 상황도 발생하기 마련이다. 그래서 보수주의자가 사랑하는 질서, 전통, 안정감이 흐트러지기 쉽다.

감정적인 면에서도 보수주의자는 집단행동과 맞지 않는다. 자신

의 감정을 표출하는 일이 거의 없고 다른 사람의 심정도 개의치 않기 때문이다. 합리적인 논리와 계산을 중시하므로 일부러 다른 사람에게 감정을 전할 필요도 느끼지 못하고, 감정에 따라 반응해야 한다는 생각도 없다.

구성원 각자의 책임이나 역할이 확실하다면 그 내용을 망설임 없이 구분 지을 수 있다. 하지만 책임이나 역할이 애매하다면 보수주의자는 큰 혼란과 스트레스를 느끼게 된다. 그래서 별로 친하지 않은 상대에게는 깍듯하게 대한다. 보수주의자가 자신의 속내를 드러내거나 수중의 정보를 공유하는 상대는 가까운 사람뿐이다. 심지어 가족이나 연인과 같은 친밀한 상대에게조차 자신의 감정과 애정을 제대로 표현하지 못하기도 한다.

어쨌든 보수주의자는 심신의 균형이 무너지지 않는 한 모두에게 괜찮은 사람으로 인식된다. 적극적으로 자신의 의견을 어필하지는 않지만 진지하고 정직하게 일하는 모습은 솔직한 사람으로 평가받는다.

보수주의자와 사건

보수주의자는 적극적으로 사건을 일으키거나 사건에 관여하는 유형이 아니다. 사건은 그가 사랑하는 질서나 전통과 같은 안정감과 상반되는 개념이기 때문이다. 이들은 보통 사건을 막기 위해 관여하는 경우가 많다. 등장인물이 가진 권한이나 능력의 범위 안에서 어떻게든 질서를 회복하고자 애쓰는 모습은 보수주의자다운 행동이기

도 하다.

그렇다면 보수주의자 때문에 사건이 일어나는 경우는 없을까? 대답은 '아니오'다. 여기서 질서, 그리고 전통, 충성이라는 키워드에 주목해야 한다. 전통과 충성은 둘 다 과거로부터 이어져 온 안정적인 관계를 의미한다. 그리고 보수주의자는 기꺼이 이러한 안정감을 지킨다. 반대로 말하면 안정을 지키기 위해서라면 어떠한 사건도 충분히 일으킬 수 있다.

보수주의자의 생각과 다르게 이 과거로부터 이어져 온 안정은 그냥 지켜지는 게 아니다. 집단과 조직의 구성원 혹은 그들을 둘러싼 상황이 항상 바뀌기 때문이다. 과거에는 정답이었던 방법이 지금은 통하지 않는 경우도 흔하다. 이럴 때 보수주의자가 올바르게 대응한다면 사건은 일어나지 않는다. 즉, 상황의 변화에 맞게 일의 방식을 바꾸거나, 집단 혹은 조직의 방향성을 개혁하거나, 상사에게 적절한 조언을 할 수 있으면 된다.

다만, 이를 위해서는 보수주의자가 '상황이 바뀌었다', '지금까지의 방식이 틀렸거나, 아니면 예전에는 괜찮았던 것도 이제는 시대착오적인 것이 되었다', '이제까지와 같은 안정감은 사라졌다'라고 인정해야 한다. 친하지 않은 사람을 받아들여야 할 때도 있다. 이러한 변화는 때로 보수주의자에게 참기 힘든 고통을 안겨준다.

그래서 보수주의자는 상황에 맞는 적절한 대응보다 어쨌든 안정을 지키고 변화하지 않는 방향에 집착할 가능성이 있다. '생각보다

일이 어렵든, 클라이언트가 추가 요구를 했든 다 상관없어. 무조건 일정을 지켜! 그러지 못한다면 다 네 잘못이야.', '도시에서 범죄가 늘어나고 있지만 경찰의 수를 늘리는 것도 문제야. 그냥 못 본 체하자!' 등. 책임을 져야 하는 보수주의자가 현실을 인정하지 못하고 은폐하거나 다른 사람을 질책하는 데만 열중한다면 어떻게 될까. 곧바로 프로젝트는 무산될 테고, 도시는 혼란에 빠지고 말 것이다. 보수주의자 때문에 호미로 막을 사건을 가래로 막아야 할 상황이 올 수도 있다는 뜻이다.

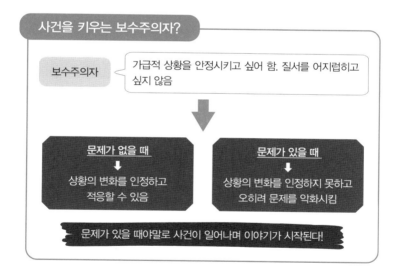

특히 보수주의자와 비슷한 유형이라 할 수 있는 협력자ISFJ와는 다

르게 협조보다는 독단적인 행동이나 자기 주도적인 상황을 좋아한다. 결과적으로 누구와도 상담하지 않고 직접 해결하려고 하다가 문제를 일으키기 쉬운 유형이라 할 수 있다.

보수주의자와 위기

보수주의자는 16개의 성격 유형 중에서도 위기 상황에는 약한 편에 가깝다. 예상치 못한 곳에서 맞닥뜨리는 위기 상황은 대부분 안정감이나 질서와 거리가 멀기 때문이다. 그러니 안정적인 상황에서 실력을 발휘하는 보수주의자는 안정감이 사라지면 바로 그 강점을 잃어버리고 만다.

따라서 갑작스러운 문제에 제대로 대처하지 못하는 모습은 보수주의자다운 면모다. 보수주의자가 당황하는 사이에 다른 유형의 등장인물이 해결에 나서기도 한다. 하지만 뛰어난 능력의 소유자인 보수주의자는 이대로 포기하지 않는다. 문제가 일어날 수 있는 상황을 학습하고 다음에 똑같은 일이 일어난다면 어떻게 대처해야 좋을지를 생각하며 시뮬레이션한다. 또 필요한 기술을 익히며 도구를 갖출 때도 있다. 그리고 이후 정말로 사건이 일어났을 때 누구보다도 적절하게 대응한다.

그렇다면 보수주의자만이 맞이할 수 있는 위기는 무엇일까? 누구나 새로운 업무를 부여받을 수도 있고, 이사를 해 환경이 갑자기 바뀔 수도 있다. 또 이유도 모른 채 다른 사람과 팀을 이루게 될 지도 모른

다. 보수주의자는 이와 같은 상황을 불안정하다고 느껴 강한 스트레스를 받는다. 그리고 그 결과, 현실을 제대로 이해하기 못하게 된다. 본래의 장점인 냉정함과 침착함이 사라지고 필요 이상으로 위험하다는 착각에 빠진다. 자신이 어떻게 위기에 빠졌는지 주위에 알리면 좋겠지만 애당초 커뮤니케이션 능력이 뛰어나지도 않다. 그래서 횡설수설하고 호들갑만 피운다며 주위로부터 따가운 눈총을 받을 수도 있다.

또 보수주의자는 눈앞의 주어진 일을 꾸준히 잘하지만 미래 예측은 미숙하다. 특히 안정적인 상황에서 '지금이야 괜찮지만 이대로 가다가는 큰일이 날 수 있다'와 같이 앞날을 내다보는 일에 특히 서툴다. 기본적으로 보수주의자는 '잘하고 있으니 이대로도 괜찮다'라고 생각한다.

그래서 보수주의자의 위기는 '전혀 예측할 수 없는 돌발적인 위협'이라기보다 '언젠가는 닥칠 거라고 어렴풋이 느끼면서도 외면해 온 것'이라는 표현이 더 적절하다. 가족의 헌신이 당연하다는 듯 살아왔지만, 어느 날 갑자기 이렇게 생각하는 건 본인뿐일지도 모르지만 가족들로부터 외면받고 황당해하는 모습은 전형적인 패턴이다.

보수주의자와 음식

질서와 전통, 전례를 중시하는 보수주의자는 매일 먹는 음식에도 모험은 하지 않는다. 새로운 가게나 메뉴를 개척하는 일이 없고 늘 먹던 것만 고집한다. 그래서 오늘은 먹으려고 했던 음식이 완판되었거

나, 메뉴가 변경되거나, 가게가 문을 닫아 먹을 수 없게 되면 상당히 침울해하는 모습을 볼 수 있다. 음식 재료와 조미료 또한 제조사나 제품을 고집해 한꺼번에 사재기하는데, 이러한 모습은 보수주의자답다고 할 수 있다.

그렇다면 뷔페에서는 어떨까. 애초에 보수주의자는 뷔페와 같은 식사 스타일을 별로 좋아하지 않는다. 선택지가 많으니 그중에서 좋아하는 것을 고르면 된다는 상황 자체가 스트레스의 원인이기 때문이다. 보수주의자는 뷔페에서도 한식이든 양식이든 평소 먹던 대로 식사한다.

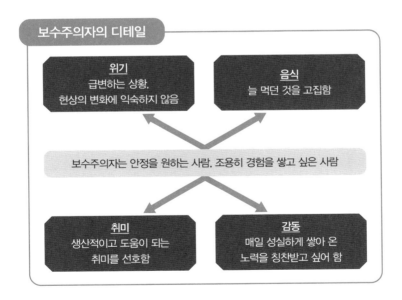

보수주의자의 디테일

위기
급변하는 상황,
현상의 변화에 익숙하지 않음

음식
늘 먹던 것을 고집함

보수주의자는 안정을 원하는 사람, 조용히 경험을 쌓고 싶은 사람

취미
생산적이고 도움이 되는
취미를 선호함

감동
매일 성실하게 쌓아 온
노력을 칭찬받고 싶어 함

보수주의자와 취미

보수주의자는 휴일을 생산적으로 보내고 싶어 한다. 돈과 시간을 허비하는 취미보다는 뭐라도 하나 남는 취미, 일에 도움이 되는 취미를 선택하는 게 보수주의자다운 행동이다.

구체적으로는 트레킹, 캠핑과 같은 아웃도어 스포츠처럼 운동도 겸할 수 있는 취미. 집중력이나 손재주를 살린 목공, 홈 퍼니싱 같은 DIY나 도예 같은 만들기 계통의 취미, 독서 역시 좋다. 전체적으로 조용하고 꾸준히 할 수 있는 취미가 어울린다.

보수주의자의 마음 사로잡기

보수주의자는 꾸준한 노력을 중요시한다. 공부, 세심한 배려, 컬렉션 수집 등 인내심 있게 시간을 투자하고 유지해 온 성과단순한 축적이 아니라 상황의 안정도 포함되는를 보며 보수주의자는 순수한 기쁨을 느낀다. 그러니 보수주의자를 칭찬할 때는 우연히 성공한 기술보다 적은 실수에 주목해야 한다. 아울러 꼭 필요한 인재라는 말도 괜찮다.

보수주의자의 활약은 평범해 보이기 쉬운 것들뿐이라 다른 유형에 비해 칭찬받을 기회가 많지 않다. '확실히 화려한 재주이나 애초에 재주란 불안정함에서 생겨난다', '하지만 너는 재주가 필요하지 않으니 그 사실만으로도 대단하다'와 같은 칭찬은 보수주의자가 듣고 싶었던 적절한 평가이니 그들의 마음을 쉽게 사로잡을 수 있다.

보수주의자의 대사

"전례 없던 일이고 전통을 더럽히는 일이다. 도저히 인정할 수 없어!"

→ 전례와 전통이야말로 보수주의자의 근간이다. 이걸 뒤집으려면 전례를 찾아내든가 권위를 끌어내릴 수밖에 없다.

"매일 완벽하게 일을 해내는 게 얼마나 힘든지 너는 절대 몰라."

→ 보수주의자의 자부심을 표현하는 말이다.

"그렇게 열심히 한 것도 다 지금 이 순간을 위해서라고!"

→ 미래를 예측하는 보수주의자의 대사다. 보통은 무엇을 위해 해 왔는지 잊어버리는 일이 많다.

"내 생각은 안 바뀌어. 넌 그냥 네가 해야 할 일을 해."

→ 완고하면서도 책임감이 강하기 때문에 할 수 있는 대사다.

보수주의자 유형의 주인공

보수주의자는 언뜻 주인공에 적합하지 않아 보일 수 있다. 사태 해결에 적극적으로 나서지 않는 유형이기 때문이다.

보수주의자 유형에게 능동적으로 사건을 해결하게 하는 일 자체는 어렵지 않다. 그들이 지키고 있는 질서와 소중히 여기는 전통을 위협하지만 않으면 된다. 번뜩임이나 재치를 무기로 삼는 유형은 아

니지만 그 대신 꾸준히 노력하는 일에는 자신 있다. 보통 사람들과는 다르게 우직한 노력 끝에 상식 밖의 능력이나 기술을 습득하는 모습은 누구보다 주인공답다.

또 굳이 보수주의자 캐릭터를 주인공으로 삼았을 때 단순히 질서나 안정을 되찾으며 끝난다면 지루하기 짝이 없다. 주인공의 성장 에피소드로서 변화에 적응하는 모습을 보여주어야 한다. 그때까지 알아차리지 못했던 것을 깨닫고 약점을 바로잡으며 새로운 능력과 시야를 손에 넣어 다시 태어나야만 한다. 보수주의자에게는 어려운 일이지만 그렇기에 드라마인 것이다.

보수주의자 유형의 히로인

보수주의자 유형의 히로인은 가족이나 일처럼 무언가 반드시 지켜야만 하는 것이 있다. 그것은 대대로 전해 내려오는 전통 기술이나 국가, 조직일 수도 있다. 이러한 것들이 위기에 직면했을 때 주인공이 나타나 구해주는 스토리 전개는 기본 중의 기본이다.

등장인물의 매력을 생각한다면 보수주의자 유형의 히로인에게는 '지켜야 할 것이 있어 강하다'라는 설정을 부여하면 좋다. 귀속된 사회와 조직, 가족이 있고 지켜야 할 것이 있기에 힘을 낼 수 있고 강한 힘을 발휘할 수 있다. 그러한 배경을 통해 전달되는 씩씩한 모습은 어떠한 '변화'에 의해 지켜야 할 것을 잃어버린다면 맥없이 무너져 버릴 가능성이 크다. 그리고 그때까지 보이지 않았던 약점이나 본심

이 표출될 수 있다.

하지만 그런 반전 매력이야말로 보수주의자 유형의 히로인을 돋보이게 하는 결정적인 요소 중 하나다. 물론 일부러 약점을 드러내지 않고 자신의 전문 분야에 철저하게 집중함으로써 존재감을 과시하는 히로인도 있다.

보수주의자 유형의 라이벌

보수주의자 유형의 라이벌은 언제 등장할까? 아마도 이들이 지켜야 할 안정과 질서를 '주인공'이라는 존재가 크게 위협하고 나설 때가 아닐까. 주인공을 제거하지 않으면 이들의 소중한 존재가 사라질 수 있기에 대립하고 싸우게 된다.

따라서 보수주의자 유형의 라이벌은 부모님이나 학교 선생님, 학생회장, 직장 상사처럼 주인공 보다 높은 위치에 있기 쉽다. 주인공은 어떠한 사정 때문에 기존 권력이나 시스템을 지키려 하는 라이벌과 대립해야만 한다.

나아가 그저 이상한 인물로 묘사할지, 어떠한 사정이 있는 인물로 묘사할지는 한 번 생각해 볼 여지가 있다. 이들은 기존의 이익을 지키고 싶을 수도 있고, 기존의 방법을 바꾸고 싶지 않을 수도 있다. 주인공은 그러한 사정을 모르기 때문에 대립해야만 했을 수도 있다.

보수주의자 유형의 서브 캐릭터

서브 캐릭터로 등장하는 보수주의자는 크게 두 가지로 나누어 볼 수 있다.

하나는 '꾸준히 노력하는 전문가'로서 다른 등장인물을 돕는 인물이다. 마법이나 과학 등 학문적인 분야에서 활약할 수도 있고 기술, 지식, 운동처럼 다양한 분야에서 활약하기도 한다. 이 유형에서는 다른 보수주의자 이상으로 사교성이 떨어지는 인물이 눈에 띄기도 한다. 하지만 그렇기에 '자신의 분야에서 새로운 것을 계속 받아들이는' 인물이 나올 수도 있다.

또 하나는 '기존 방식을 고집하며 민폐를 끼치는' 인물이다. 주인공이 더 좋은 방법을 생각해 내도 '전례가 없다'며 반대하거나, 규정을 방패 삼아 행동에 나서지 않는다. 새로운 것에 도전하거나 위험에 맞닥뜨린 주인공을 방해하는 인물로 매우 '현실적인' 존재감을 발휘하는 것이 핵심이다.

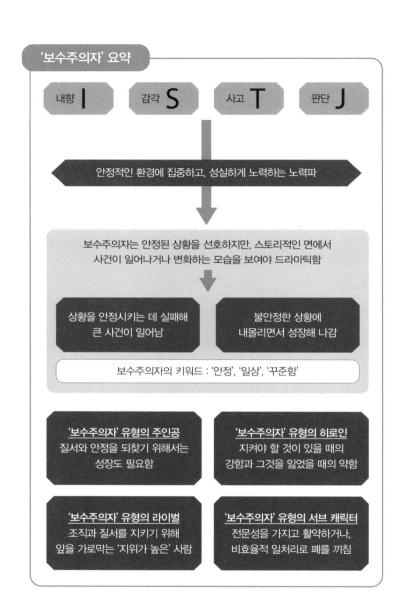

'보수주의자' 요약

| 내향 I | 감각 S | 사고 T | 판단 J |

안정적인 환경에 집중하고, 성실하게 노력하는 노력파

보수주의자는 안정된 상황을 선호하지만, 스토리적인 면에서
사건이 일어나거나 변화하는 모습을 보여야 드라마틱함

상황을 안정시키는 데 실패해
큰 사건이 일어남

불안정한 상황에
내몰리면서 성장해 나감

보수주의자의 키워드 : '안정', '일상', '꾸준함'

'보수주의자' 유형의 주인공
질서와 안정을 되찾기 위해서는
성장도 필요함

'보수주의자' 유형의 히로인
지켜야 할 것이 있을 때의
강함과 그것을 잃었을 때의 약함

'보수주의자' 유형의 라이벌
조직과 질서를 지키기 위해
앞을 가로막는 '지위가 높은' 사람

'보수주의자' 유형의 서브 캐릭터
전문성을 가지고 활약하거나,
비효율적 일처리로 폐를 끼침

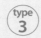

사교가

ESFJ

외향 감각 감정 판단

사랑하고, 사랑받고 싶은 이상주의자

어려움에 처한 사람을 결코 내버려 두지 않음.
커뮤니케이션 능력을 사용해 적극적으로 돕고, 감사받기를 원하는 사교가

ESFJ

'사교가'란?

사교가 유형은 외향E, 감각S, 감정F, 판단J의 특성을 가졌다. 이 유형의 사람은 기본적으로 집단행동을 좋아하고 현실적이다. 또 데이터를 처리하는 능력이 뛰어나며 공감이나 감정으로 상대방을 이해하고 판단할 수 있다.

이러한 요소를 조합했을 때 떠오르는 사교가의 대표적인 키워드는 '커뮤니케이션 강자', '사랑하고 사랑받고 싶어 함', '삶에 진심'이다.

사교가는 기본적으로 적극적이다. 온화한 말투에 예의가 바른 한편, 몸짓이나 스킨십도 풍부하다. 또 감정을 확실하게 겉으로 표현하며 다른 사람과 계속 관계를 이어 나가려고 한다. 그래서 대인관계역시 원만하다. 그렇다고 해서 상대방을 이용하거나 자신의 이익만을 챙기려고 하지 않는다. 오히려 그 반대다.

이들은 곤경에 빠진 사람을 외면하지 못한다. 배려심이 강하고 공감 능력도 뛰어난 탓에 친구가 힘들어하면 제일 먼저 발 벗고 나서어떻게든 도움을 주려고 한다. 활발해 보이는 외향적인 행동에서는성실함 역시 엿볼 수 있다.

또한 안정감이나 질서를 선호하고 개인보다는 조직적으로 행동하고 협력하면서 문제를 제대로 해결하고자 하는 유형이기도 하다. 그래서 '때로는 손해를 보더라도 내가 다른 사람을 도와 팀이 안고 있는 문제를 해결하겠다'라고 생각한다.

오히려 사교가는 상대방의 감정에 지나치게 공감하기도 한다. 상대의 괴로움을 내 일처럼 몰입한 나머지 똑같이 상처받고 만다. 또한 단순히 업무상 알고 지내는 사이지만 돈을 빌려 주거나, 휴일에도 나와서 도와주려고 하거나, 친구의 연대보증인이 되어 주는 등 필요 이상으로 도움을 주다가 결과적으로 큰 상처를 받는 일까지 있다.

이러한 의미에서 보면 '사교가'라는 문구가 부적합하다고 생각할 수도 있다. 그러나 말만 그럴듯하고 행동이 따라주지 않는 사람은 어디를 가더라도 결국 쫓겨나며 이익을 얻는 일도 적다. 진짜 '사교가'는 사교성과 처세술이 뛰어나야 한다는 점에서 앞서 설명한 지도자ESFJ의 유형의 특징과 일치하므로 이렇게 이름 짓는다. 이 점을 이해해 주기를 바란다.

사교가와 사건

사교가는 누군가를 위해 무언가를 해주거나 도와주고 싶다는 마음을 늘 가지고 있다. 마음에서 소용돌이치는 강한 애정과 감정은 그들이 다른 사람을 위해 힘을 내는 원동력이다. 하지만 이와 같은

이유로 자신의 본심과는 달리 트러블 메이커가 되어 사건을 일으키기도 한다.

사교가는 확고한 정답과 이렇게 해야 한다는 이상을 가지고 있다. '남자는 당당해야 한다' 혹은 '새로운 시대의 여성은 남성과 동등한 위치여야 한다'라는 식이다. 이러한 정답이나 이상을 기반으로 다른 사람을 돕고 친절을 베풀지만, 이를 다른 사람에게 강요한다는 점은 단점으로 지적된다. '이러는 게 좋겠다' 정도로 끝나면 다행이지만, '이렇게 해야 해'라고 한다면 매우 위험하다.

물론 사교가가 주장하는 방식이나 가치관이 정답일 수 있다. 또 편리하거나 지금 시대에 유행하는 것일지도 모른다. 그러나 상대에게도 나름의 사정과 배경, 개인적 취향이 있다. 하물며 나중에 사교가가 밀어붙인 방법이나 가치관에서 문제점이 발견되고, 더 나아가 폐해가 발생한다면 어떻게 될까? 큰일을 당한 상대방의 분노는 틀림없이 사교가에게 향할 것이다. 여기서 사교가가 자신의 잘못을 인정하고 사과하거나 반성한다면 '사건'이라고 할 정도로 일은 커지지 않는다.

문제는 자신의 이상이나 정답을 굽히지 않고 감정을 제어하지 못했을 때다. 사교가는 사과 요구를 거절하고 '나는 틀리지 않았다', '상대방의 방식이 잘못되었다'라고 주장한다. 물론, 상대방도 가만히 있을 리 없다. 안타깝지만 양쪽의 대립은 이미 시작된 사건을 확대하거나 심화시켜 더 큰 사건과 소동으로 번지게 된다.

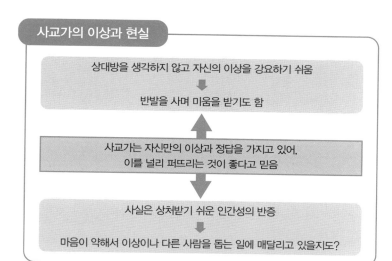

사교가의 이상과 현실

상대방을 생각하지 않고 자신의 이상을 강요하기 쉬움

⬇

반발을 사며 미움을 받기도 함

⬆⬇

사교가는 자신만의 이상과 정답을 가지고 있어,
이를 널리 퍼뜨리는 것이 좋다고 믿음

⬆⬇

사실은 상처받기 쉬운 인간성의 반증

⬇

마음이 약해서 이상이나 다른 사람을 돕는 일에 매달리고 있을지도?

사교가와 위기

사교가는 언제 위기에 빠질까? 하나는 이 항목의 서두에서도 소개한 것처럼 도와주려던 상대방에게 지나치게 공감하고 감정이입을 해버리는 경우다.

이 방법은 때로 자기희생적이기도 하다. 하지만 그러한 희생으로 상대방을 구했다면 괜찮다. 오히려 사교가가 지나치게 열심히 한 나머지 상대방의 상황이 나빠질 때도 있다. 너무 열심히 도운 결과, 그 상대방이 '내가 아무것도 안 해도 도와주니 딱히 노력할 필요가 없겠다'라고 생각해 버리기 때문이다.

만일 사교가가 냉정을 되찾거나, 혹은 누군가가 과몰입하지 말라

고 한다면 큰일이 벌어지기 전에 멈출 수 있을지도 모른다. 그러나 그는 자신이 사랑하는 전통이나 믿고 있는 이상을 고집하는 성격 유형이고, 비판을 싫어한다. 자신의 애정이 상대에게 독이 될 수도 있다는 사실을 있는 그대로 받아들이지 못한다.

사교가를 위기로 몰아넣는 또 하나의 중요한 요소는 이들이 가진 의외의 나약함이다. 사교적인 성격, 능동적인 기질을 가지고 있음에도 불구하고 쉽게 상처받는다. 본질적으로 자신감이 없고 걱정이 많다 보니 이상이나 정답에 믿고 매달리게 되는 마음가짐이 강하게 표출된다고 볼 수 있다.

결국 사교가는 자신의 의견이 반대에 부딪히거나, 안심하고 내민 손이 거부당하면 일반 사람들보다 몇 배는 더 큰 충격을 받는다. 자신은 옳은 일을 하고 있고, 감사받아 마땅하다고 생각하기 때문이다.

결과적으로 선의자신의 착각일 수도 있지만를 거부당한 사교가는 정신적으로 궁지에 몰린다. 여기서 평소의 긍정적인 자세나 의견이 180도 바뀌어 히스테릭하게 주변을 모두 부정하고 만다. 이러한 것도 현실적으로 느껴지는 위기의 순간이다.

사교가와 음식

사교가는 사교적인 유형이므로 여러 사람과 함께 식사하는 것을 좋아한다. 술잔을 기울이며 이야기꽃을 피우는 모습은 전형적인 사

교가의 모습이다. 그러나 이러한 유형의 사람은 근본적으로 성실하며, 넘지 말아야 할 선에 대해서도 나름대로 착실하게 의식하고 있다는 점을 잊지 말아야 한다. 아무리 술이나 분위기에 취했다고 하더라도 어느 정도의 선을 그어두고 행동한다. 상대방이 취했다는 이유로 선을 넘거나 놀린다면 때로는 진지하게 화를 내기도 한다. 또한 과식과 과음 때문에 당분간 열심히 운동하거나 식단을 관리하겠다고 말하며 건강과 몸매를 신경 쓰기도 하는데 이 또한 사교가다운 모습이다.

뷔페에서도 그 성실함은 빛을 발한다. '자신의 건강'이 기준이므로 선택지가 많아도 크게 고민하지 않는다. 그렇다면 남는 시간을 어디에 쓸까? 바로 다른 사람에게 조언하는 데 사용한다. '음식은 골고루 먹어야 한다', '영양을 생각해 저 음식을 고르는 것이 좋다', '이 시기에만 나오는 특선 요리이니 가져와야 한다' 등, 대개는 선의를 가지고 하는 조언이니 도움도 될 법하다. 상대방이 조언을 있는 그대로 받아들이고 감사한다면 사교가도 만족한다. 그러나 그렇지 않다면 갈등의 씨앗이 된다. 이는 사건 항목에서 소개한 내용이기도 하다.

사교가와 취미

사교가의 취미 성향은 두 가지 패턴으로 나눌 수 있다. 하나는 '형태가 남는 것을 좋아한다'라는 취향이 반영된 만들기다. 재봉이나

뜨개질 같은 수예, 최근 DIY로서 인기 있는 목공 등 취미에 쏟은 시간이 사라지지 않고 형태로 바뀌어 남는 것을 선호한다. 자기가 가질 것이니 꼼꼼하게 만든다. 혹은 다른 사람에게 선물하거나 나눠 주기도 하고 플리마켓에 팔 때도 있다. 이런 행동을 통해 다른 사람과 관계 맺고 친절을 베풀 수 있는 것도 사교가의 성격과 잘 맞는다.

다만 뛰어난 기술로 인해 도움이 되는 물건, 장식할 만한 가치가 있는 훌륭한 물건을 받으면 좋겠지만 초보자 수준이나 그 이하의 것을 받게 되면 이야기는 조금 달라진다. 사교가 당사자는 친절을 베풀 생각에 건넸지만, 상대방이 기뻐하는 척할 뿐 사실은 마음에 들지 않아 몰래 버리기라도 한다면 모두가 불행해지는 결말을 맞이할지도 모른다.

남은 한 가지 취미 성향은 몸을 움직이는 일이다. 걷기, 자전거 타기 등은 성실한 면모가 드러나는 취미라고 할 수 있다.

사교가의 마음 사로잡기

사교가는 사랑하고 사랑받는 것에 가장 큰 가치를 두는 성격 유형이다. 이 유형에서 대가 없는 사랑, 철저하게 베풀기만 하는 사랑에 대해 생각하는 사람은 있을지도 모르지만 흔하지 않다. 대개는 누군가를 도왔다면 감사받고 싶어 한다.

그래서 사교가의 마음을 사로잡고 싶다면 '감사합니다'라는 말이

가장 중요하다. 확실한 금전적인 사례나 답례도 좋다. 호의에 익숙해져 감사를 표현하지 않는다면 사교가는 매우 불쾌하게 생각한다. 짧은 기간에 벌어진 일이라면 상대방이 감사해하지 않아도 선의나 이상에 취해 도와줄지 모른다. 그러나 이와 같은 일이 계속되면 사교가의 역린을 건드릴 수도 있다. 사교가는 감사할 줄 모르는 인물을 적으로 간주한다. 그래서 상당히 공격적으로 변할 가능성도 크다. 그래서 사교가와 관계를 맺고 그의 마음을 사로잡기 위해서는 귀찮을 정도로 감사의 말을 건네는 일이 가장 중요하다.

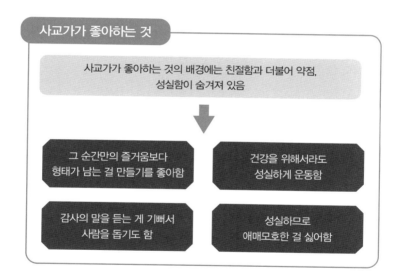

사교가가 좋아하는 것

사교가가 좋아하는 것의 배경에는 친절함과 더불어 약점,
성실함이 숨겨져 있음

| 그 순간만의 즐거움보다 형태가 남는 걸 만들기를 좋아함 | 건강을 위해서라도 성실하게 운동함 |
| 감사의 말을 듣는 게 기뻐서 사람을 돕기도 함 | 성실하므로 애매모호한 걸 싫어함 |

사교가의 대사

"도와주러 왔어!"

→ 사교가를 상징하는 대사다. 배려하는 마음으로 누군가를 돕고 감사받는 일이야말로 사교가의 숙원이자 가장 기쁜 순간이기도 하다. 정의와 친절함의 가치를 진심으로 믿고 있으므로 주저하지도 않는다. 반대로 말하자면, 감사가 없다면 눈에 띄게 기분 나빠하는 사교가도 많다는 의미다. 다만, 기본적으로는 온순하고 시시비비를 따지는 걸 좋아하지 않으므로 자기 입으로 감사를 강요하지는 않는다. 아마 아무 말 없이 바라보기만 할 것이다.

"너무 대충하는 것도 보기 안 좋아."

→ 사교가의 커뮤니케이션 능력은 뛰어나나, 기본적으로는 성실하고 조직과 집단에 소속되기를 선호한다. 그래서 편이 확실하지 않고 애매하거나, 또는 개운치 않은 상황은 성미에 맞지 않아서 분명히 짚고 넘어가기를 원한다. 이 때문에 대충 덮어 두었던 문제와 사건을 다시 들추는 일도 종종 있다.

사교가 유형의 주인공

사교가 유형의 주인공은 우선 곤경에 빠진 사람을 내버려 두지 않는 사람 좋은 인물이다. 학교 선생님, 의사, 간호사, 탐정처럼 주로 누

군가를 돕는 직업도 어울리는데, 이는 자신의 의견을 주장하기 위해 다른 사람을 돕는다고도 할 수 있다.

이 등장인물이 활약하려면 사교가 본인이 '자신에 관한 고민'보다는 '도움이 필요한 사람'을 우선시한다는 점이 중요하다. '사람들을 괴롭히는 마왕이 있기에 그를 물리칠 용사가 존재하는 것'이라는 말이 있듯이 사교가 또한 곤경에 처한 사람이나 도움이 필요한 사람이 있기에 활약할 수 있다.

주인공의 직업, 사는 곳, 소속 조직을 바탕으로 생각해 보자. 곤경에 처한 사람의 유형, 주인공의 협력 여부, 도움 등에 따라 이야기는 더욱 드라마틱하게 바뀔 수 있다.

사교가 유형의 히로인

히로인도 주인공의 경우와 상당 부분 겹친다. 어려움에 빠진 사람을 외면하지 못하고 어떻게든 도와주려고 하는 마음을 강조하면 이야기를 전개하기 쉬워진다.

다만, 주인공은 사람들을 돕기 위한 능력이 충분하므로 그러한 모습이 어울린다. 그러나 사교가를 히로인으로 배치하면 이야기는 달라진다. 히로인 때문에 문제가 발생하기 때문이다. 사교가 유형의 히로인은 누군가_{혹은 집단, 고아원을 돕기 위해 고군분투하는 여성 등}를 구하려 하지만 힘에 부치거나 돈이 부족하다. 이러한 히로인의 문제를 주인공이 도와주는 것이다.

이때 히로인에 대한 독자의 호감도를 높이고 싶다면 히로인도 그 나름대로 노력하거나, 주인공에 크게 감사해하는 모습을 보여줘야 한다. 그저 주인공의 호의를 받기만 하거나 자신의 공적처럼 꾸미려고 한다면 미움받을 가능성이 크다.

사교가 유형의 라이벌

지금까지 소개한 바와 같이 사교가에게는 사람을 도우려는 착한 면모가 있는 반면, 자기 생각을 밀어붙이거나 감정을 폭발시키려 하는 나쁜 면모도 있다. 이 후자의 부분을 확대하면 라이벌혹은 더 단순하게 적 캐릭터를 만들 수 있다.

사교가 유형의 라이벌은 쉽게 말해 친절이나 배려를 강요한다. 그가 베푸는 진심 어린 도움을 받아들이기 어려운 상황이라면 주인공은 그저 곤란하다고 생각할 뿐이다. 잘못된 조언을 강요하거나, 필요 없는 물건을 마음대로 보내거나, 조직의 행동 방침을 강제로 정하는 정도는 되어야 라이벌이라고 할 수 있다.

주인공이 친절을 거부해 라이벌의 화를 북돋울 수도 있다. 또는 정면 대결을 할 수 없는 관계부모 자식, 상사와 부하 등라 어떻게든 참고 넘기려 할 수도 있다. 후자의 경우라면 이야기의 마지막에 이러한 부분을 확실하게 해결해야 한다.

사교가 유형의 서브 캐릭터

서브 캐릭터의 위치에 배정된 사교가는 주인공에게 친절을 베푸는 '좋은 사람'이거나, 적극적으로 간섭해 민폐를 끼치는 '참견쟁이' 중 하나다.

현실적으로도 사교가 유형의 사람을 자주 볼 수 있다. 그리고 그렇게 만난 상대방이 '좋은 사람'일지 '참견쟁이'일지는 실로 미묘한 차이로 갈리게 된다. 이러한 점을 염두에 둔다면 등장인물을 더욱 깊이 있게 묘사할 수 있다. 같은 사람이라도 얼마나, 어디까지 도와줄지는 기분 여하에 따라 다르다. 어느 사람에게는 고마웠던 도움이 다른 사람에게는 쓸데없는 일로 치부될 수 있다. 완전히 똑같은 행동이지만 선이 될 수도, 악이 될 수도 있다. 그리고 대부분의 사교가는 착한 사람인 만큼 감정을 통제하거나 친절을 베푼 행위에 대해 반성하지 않으니 소동을 일으키기도 한다.

'사교가' 요약

| 외향 E | 감각 S | 감정 F | 판단 J |

친절함을 베풀어 남을 돕고, 감사받고 싶은 사람

사교가 캐릭터는 착하지만,
그러한 점 때문에 문제를 일으키기도 함

선의 · 이상 · 정답의 강요는
분명 환영받지 못함

자신의 약한 마음을
확실히 자각할 수 있는가?

사교가의 키워드 : '사교', '친절', '의외로 성실함'

'사교가' 유형의 주인공
다른 사람을 격려하고
돕는 유형의 히어로

'사교가' 유형의 히로인
곤경에 빠진 사람을
돕고 싶으나 능력이 부족함

'사교가' 유형의 라이벌
나쁜 의미의 강요를
어떻게 심판할지가 중요함

'사교가' 유형의 서브 캐릭터
단순하게 '좋은 사람'인지
선을 넘는 '참견쟁이'인지를
잘 구분해야 함

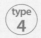

type
4

협력자

ISFJ

내향 감각 감정 판단

배려와 공감으로 조직의 원만한 운영에 힘쓰는 숨은 조력자

다른 사람을 배려하고 상대방을 위해 행동함.
조직이 원활하게 움직이도록 하는 능력은 뛰어나지만, 자기주장은 약함

ISFJ

'협력자'란?

협력자 유형은 내향ı, 감각s, 감정ғ, 판단ᴊ의 특성을 가졌다. 이 유형의 사람은 기본적으로 혼자 행동하기를 좋아하고 현실적이다. 또 데이터를 처리하는 능력이 뛰어나며 공감이나 감정을 통해 상대방을 이해하고 판단할 수 있다.

이런 요소를 조합했을 때 떠오르는 협력자의 대표적인 키워드는 '집단성', '배려', '숨은 조력자'다.

협력자는 일단 팀으로 행동하는 일이나 집단에 봉사하는 일을 좋아하는데, 이는 단독 행동을 싫어한다는 의미이기도 하다. 이들은 조직의 한 사람일 때 그 진가를 발휘하는 유형이지만, 그렇다고 없어도 되는 인물인 것은 절대 아니다. 책임감이 강하고 리더와 조직을 위해 누구보다도 헌신하며 세심하게 배려한다. 그래서 이러한 인물이 있고 없고는 효율적인 면에서 차이가 크다.

능력적인 면을 보면 감각 기능이 크게 두드러지는 유형이라고 할 수 있다. 그만큼 감각을 살려 정보를 수집하는 능력이 특출나다. 그 결과 업무상 필요한 정보는 물론 생일과 같은 구성원의 개인 정보

도 잘 파악한다. 어떤 사람에 대한 정보를 수집할 때는 이런 능력을 활용해 '이 사람은 어떤 사람일까?', '어떤 걸 원할까?', '어떻게 해야 기뻐하고 어떤 행동을 하면 화를 낼까?' 등을 조사한다. 이러한 능력이 있기에 다른 사람의 기분에 민감하게 반응해 숨은 조력자로서 활동할 수 있는 것이다.

다만, 협력자는 상세한 데이터에만 매몰되기가 쉽다. '전체적인 인상', '종합적인 정보의 판단에 의한 미래 예측'과 같은 대국적인 판단을 내리기에는 적합하지 않은 인물이다. 이 때문에 조직 안에서 주도권을 쥐고 주체적으로 판단하며 결단을 내리는 능력은 부족하다. 그래서 리더보다는 그를 보좌하는 역할에 어울린다.

또한 보수주의자$_{ISTJ}$와 매우 비슷한 유형이다. 안전을 우선시하므로 변화를 좋아하지 않고 성실하게 자기 할 일을 묵묵히 해낸다. 또 질서 유지를 위해서라면 몸을 아끼지 않는다. 그러나 굳이 따지자면 협력자는 보수주의자$_{ISTJ}$보다 사교적인 유형이라고 말할 수 있다. 아울러 협력자보다 더 사교적인 유형이 바로 사교가$_{ESFJ}$다. 그러나 이들은 다른 사람을 위해 노력하려고 하지만 협력자와 같은 섬세함은 찾아보기 힘들다는 것이 큰 차이점이다.

협력자는 성격이 온화해 다툼을 싫어한다. 공감 능력도 뛰어나 다른 사람의 푸념을 들어주는 일도 많다. 이들은 성격이 착해서 무슨 말이든 받아 들여주는 사람으로 보일 수도 있다. 그러나 협력자의 본심은 매번 그러한 인상과 꼭 들어맞지 않는다. 누군가를 위해 일

하기는 하나, 이들에게는 조직의 질서와 안정이 최우선이다. 열심히 하던 일을 다 끝내고 나면 곧장 자기만의 공간에 틀어박힌다. 이때 자칫 눈치 없이 이들의 휴식을 방해했다가는 협력자의 미움을 사게 될 것이다.

협력자의 다정함과 온화함은 이들이 좋아하는 질서와 안정을 지키기 위한 '무기'라는 측면에서 보아야 한다. 상처받기 쉬운 마음을 지키기 위한 자구책인 셈이다.

협력자와 사건

협력자의 존재만으로 사건이 일어나는 일은 드물다. 이들은 이기주의를 싫어하며 주변 환경을 적극적으로 바꾸려고 하는 성격도 아니기 때문이다. 그래서 오히려 협력자의 부재가 큰 사건을 일으킬 가능성이 더 높다. 조금 더 구체적으로 생각해 보자.

지금까지 소개한 것처럼 협력자는 집단이 원활하게 돌아가는 윤활유 같은 역할을 한다. 이러한 유형의 인물은 조직 내에서 아주 유용하나, 지도자ESTJ나 선도자ENTJ처럼 조직과 집단의 선두에 서서 화려하게 활약하는 사람에 비해 그다지 눈에 띄지 않는다. 앞서 '숨은 조력자'라고 소개한 것도 이와 같은 이유에서다.

팀의 리더나 에이스는 애초에 활약 자체가 화려하다. 그래서 리더 스스로 '나는 이 팀에 공헌하고 있다'라며 나서서 주장하기도 한다. 팀 내의 입장도 비슷하다. '리더가 없다면 지금처럼 움직일 수 없다',

'만일의 사태를 대비하자'라고 생각하게 된다.

하지만 협력자처럼 평범하게 행동하고 자기주장을 하지 않는 유형은 존재의 중요성이 제대로 평가되지 않아 결과적으로는 꼭 필요한 사람이라고 생각되지 않는다. 그리고 '유능한' 숨은 조력자로서 활약할 수 있는 사람은 많지 않다.

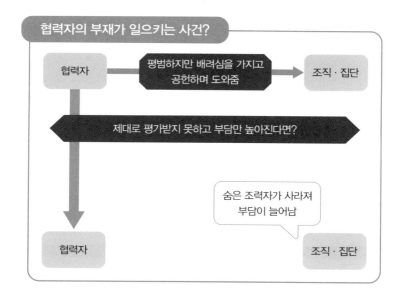

협력자는 스스로, 그리고 다른 사람이 내리는 평가 모두가 낮다. 그래서 너무 많은 일을 떠맡아 건강이 나빠지거나 혹은 부당한 평가 때문에 해고되기도 한다. 이처럼 숨은 조력자가 사라질 가능성은 생

각보다 크다. 애초에 협력자가 선을 그으려는 이유도 상처받기 쉬운 유형이기 때문이다. 주변에서 그 선을 크게 넘거나 협력자의 다정함에 지나치게 기댄다면 쉽게 무너진다.

협력자가 사라진 경우, 매우 어렵거나 복잡한 일은 아무도 손을 대려고 하지 않아 그대로 방치되기도 한다. 또 집단 내부적인 측면에서는 구성원끼리 감정과 이해관계 때문에 대립하거나 충돌하는 일이 눈에 띄게 늘어난다. 많은 이들은 그제야 비로소 협력자가 조직에서 빼놓을 수 없는 인재였다는 사실을 깨닫게 된다. 이것이야말로 협력자가 부재했을 때 벌어지는 사건이다.

협력자와 위기

협력자는 자기주장은 물론 자신의 의견과 생각을 다른 사람에게 강요하는 것을 싫어한다. 이는 착한 성정_{자신에게도 다가오지 않고 강요하지 않기를 바라는 소심함} 때문이지만 일이나 대인관계에서는 불리하게 작용하기도 한다.

특히 협력자가 팀의 리더나 중간 관리직을 맡으면 그 특성이 본인과 주위 사람들에게 위기를 초래할 수도 있다. 리더란 자고로 설령 잘못된 판단이라 할지라도 당당하게 선언하거나 지시해야만 할 때가 있다. 또한, 어떤 사람이 가지고 있는 능력과 개성을 되도록 객관적으로 평가할 줄 알아야 한다. 그러나 이 모든 일은 협력자에게 어려운 일이다. 되도록 불화를 일으키는 걸 꺼리고 자신의 결단과 평

가에 자신 없어 하기 때문이다. 애초에 근본적으로 자기 의견을 주
장하고 싶지 않을 수도 있다. 그럼에도 해야만 하는 상황이 지속되
면 스트레스가 쌓인다. 해고한 부하 직원을 끊임없이 걱정하다가 끝
내 쓰러질지도 모른다.

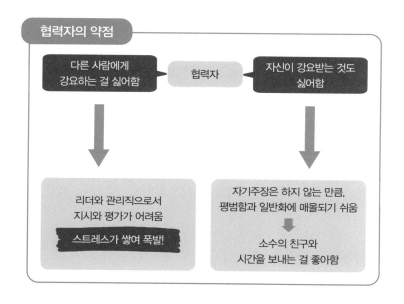

한편 정반대의 위기가 찾아올 수도 있다. 심신의 균형이 무너진 협
력자는 본래의 장점이었던 '다른 사람의 감정을 이해하고 공감하는
능력'을 잃어버리고 만다. 그 결과 극한으로 내몰려 평소라면 결코 입
밖으로 꺼내지 않을 본심이나 생각을 가감 없이 내뱉을 수도 있다.

협력자와 음식

이들은 집단 안에 파묻히기를 원한다. 평범한 보통의 사람으로 남고 싶다고 생각하므로 그러한 성질이 식사로 대표되는 사생활에도 반영된다. 여기서 재미있는 점은 '함께 식사하는 자리'를 좋아하지 않는다는 사실이다. 혼자서 차분하게 식사하거나, 한 사람 혹은 두 사람 정도의 정말 친한 친구와 함께 밥 먹는 것을 가장 좋아한다. 다 같이 식사할 때면 자리의 분위기를 지나치게 의식한 나머지 피곤함을 느끼고 만다.

뷔페에서도 접시에 음식을 담을 때 '다른 사람들은 어떤 식으로 담고 있을까'하고 신경 쓰는데, 이는 전형적인 협력자의 모습이다. 이들은 그런 다음 자신이 먹을 음식을 정하는데, 다른 사람이 제대로 먹고 있는지 혹은 다 먹지도 못할 정도로 음식을 담고 있는 건 아닌지 신경 쓰기도 한다.

협력자와 취미

협력자가 좋아하는 취미로는 요리와 가드닝이 손꼽힌다. 이들의 특성 중 하나인 '감각'과 깊은 관련이 있기도 하나, 단순히 그런 이유 때문만은 아니다. 요리와 가드닝은 식재료나 식물처럼 말은 없지만 '반응성'이 있는 대표적인 취미다. 그러니 이들은 사람을 상대하는 부류의 취미를 꺼린다고도 할 수 있겠다. 사생활에서까지 사람을 상대하고 싶지 않다는 마음이 반영된 결과일 것이다. 더 나아가 취미

생활을 할 때 다른 사람과 교류한다고 하더라도 식사와 마찬가지로 소수의 친한 친구만을 부르는 경향이 있다. 정성스레 꾸민 정원으로 초대하거나, 손수 만든 요리를 대접하는 상황은 협력자에게 편안함을 준다.

또한 협력자는 취미 생활에서도 미리 세운 계획이나 예정에 따르고 싶어 한다. 하루 일정을 세우거나 여행을 가면 일정표에 따라 목적지를 돌고 싶어 한다. 기본적으로 예정에 없는 일은 하기 싫어하며, 공과 사를 구분하려는 협력자의 개성이 엿보이는 대목이다.

협력자의 마음 사로잡기

협력자와 좋은 관계를 유지하고 싶다면 분란을 일으킬 만한 행동은 피해야 한다. 이들은 감정을 있는 그대로 표출하는 상대와 잘 맞지 않고, 사생활이나 심리적 거리감을 서슴없이 침범하는 상대방을 정말 싫어하기 때문이다. 하지만 진심으로 이해해 주는 사람에게는 협력자도 마음을 열기 마련이다. 사실 협력자는 단순한 지인이나 직장 동료와는 선을 긋지만, 가족이나 친한 친구에게는 마음을 연다. 시간을 들여 서로를 이해하게 된다면 협력자는 둘도 없는 아군이 되어 줄 것이다.

또한 협력자는 재치 있는 사람이 아니며 무질서하고 애매한 지시에 대응하는 법도 잘 알지 못한다. 이 말인즉 항상 이들에게 천천히 생각할 시간을 주고 명확하게 지시하려고 노력한다면 협력자는 안

정적이고 확실한 행동을 보여줄 것이라는 뜻과도 같다.

협력자의 대사

"그랬구나."

→ 집단 내에서 협력자는 기본적으로 청자의 입장이다. 적극적으로 화제를 던지는 일 없이 상대방의 이야기를 들어준다.

"잊어버릴 리가요."

→ 협력자는 조직이나 집단에서 일어난 일이나 상황별 필요한 절차를 누구보다 잘 알고 있는 경우가 많다. 이른바 살아있는 사전이자 매뉴얼이라고도 할 수 있겠다. 이런 사람의 존재 여부에 따라 조직의 작업 효율은 크게 달라진다.

"그건 제 사생활입니다."

→ 조직의 일원이라는 자각과 책임감을 지니고 있기는 하나, 한편으로는 공과 사를 확실하게 구분하고 싶어 한다. 그래서 협력자는 사생활과 심리적 거리감을 확실히 지키려 노력한다. 조직에 모든 걸 바치겠다는 생각은 잘 하지 않는 편이다 조직에 대한 애착이 있거나 심신의 균형이 무너진다면 이야기는 달라진다.

협력자 유형의 주인공

협력자 역시 특별히 주인공다움을 드러내는 유형은 아니다. 집단의 질서와 조화를 중시하므로 그 안에서 주목받을지도 모르는 영웅적인 행동을 선호하지 않기 때문이다. 그러나 이야기의 주인공이라고 해서 반드시 영웅적인 행동을 해야 하는 건 아니다. 협력자가 자주 구사하는 '사람의 마음을 이해하고 공감하며 풀어내는 방법'은 문제나 사건을 해결하고 이야기의 결말을 도출하기 위한 다양한 접근법 중 하나다.

그래서 협력자 유형은 기본적으로 커뮤니케이션을 활용해 문제를 해결한다. 자기주장이 다른 이들에 비해 뒤처진다며 괴로워하거나 아군의 도움을 받지 못해 위기에 내몰리는 장면은 위기와 성장이 잘 드러나므로 재미있는 이야깃거리가 된다. 물론 팀워크를 활용해 문제를 해결할 때는 팀의 능력을 최대한 끌어올리는 윤활제 역할을 하는 모습을 보여주면 좋다.

협력자 유형의 히로인

협력자 유형은 히로인 포지션일 때 그 배려와 헌신이 가장 빛을 발한다.

협력자의 '사람을 돕는 능력' 또는 '상대방을 이해하는 능력'은 대부분 주인공의 동기부여나 문제 해결에 커다란 힘이 된다. 그렇다고 해서 허수아비 노릇을 하라는 소리는 아니다. 배틀물을 예로 들어보

자. 이때 협력자 유형 히로인은 주인공과 함께 악에 맞서 싸우는 인물이어도 좋다. 또 권력, 돈, 교섭 능력을 지닌 협력자라면 주인공이 없는 곳에서 그를 돕기 위해 분투하는 모습을 보여주는 것도 괜찮다. 다만, 여기에 '주인공을 위해'라는 동기를 강조하면 더욱 협력자다워지며 등장인물의 개성을 부각하기에도 도움이 된다.

주인공을 헌신의 대상 중 하나로만 인식하는 히로인도 생각해 볼 수 있다. 주인공이 히로인에게 애정과 호의를 품고 있다고 해서 히로인도 반드시 그러리라는 보장은 없다. 주인공이 아닌 다른 이에게 강한 감정을 품고 있거나, 주인공을 포함한 모두를 사랑할 수도 있다. 이는 서로 마음이 엇갈리는 이야기를 만들기에 적합하다.

협력자 유형의 라이벌

주인공이 조직에 변화, 혼란, 파괴를 초래할 때가 있다. 그러면 협력자 유형의 등장인물은 라이벌로서 주인공의 앞을 가로막을 것이다.

구조적으로 보면 보수주의자[ISTJ] 유형의 라이벌과 비슷해 보인다. 그러나 여기에 '조직 내의 같은 위치', '비교적 가까운 입장의 두 사람'이라는 설정을 추가하면 주인공과 라이벌을 모두 강조할 수 있고, 협력자 유형과 주인공 사이의 관계성도 확실히 눈에 들어온다.

이때 협력자 유형의 라이벌이 주인공을 눈엣가시로 여기는 이유나, 현재 조직 및 집단의 형태에 집착하는 이유를 명확하게 만들면

좋다. 단순한 악역은 이야기의 형식상 '협력을 중시한다' 정도로도 괜찮지만, 라이벌은 악역이 된 이유를 확실히 해야 한다. 그래야 마지막에 서로를 이해하며 성장하든, 이해하지 못하고 결별하든 확실히 이야기가 무르익을 수 있다.

협력자 유형의 서브 캐릭터

협력자 유형은 조직을 원만하게 돌아가게 하는 능력이 뛰어나다. 그래서 적이든 아군이든 조직이 원만하게 운영되는 모습을 묘사하고 싶다면 구성원에 '협력자' 유형의 서브 캐릭터를 배치하면 된다. 이 인물 덕분에 조직이 제대로 돌아간다는 식의 개연성을 확보할 수 있으니 추천한다.

바꾸어 말하면 조직과 집단이 교착 상태에 빠지거나 제대로 돌아가지 않는 모습을 연출하고 싶다면 협력자 유형을 없애면 된다는 의미이기도 하다. 만약 아예 없앨 수 없다면 협력자 유형의 단점_{자기주장} 이 약하거나, 기존 시스템을 바꾸지 못하거나, 순서와 계급에 필요 이상으로 집착하는 모습 등을 묘사해도 좋다. 그러면 대부분의 독자가 공감할 것이다.

그리고 주인공과 히로인의 성장이나, 그들이 원래 있던 곳을 떠나는 모습을 묘사할 때 협력자 유형의 인물들과 서서히 멀어지는 장면을 넣어주면 입장의 변화를 상징적으로 드러낼 수 있다.

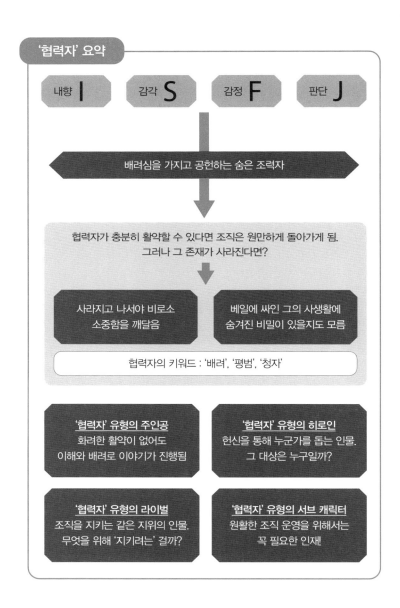

'협력자' 요약

| 내향 **I** | 감각 **S** | 감정 **F** | 판단 **J** |

배려심을 가지고 공헌하는 숨은 조력자

협력자가 충분히 활약할 수 있다면 조직은 원만하게 돌아가게 됨.
그러나 그 존재가 사라진다면?

사라지고 나서야 비로소
소중함을 깨달음

베일에 싸인 그의 사생활에
숨겨진 비밀이 있을지도 모름

협력자의 키워드 : '배려', '평범', '청자'

'협력자' 유형의 주인공
화려한 활약이 없어도
이해와 배려로 이야기가 진행됨

'협력자' 유형의 히로인
헌신을 통해 누군가를 돕는 인물.
그 대상은 누구일까?

'협력자' 유형의 라이벌
조직을 지키는 같은 지위의 인물.
무엇을 위해 '지키려는' 걸까?

'협력자' 유형의 서브 캐릭터
원활한 조직 운영을 위해서는
꼭 필요한 인재!

도전자

ESTP

외향 감각 사고 인식

새로운 게 좋아! 호기심에 뛰어드는 사람

새로운 것을 무척 좋아하고 재미있는 것을 진심으로 사랑하며,
같은 일이 반복되면 싫증을 내는 영원한 도전자

ESTP

'도전자'란?

도전자 유형은 외향ᴇ, 감각ₛ, 사고ᴛ, 인식ᴘ의 특성을 가졌다. 이 유형의 사람은 기본적으로 집단행동을 좋아하고 현실적이다. 또 데이터를 처리하는 능력이 뛰어나며 아이디어를 무기 삼아 상황을 유연하게 인식할 수 있다.

이러한 요소를 조합했을 때 떠오르는 도전자의 대표적인 키워드는 '호기심 가득', '정력적이고 쉽게 질림', '사실은 논리적인 사고도 뛰어남'이다.

도전자는 일단 새로운 것을 무척 좋아한다. 그리고 도전을 사랑한다. 이러한 것들은 그들에게 '재미'로 직결된다. 보수주의자ɪₛᴛⱼ로 대표되는 안정과 질서를 사랑하는 성격 유형과는 정반대로, 반복되는 일상을 참지 못한다.

그래서 다른 유형과 달리 도전자는 이러한 요소를 가지고 있으면 틀림없이 '도전자'라고 단언할 수 있는 부분이 있다고 여겨진다. 상황과 소속된 집단에 맞게 변화하는 능력을 가지고 있기 때문이다.

그러한 주변 적응 능력을 넘어선 본질적인 부분에서는 육체적으

로나 정신적으로 에너지가 넘친다는 점이 특징으로 거론된다. 새로운 도전을 하려면 에너지가 꼭 필요하기 때문이다. 방에 틀어박혀 있기보다 계속 밖으로 나가는 걸 좋아한다는 사실은 말할 필요도 없다. 다른 사람을 놀리거나 농담하는 것도 무척 좋아한다. 대개 해맑은 성격이라 표현하기는 한다. 그러나 이러한 유형의 사람일수록 악의가 없어도 사람을 화나게 하거나, 상황을 악화하기도 한다. 이로 인해 분위기를 망치거나 계획을 무너뜨렸다면 도전자는 크게 미움받을 수 있다.

하지만 도전자는 기본적으로 커뮤니케이션에 강하다. 능변가에 표정도 다채롭다 보니 미워할 수 없는 유형으로 여겨져 그냥 넘어가는 일도 많다. 또 의외로 관찰력과 집중력이 뛰어나다. 그 자리에 어울리는 방법이나 친해져야 할 사람이 누구인지를 바로 파악하며 좋아하는 일에 몰두할 수 있다면 뛰어난 성과를 거둔다. 이러한 점은 어디서든 금세 녹아드는 '적응력'으로도 이어진다.

도전자와 사건

도전자야말로 사건을 일으키기 가장 적합한 성격 유형이다. 그들은 새로운 것, 의외의 것을 사랑하고 고정된 상황을 싫어한다. 이러한 성향은 조직의 방침, 업무 기획, 개인의 취미 등에 반영된다. 그로 인해 종종 도전자의 아이디어에서 새로운 발상이나 제품 및 이벤트 기획이 시작되기도 한다. 대부분 크게 주목받지 못하고 사라지지

만 몇몇 아이디어는 정착되기도 하고, 더 나아가 사회 형태를 크게 뒤바꿀 대변혁을 일으키기도 한다. 이것이 사건이 아니고 무엇이겠는가.

다만 도전자의 아이디어가 항상 큰 영향력을 행사하는 것은 아니다. 성공 여부도 그렇지만 그보다는 이 성격 유형의 사람이 가지고 있는 '쉽게 싫증을 내는 성질'이 더 문제이기 때문이다. 아이디어를 떠올리는 건 순간이다. 하지만 그것을 형태화하기 위해서는 그에 상응하는 시간과 기술, 그리고 자금이 필요한 것이 세상의 이치다. 그리고 대부분의 도전자는 태생적으로 끈기가 없어 그러한 고통을 견디지 못한다. 그러다 보니 엄청난 아이디어가 그대로 방치되어 사라져 버린다.

만일 도전자가 큰 변혁을 일으켰다면 그 사람이 뛰어난 기술과 끈기를 갖추고 있거나, 또는 보좌진이 싫증을 잘 내는 이들의 성격을 뒷받침하거나 둘 중 하나다.

도전자는 조금 더 좁은 범위에서도 사건을 일으킨다. 새로운 것을 추구하는 성격이 그 자리의 분위기에도 적용되는 것이다. 즉, 몇 명이 모여 이야기를 나누거나 회의할 때 이들은 도전자의 기준으로 지나치게 진지하거나 어두운 분위기를 견디지 못한다. 그래서 느닷없이 엉뚱한 농담을 던지거나 그 자리에 있던 사람 누구도 상상하지 못한 행동을 취한다. 악의가 있는 게 아니라 그저 경직된 분위기를 싫어해 풀어보려고 했을 뿐이다. 본인에게 이유를 묻는다면 아마도 그게 나

을 것 같아서 그랬다고 대답할 것이다.

다만, 휘말리는 사람으로서는 참을 수 없는 행동이다. 특히 성실하고 질서를 중시하는 유형이나 놀리는 것을 싫어하는 유형의 사람들은 크게 화를 낼 수도 있다. 그래서 쓸모없는 다툼이나 대립이 생기고, 이윽고 사건으로 발전하는 결과를 맞이한다.

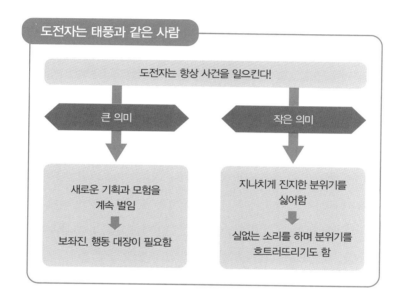

도전자와 위기

앞서 다루었듯 원래 쉽게 싫증을 내는 성격은 종종 도전자를 위기로 몰아넣는다. 다만, 본인은 크게 신경 쓰지 않을지도 모른다. 요령

이 좋아서 전부 다른 사람에게 떠넘긴 뒤 교묘하게 빠져나가기 때문이다.

물론 빠져나가지 못할 때도 있고 도망치지 않는 사람도 있다. 도망치고 싶어도 그럴 수는 없으니 이 상황을 타파하겠다며 힘을 내는 사람이야말로 가장 높게 평가받는 유형일 수 있다. 이 시점에서 '싫증이 난 일', '귀찮아서 싫어진 일'은 '위기이므로 온 힘을 다해 도전해야 하는 새로운 일'로 바뀌었다고 볼 수도 있다.

그 결과 도전자는 여러 번 위기를 극복한다. 다만, 중간까지 농땡이를 피우거나 싫증이 나도 마지막에 어떻게든 하면 된다는 방식이 몸에 배어버린다면 결과가 좋게 나오지는 않는다. 도전자가 뿜어내는 육체적, 정신적인 활력은 시간과 함께 사그라지기 때문이다.

또한 도전자에게는 이보다 더 심각한 약점이 있다. '앞뒤 재지 않고', '상황을 깊게 생각하지 않는다'라는 점이 그렇다. 이 때문에 위기에 내몰리기도 한다. 결과적으로 '시도는 좋았으나 크게 실패'하거나, '복잡하고 긴 사전 회의로 인해 중간부터 흘려듣거나 잠들어 버려 핵심 사항을 놓치고 중요한 순간에 크게 실패'하기 쉽다.

이는 최대의 장점인 행동력과 반대되는 약점이기는 하다. 그러나 먼 미래만 생각해서는 온 힘을 다해 부딪힐 수 없다. 도전자는 하나하나 신중하게 고민하거나 성공 여부를 따지지 않기 때문에 새로운 일에 도전할 수 있는 것이다.

따라서 도전자는 약점을 보완하고자 일의 순서를 따지려고 든다

면 오히려 자신의 장점을 잃어버릴 수 있다. 그렇지 않아도 자신의 성격에 맞지 않는 일을 하면 스트레스 때문에 성과가 눈에 띄게 나빠진다_{는 다른 유형도 마찬가지다}. 객관적으로 상황을 생각할 수 있는 보좌진이 중요한 순간에 제지해 주는 형태가 가장 이상적이다.

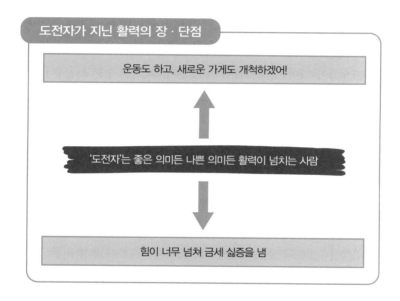

도전자가 지닌 활력의 장·단점

운동도 하고, 새로운 가게도 개척하겠어!

'도전자'는 좋은 의미든 나쁜 의미든 활력이 넘치는 사람

힘이 너무 넘쳐 금세 싫증을 냄

도전자와 음식

도전자는 새로운 것을 좋아하므로 음식 역시 계속 새로운 것을 시도하는 모습이 어울린다. TV나 인터넷에서 화제가 되는 새로운 음식이나 식재료도 거침없이 맛보고, 오픈한 지 얼마 안 된 가게나 새

로운 지역에서 발견한 가게도 망설임 없이 들어간다. 유명 체인점은 그다지 좋아하지 않지만 계절 메뉴는 일단 확인하고 싶어 한다. 그리고 기본적으로 단골 가게를 두지 않는다. 이러한 모습에서 알 수 있듯 도전자는 새로움과 신선함을 중요하게 여긴다.

이런 사람을 뷔페에 데려가면 먹어본 적이 없거나 처음 본 메뉴를 중심으로 접시에 음식을 잔뜩 쌓아 올릴 게 틀림없다. 원래 눈치가 빠른 유형이기도 해서 의외로 '시간 한정 메뉴'와 같은 정보를 확실하게 꿰뚫고 있다는 점도 무시할 수 없다.

도전자와 취미

취미만 봐도 도전자의 넘치는 활력을 잘 알 수 있다. 이들은 일뿐만 아니라 사생활에서도 새로운 것을 계속 시도한다. 익숙해지거나 잘하게 되면 금세 싫증을 내고 다시 새로운 취미를 찾는다. 그래서 하나의 취미 생활을 꾸준히 하는 일이 거의 없다. 만약 이들이 5년, 10년 넘게 무언가를 계속하고 있다면 정말로 좋아하거나, 새로운 기술에 도전하거나, 뛰어넘고 싶은 라이벌이 계속 등장하는 것일 수도 있다.

운동을 비롯해 몸을 움직이는 취미를 좋아하는 것도 도전자의 특징이다. 에너지를 주체하지 못해 끊임없이 몸을 움직이려고 한다.

또 사람 사귀는 것을 좋아하다 보니 파티도 즐겨 참석한다. 모르는 사람에게 주눅 드는 일 없이 말을 걸고, 오래된 친구처럼 친해지기

도 한다. 이렇게 해서 얻은 인맥과 정보를 업무에 활용할 수 있기에 도전자에 대한 평가는 높을 수밖에 없다.

도전자의 마음 사로잡기

도전자의 마음을 사로잡는 건 누가 뭐래도 '재미'다. 새로운 것을 좋아하는 이유도 그때까지 없던 재미를 자신에게 제공해 주기 때문이다. 그래서 그들의 마음을 사로잡을 수 있는 장면을 연출하려면 재미를 통해 시선을 고정시켜야 한다. 돈, 이익, 과거의 인연, 감정에 호소하는 방법은 도전자와 상성이 잘 맞지 않는다. 오히려 짜증을 낼 가능성이 크다.

가장 이상적인 방법은 '자신의 편이 되었을 때 어떤 재미있는 일이 있는지' 호소하는 것이다. 상대편이 되었을 때 왜 재미가 없는지 주장하는 방법도 있겠지만, 다소 부정적인 방식이라 싫어할 수도 있다. 우선은 긍정적인 주장으로 부딪혀 보아야 한다.

도전자의 대사

"재미있겠는걸?"

→ 도전자가 무심코 이런 대사를 했다면 우선 흥미를 느껴 의욕이 생겼다는 사실을 의미한다. 반대로 생각하면 도전자가 '재미'에 관한 언급을 하지 않거나 그런 태도를 보이지 않았을 경우 이 성격 유형의 사람은 전혀 의욕을 내지 않는다는 뜻이다. 모든

일을 재미 여하에 따라 움직이는 유형이기 때문이다.

"……."

→ 도전자는 기본적으로 수다쟁이다. 하지만 그렇다고 해서 끊임 없이 떠드는 건 아니다. 오히려 입을 다물었을 때가 진심인 경 우도 있다. 이 유형의 인물은 무서운 집중력으로 단숨에 작업을 끝마치는 유형이기도 하기 때문이다.

"왜 그렇게 화를 내?"

→ 자기가 즐거운가 아닌가를 우선시하는 도전자는 공감 능력이 낮은 경향이 있다. 가족, 동료, 연인을 소중하게 생각하기는 하 나 다른 성격 유형의 사람과 비교하면 아무래도 소홀히 여기기 쉽다. 그래서 연인에게 차이거나 친구로부터 절교를 당하면 황 당해한다. 정말로 그 이유를 모르기 때문이다.

도전자 유형의 주인공

도전자를 주인공으로 삼으려면 새로운 일에 계속 도전하는 것보 다 '어려운 일에도 주저하지 않고 도전하는 점', '뛰어난 단기 집중 력', '재미를 중요시하는 점'에 주목해야 한다. 다른 사람은 못 하는 일을 하는 인물로 묘사하는 것이다.

새로운 것을 좋아하고 싫증을 잘 낸다는 성질이 자칫하면 무책임

해 보일 수 있기 때문이다. 다른 포지션이라면 상관없지만 주인공에게 있어 이러한 면모는 무척 치명적이다.물론, 하기에 따라 만회할 수도 있다.

그럼에도 '새로운 것을 좋아한다'라는 점을 강조하고 싶다면 혁신을 일으키는 혁명가로서 도전자를 묘사하면 된다. 가장 먼저 새로운 방법이나 가치관을 발견하고, 개혁을 일으켜 상황을 바꾸어 가는 모습을 보여주는 것이다. 이렇게 하면 주인공으로 설정한 의의와 멋을 어필할 수 있다.

도전자 유형의 히로인

앞서 말했듯 주인공에게 있어 책임감 없는 캐릭터성은 독이다. 하지만 히로인은 그러한 점을 시도할 가치가 충분하다. 즉, 새로운 일에 계속 도전해 주인공을 비롯한 다른 등장인물을 사건에 휘말리게 하고, 또 휘두르는 인물로 도전자 유형의 히로인을 설정하는 것이다.

주인공이 히로인과 사귀게 되는 이유는 무엇일까. 이는 다분히 관계적인 문제일 수도 있다. 또는 '더 좋아하는 사람이 을'일 수도 있고, 이상에 이끌렸을 수도 있다. 이 점을 확실하게 해두지 않으면 '맛없는 이야기'가 전개될 수 있으니 주의해야 한다.

더불어 히로인의 입장에서도 그러한 일을 하게 되는 동기와 사정을 고찰해야 한다. 때로는 반성하는 모습을 보여주기도 하고, 자신의 고집에 주변 사람들이 휘둘린다는 자각을 한다면 인물의 깊이감까지도 표현할 수 있다. 이런 인물은 독자에게 미움을 받기 쉬우니 다

양한 구제 장치가 필요하다.

도전자 유형의 라이벌

라이벌을 만들 때는 도전자 유형의 단점을 충분히 묘사하는 편이 좋다. 이 항목에서 계속 언급한 '미움받기 쉬운 도전자'를 라이벌이나 적으로 설정한다면 문제없다.

도전자가 시작한 새로운 일로 인해 상황이 어려워지고 혼란스러워진다 한들, 이들은 사람에 대한 공감 능력이 부족해 모두에게 필요한 도움을 주지 못한다. 아니, 애초에 도움을 줄 필요를 느끼지 않는다. 원래 문제가 없던 조직이나 집단의 시스템을 '케케묵었다', '재미없다'는 등의 이유로 억지로 바꾸려 하기도 한다. 지루하지만 꼭 해야 할 일을 무시하고 새로운 연구에만 열중해 다른 사람의 부담을 늘릴 때도 있다. 이들은 비인도적인 연구도 '재미있다'는 이유로 몰두하는데, 그로 인해 피해가 발생해도 신경 쓰지 않는다.

다소 극단적이기는 하나 이러한 도전자 유형의 라이벌은 이야기를 크게 확장한다. 또한, 위와 같은 예시들은 주인공과 대립하는 명확한 이유가 되어주기도 한다.

도전자 유형의 서브 캐릭터

여기까지 살펴본 것처럼 도전자는 사건을 만들거나 사태를 움직이는 인물이다. 이야기 안에서는 아무래도 눈에 띄기 마련이라 주요

인물은 둘째 치고 서브 캐릭터로서는 약간 과할 수 있다.

그럼에도 도전자 유형의 서브 캐릭터는 그 존재 가치가 충분하다. 유행이나 소문에 민감한 주인공이나 히로인의 친구로 등장하는 인물을 예로 들어 생각해 보면 쉽다. 그들이 전하는 정보와 아이템을 계기로 사건은 시작된다. 그 시점에서 이들의 역할은 끝이 나니, 이야기에서 퇴장해도 좋고 사건에 휘말려 주인공의 도움을 받아도 좋다.

또한 라이벌처럼 대립하지는 않지만 '트러블 메이커'인 도전자도 있을 수 있다. 계속 문제를 일으키지만 상황이 좋은 방향으로 흘러가기도 한다. 무엇보다 이들은 미워할 수 없는그러한 묘사가 중요한 인물이다. 이야기를 쉽게 전개할 수 있도록 도움을 주기 때문이다.

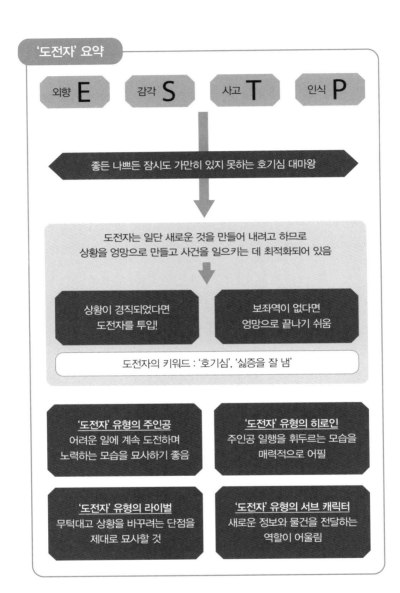

'도전자' 요약

외향 **E** · 감각 **S** · 사고 **T** · 인식 **P**

좋든 나쁘든 잠시도 가만히 있지 못하는 호기심 대마왕

도전자는 일단 새로운 것을 만들어 내려고 하므로
상황을 엉망으로 만들고 사건을 일으키는 데 최적화되어 있음

상황이 경직되었다면
도전자를 투입!

보좌역이 없다면
엉망으로 끝나기 쉬움

도전자의 키워드 : '호기심', '싫증을 잘 냄'

'도전자' 유형의 주인공
어려운 일에 계속 도전하며
노력하는 모습을 묘사하기 좋음

'도전자' 유형의 히로인
주인공 일행을 휘두르는 모습을
매력적으로 어필

'도전자' 유형의 라이벌
무턱대고 상황을 바꾸려는 단점을
제대로 묘사할 것

'도전자' 유형의 서브 캐릭터
새로운 정보와 물건을 전달하는
역할이 어울림

type
6

기술자

ISTP

내향 감각 사고 인식

재치 있고 유능하지만 팀 안에서는 고립되기 십상

판단이 빠르고 냉정해 눈앞의 문제를 해결하는 능력이 뛰어남.
다만, 커뮤니케이션이나 아이디어 제안은 익숙하지 않음

ISTP

'기술자'란?

기술자 유형은 내향$_I$, 감각$_S$, 사고$_T$, 인식$_P$의 특성을 가졌다. 이 유형의 사람은 기본적으로 혼자 행동하기를 좋아하고 감각 정보를 중시한다. 또 아이디어를 무기 삼아 상황을 유연하게 인식할 수 있다.

이러한 요소를 조합했을 때 떠오르는 기술자의 대표적인 키워드는 '재치', '고독함', '스릴 중독'이다.

기술자는 눈앞의 문제를 해결하는 능력이 뛰어난 사람이다. 항상 쿨하고 객관화도 뛰어나 선입견과 같은 자신의 주관에 휘둘리지 않아 상황이 급변해도 침착하게 대응할 수 있다. 게다가 행동 또한 재빠르다. 다른 성격 유형의 인물이 고군분투하는 일도 기술자는 금세 끝낸다. 전체적으로 봐도 행동 기준이나 맺고 끊음이 확실한 사람이 많다. 덧붙여 결단력 역시 기술자의 능력 중 하나다. 논리적인 판단을 바탕으로 '여기는 이렇게 해야 한다'라고 판단하면 단호하게 실행한다. 이는 현실적이라는 뜻이기도 하지만, 반대로 상상력이 부족하고 다른 사람의 예상을 능가하는 극적인 아이디어는 내기 힘들다는 점을 의미하기도 한다. 또한, 한번 결정한 사항은 잘 바꾸지 못한

다는 약점도 있다한번 결정한 것을 뒤집는다면 위험한 상황에 적절하게 대처하지 못할 것이라는 그들만의 철학 때문이다.

한편, 다른 사람의 감정을 읽거나 생각을 묻는 것을 어려워한다. 기술자는 대개 주변 상황을 객관화하지만 그 대상이 사람은 아닌 듯하다. 이러한 특징은 자연스럽게 기술자를 독불장군으로 만든다. 다른 사람과 일일이 의사소통하는 건 쓸모 없다고 생각하므로애초에 신비주의자이기도 하고 팀플레이에 적합한 인물은 아니다. 기술자는 어디까지나 자기 혼자 생각을 책임질 수 있는 범위 안에서 문제 해결을 위해 전력투구하는 스타일이다.

기술자와 사건

기술자는 대체로 사건을 일으키는 쪽이 아니다. 오히려 그 반대인 사건을 해결하고 수습하는 인물인 경우가 많다. 심지어 이들은 실력 행사를 통해 해결하고자 한다.

설득하거나 어르고 달래는 등 커뮤니케이션을 상황을 진정시키는 건 기술자의 주된 업무가 아니다. 이들은 오로지 실력으로 문제를 해결하려 한다. 입을 놀릴 여유가 있다면 행동하고, 사건이 발생해 당황할 시간이 있다면 몸을 움직인다. 이것이 기술자의 방침이다.

물론 실력을 행사하는 방법은 인물이나 상황에 따라 다르다. 검술, 마법, 육탄전 등 문자 그대로의 폭력을 사용하는 등장인물도 있다. 또 지식이나 기술로 문제를 해결하는 사람, 폭력을 암시하는 말이나

협박 또는 큰 소리로 상대방을 제압하는 사람 등 그 유형은 실로 다양하다.

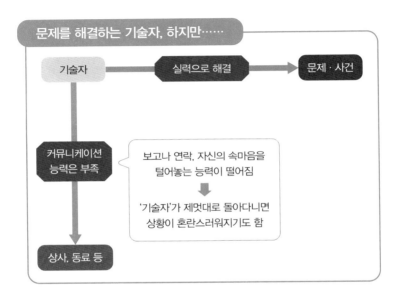

하지만 기술자 때문에 상황이 혼란스러워지거나 사건이 일어나기도 한다. 이 성격 유형은 대개 신비주의자고 혼자 또는 소수 정예로 행동하는 것을 선호한다. 주군이나 상사가 있다고 해서 항상 연락을 취하거나 상황을 보고해 판단을 요구하는 유형은 아니다. 기본적으로 현장의 일은 현장 사람들이 가장 잘 알고 있으므로 맡겨 달라고 한다. 그러면 결과적으로 지도자와 현장 사이, 또는 현장에 있는 팀

끼리 의사소통이 소홀해질 가능성이 크다. 현장이 난리가 나거나 활동의 효율이 떨어질 수 있고, 동료들 간의 싸움이 벌어질지도 모른다. 심지어 기술자가 명령을 거부하고 마음대로 하겠다며 독립하거나 반란을 일으키는 경우까지도 생각할 수 있다. 이는 이미 큰 사건이 아닐 수 없다.

기술자와 위기

기술자는 극적인 위기를 겪지 않는다. 아니, 사실 그렇다기보다는 습격, 사고, 업무 중 발생하는 문제처럼 일반적인 의미에서의 '위기' 혹은 '위기 상황'을 기술자는 위기라고 받아들이지 않는다.

이대로 다치거나, 중요한 것을 잃어버리거나, 때에 따라서는 목숨을 잃을 수도 있다. 하지만 그럴 때 이들은 '재미있다', '가슴이 두근거린다', '바로 이거지' 하고 생각한다. 냉정하면서도 판단이 빨라 위기나 위험을 스릴로 즐기는 여유가 있다. 바꾸어 말하면 일상보다도 비일상을 선호하는 유형이라고 할 수 있다.

그렇다면 기술자는 '곤란한 일'을 겪지 않는 완전무결한 인물일까? 물론 그렇지 않다. 이 성격 유형도 어려워하는 것이 바로 '인간관계'다.

사람의 심리는 기술자의 특기인 위기 대응 능력이나 기계를 다루는 솜씨와 비교하면 훨씬 복잡하다. 상황에 따라 적절한 대처 방법이 다 다르기 때문이다. 위험한 야수에 맞서는 방법은 어느 정도 패

턴화할 수 있지만, 화가 난 파트너를 진정시키는 방법은 상황에 따라 다르다. 이전에 꽃을 선물하니 용서해 주었다고 해서 이후에도 똑같은 방법이 성공하리라는 보장은 없다. 오히려 화를 북돋울 수도 있다. 이처럼 인간관계에서는 기술자 또한 일반적인 의미의 위기를 맞이하게 된다.

기술자와 음식

기술자는 실무적인 개념을 좋아한다. 이는 곧 쓸데없는 일, 헛된 일은 그다지 좋아하지 않는다는 의미다. 그래서인지 식사에 흥미를 느끼지 못하는 기술자도 많은 듯하다.

일반적으로 이들은 '식사는 가성비'라는 생각을 지녔다. 그래서 맛과 가격, 혹은 음식을 해 먹는 사람이라면 만들 때 드는 품의 비율이 만족스러워야 한다는 고집이 있다. 심지어 때에 따라서는 에너지 바와 같은 간편식처럼 보관이 간편한 대신 먹는 즐거움이 크지 않은 음식을 먹기도 한다.

식사 때 기술자에게 중요한 것은 '혼자 밥을 먹느냐'는 점이다. 이들은 신비주의자적인 면모를 가지고 있어 최대한 다른 사람과의 대화를 줄이고자 한다. 그래서 밥도 혼자 먹는 것을 좋아한다. 식사를 매우 사적인 행위로 받아들이는 사람도 있다. 그래서 입을 크게 벌리고 음식을 먹는 모습을 창피하다고 생각해 남에게 보이기 싫어하기도 한다. 물론, 사람에 따라 거기까지 신경 쓰지 않는 기술자도 있

겠지만 말이다. 그래서 기술자가 겸상을 허락하는 사람은 상당히 친밀하게 생각하는 상대라는 뜻이라고도 할 수 있다.

기술자와 취미

기술자가 즐기는 취미는 두 가지 경향을 축으로 설명할 수 있다. 스릴, 위험, 비일상을 좋아하는 경향과 실용성, 업무, 일상생활에 활용할 수 있는지를 중시하는 경향이다.

이 두 가지 경향을 모두 만족하는 취미는 무엇일까. 야외 활동이나 캠핑을 예로 들어보자. 이들은 최근 유행 중인 글램핑과 같은 쾌적한 캠핑이 아니라, 뭐든 자기 손으로 직접 하거나 혼자 자연을 만끽할 수 있는 캠핑을 선호한다. 비일상적인 체험은 물론, 생존 능력을 키울 수 있는 훈련이라고도 할 수 있다. 이와 비슷하게 등산 중에서도 안전한 하이킹 코스가 아니라 본격적인 산행이 기술자의 취향을 조금 더 만족시킨다.

그 밖에도 무술, 격투기, 럭비 같은 '접촉 스포츠' 등도 스릴과 실용성의 측면을 모두 만족시키는 취미라고 할 수 있다. 판타지 세계관에서는 말이나 소환수, 현대 세계관이라면 자동차나 오토바이를 타고 스피드를 즐기는 사람도 있다. 이러한 활동은 모두 훈련으로 활용할 수 있다.

실용성과는 약간 거리가 있지만 스릴을 즐기고자 놀이동산의 롤러코스터나 번지점프 같은 놀이기구를 좋아하는 사람도 있다.

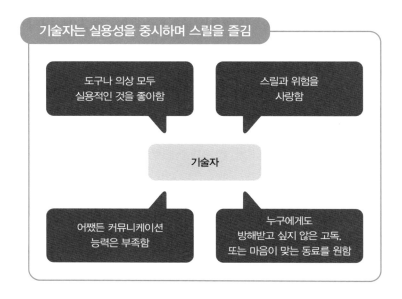

　그리고 실용성은 의상이나 좋아하는 도구의 취향에서도 드러난
다. 장식이나 다른 사람의 시선보다 움직이기 편하고 튼튼하며 주머
니 수에 따라 느껴지는 편리함 등의 요소를 중시하는 것이 기술자
다. 그래서 밀리터리룩이나 공사장 패션을 좋아하기도 한다.

기술자의 대사

"여기는 내게 맡겨."

　→ 기술자는 기본적으로 말이 없고 과묵하므로 대사로 다 표현할
　　수는 없지만, 어떠한 형태로든 자신에게 맡기라고 주장하는_{내 일}

장면이 많다.

"너한테 더 할 말 없어.", "그걸 왜 알려줘야 해?", "나 좀 내버려 둬."

→ 표현의 방법은 제각각이나 자신의 사생활이나 심리적 거리감에 침범하는 상대방을 거부하는 발언이다. 원래 신비주의자이기도 하고, 자신의 영역을 중시하는 경향이 매우 강하다. 그곳을 넘어오는 사람은 용서하지 않는다. 험한 말을 하는 수준이라면 아직 괜찮다. 하지만 상대방이 충고를 듣지 않는다면 폭력도 불사한다. 성격이 거칠다면 말보다 주먹이 먼저 나갈 수도 있다.

"논리적으로 생각한다면 답은 하나뿐이야."

→ 이 또한 논리성, 결단력, 판단력이라는 점에서 매우 기술자다운 대사다. 그러나 사실은 정말로 하고 싶지 않은 말일 수도 있다. 눈으로 보면 아는 걸 굳이 설명해야 하냐고 생각할 가능성이 무척 크다. 비효율을 싫어하는 기술자에게 불 보듯 뻔한 일을 말로 확인해야 하는 건 비효율의 극치다. 거꾸로 말해 너무나도 분명한, 뻔한 사실을 아무 말 없이 서로 이해했을 때야말로 기술자에게 있어 가장 기쁜 순간이라고 할 수 있다.

기술자의 마음 사로잡기

기술자는 어떤 일의 책임을 맡게 되면 무척 기뻐한다. 사정을 잘 모르는 상사와 동료의 참견을 제일 싫어하니 그 반대의 상황을 만들어 주면 된다. 그러나 잘 모르는 집단을 갑자기 이끄는 건 기술자가 좋아하는 일이 아니다. 오히려 그보다는 혼자 또는 믿을 수 있는 동료와 움직이기를 선호한다.

기술자를 설득하거나 협력을 얻으려면 논리적으로 설득하는 일이 중요하다. '이러저러하니 이렇게 하는 게 제일 좋다', '이러저러하니 이렇게 하면 안 된다'와 같이 근거를 들어 조리 있게 설명한다면 기술자 또한 흔쾌히 받아들일 것이다.

다만, 감정에 호소해서는 안 된다. 이들은 궁지에 몰리고 안 좋은 상황이라 하더라도 감정에 호소하는 사람을 좋아하지 않는다. 상황에 따라서는 혐오감을 드러낼 수도 있다.

기술자 유형의 주인공

기술자 유형의 주인공은 액션, 배틀, 서스펜스와 같은 장르에 매우 적합하다. 눈앞에 속속 드러나는 문제나 장애물, 적대자를 냉정하게 제거할 수 있기 때문이다.

다만, 뛰어난 전투 능력을 갖춘 기술자 유형의 주인공은 거침없이 문제를 해결해 버리므로 스토리가 단조로워질 수도 있다. 물론 프로 암살자나 용병이 간단히 사건을 해결하고 나라나 세계, 의뢰인을 구

한다는 이야기도 재미는 있다. 그러나 저자가 극적인 전개를 원한다면 다른 방법을 연구해야 한다.

쿨한 기술자에게 아주 약간의 인간미를 부여하는 방법은 간단하다. 거역하기 힘든 죽음에 대한 공포, 전우나 강적에 대한 경의, 가족에 대한 따뜻한 감정, 과거에 대한 후회 등이 이에 해당한다. 쿨한 등장인물에게서 가끔 드러나는 이러한 인간미는 갭Gap을 만들어 낸다.

기술자 유형의 히로인

2000년대에 들어서면서부터 라이트노벨이나 만화 등에서 '배틀 히로인', '전투 미소녀'라 부르는 인물 유형이 유행하기 시작했다. 강한 주인공이 히로인을 지킨다는 고전적인 관계성과는 정반대로, 싸울 힘이나 의지가 지나치게 부족한 주인공을 강한 히로인이 도와주고 구해낸다는 것이 특징이다. 그러한 등장인물에는 기술자 유형의 히로인이 제격이다. 쿨하고 판단이 빠르며 집중력도 있고, 위험과 스릴에 아랑곳하지 않는다는 점을 넘어 즐기기 때문이다.

하지만, 단순히 '강한 아군', '파트너'의 포지션이라면 히로인으로 설정하는 의미가 없다. 주인공과 히로인의 관계가 점차때로는 급격하게 가까워질 수 있는 요소가 필요하다. 여기에는 신비주의적인 요소를 사용할 것을 추천한다. 히로인이 숨기고 있는 과거가 얼마나 밝혀지는가, 주인공이 그것을 어떻게 받아들이는가에 따라 이야기가 만들어진다.

기술자 유형의 라이벌

강한 라이벌, 상대하기 벅찬 라이벌로 설정할 때도 기술자는 이상적인 성격 유형이다.

이 유형의 라이벌은 방심하지 않고, 갑작스러운 상황 변화에도 대응할 수 있으며, 주인공이 강할수록 불타올라 격렬하게 저항한다. 저자 입장에서는 맞서는 모습을 어떻게 묘사해야 할지 고민이 되겠지만 그 정도로 강한 상대를 쓰러뜨려야만 이야기가 재미있어진다. 그래서 이상적이라고 표현하는 것이다.

다만, 기술자는 적극적으로 야심을 가지는 유형이 아니다. 또 엄청난 목표에도 관심이 없다. 그래서 주인공과 싸우고 경쟁해야 하는 근거가 확실하지 않으면 위화감이 느껴진다.

혹시 문자 그대로 기술자는 현장을 맡을 뿐, 흑막이나 지시자가 따로 있는 것일까? 혹은 절대로 물러날 수 없는 사정 때문에 애당초 어울리지도 않는 큰 목표에 도전하게 된 건 아닐까? 이와 같은 배경 설정을 가진 라이벌을 쓰러뜨린다면 이야기는 훨씬 흥미진진해진다.

기술자 유형의 서브 캐릭터

기술자 유형의 등장인물은 팀워크에 미숙하지만 순간 판단력이 뛰어나다. 그래서 배틀물, 서스펜스물처럼 이야기 안에서 종종 판단력과 재치가 필요한 장르에서는 서브 캐릭터라 할지라도 엄청난 활약을 보여줄 수 있다.

주인공을 위기에서 구하는 아군이나 동료로 등장할 수도 있고, 또는 주인공의 앞을 가로막는 적이 될 수도 있다. 비교적 드라마를 위해 연출하기 어려운 유형론, 지금까지 살펴본 것처럼 그 방법에 따라 얼마든지 만들 수 있다.이므로 적이든 아군이든 서브 캐릭터 정도로 설정하는 편이 활용하기 쉬울지도 모른다.

또한, 어떤 팀에 소속된 서브 캐릭터의 유능함은 한쪽으로 치우쳐 있을 수도 있다. 그러니 주인공이 기술자 유형의 서브 캐릭터가 가진 능력을 어떻게든 활용해 보고자 고민하는 에피소드를 넣어도 좋다.

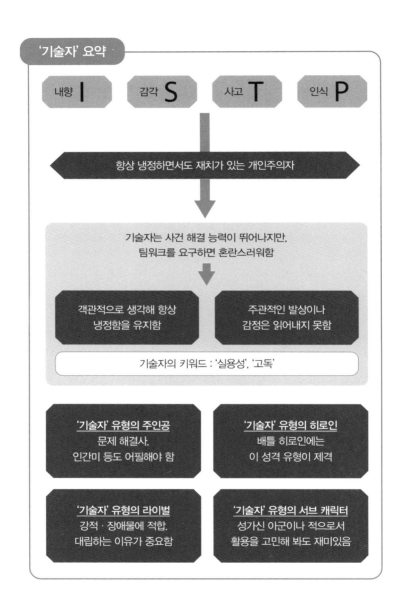

'기술자' 요약

| 내향 I | 감각 S | 사고 T | 인식 P |

항상 냉정하면서도 재치가 있는 개인주의자

기술자는 사건 해결 능력이 뛰어나지만,
팀워크를 요구하면 혼란스러워함

객관적으로 생각해 항상
냉정함을 유지함

주관적인 발상이나
감정은 읽어내지 못함

기술자의 키워드 : '실용성', '고독'

'기술자' 유형의 주인공
문제 해결사.
인간미 등도 어필해야 함

'기술자' 유형의 히로인
배틀 히로인에는
이 성격 유형이 제격

'기술자' 유형의 라이벌
강적 · 장애물에 적합.
대립하는 이유가 중요함

'기술자' 유형의 서브 캐릭터
성가신 아군이나 적으로서
활용을 고민해 봐도 재미있음

type
7

낙천주의자

ESFP

외향 감각 감정 인식

'어떻게든 되겠지!'를 입에 달고 사는 확고한 신념의 긍정주의자

실패를 생각하지 않는 긍정적인 성격.
능숙한 커뮤니케이션 능력으로 친구도 많음

'낙천주의자'란?

낙천주의자 유형은 외향E, 감각S, 감정F, 인식P의 특성을 가졌다. 이 유형의 사람은 기본적으로 집단행동을 좋아하고 현실적이다. 또 데이터 처리 능력이 뛰어나고 공감과 감정으로 상대방을 이해하려고 하며 상황을 유연하게 인식할 수 있다.

이러한 요소를 조합했을 때 떠오르는 낙천주의자의 대표적인 키워드는 '적극적이고 사람을 좋아함', '주목받기를 좋아하는 밝은 성격', '철이 없고 살짝 허술함'이다.

이 성격 유형을 낙천주의자라고 이름 붙인 것은 근본적으로 쾌활하고 긍정적이며 솔직하고 낙천적인 성질을 지녔기 때문이다. 낙천주의자는 이러한 본질적인 발랄함을 외부로 주저 없이 표출한다. 그래서 다른 사람과 수다 떠는 것을 좋아하고 사교적인 자리에 참석하는 것을 전혀 두려워하지 않는다. 또한 자신의 발랄함과 긍정적인 면을 적극적으로 나누고자 한다. 선물하거나 파티를 열어 주변 사람을 기쁘게 했을 때 자신도 기쁨을 느낀다. 그래서 전체적으로 '사람을 좋아한다'라는 느낌을 준다.

낙천주의자는 그 주변에 항상 많은 지인과 친구들이 모여있고 발이 넓다. 여기에 타고난 행동력과 친절함까지 더해져 자기도 모르는 사이 대형 프로젝트를 맡게 되는 일 역시 흔하다.

하지만 낙천주의자에게도 문제는 있다. 너무 의욕만 앞세운다거나, 앞일을 생각하지 않고 일을 벌이다 보니 의도치 않게 빠뜨리는 부분이 생기기도 한다. 나아가 낙천주의자의 믿음을 악의적으로 이용하려는 사람이 있을 수도 있다. 이 부분은 사건, 위기 항목에서 자세히 소개하겠지만 열정적인 사람이니만큼 위태롭다는 점은 염두에 두기를 바란다.

낙천주의자와 사건

낙천주의자도 사건을 일으키는 성격 유형에 속한다. 다만, 자기가 원해서 상황을 엉망으로 만들거나 여기저기 들쑤시고 다니는 사람과는 조금 다르다. 이들은 매우 행동적이고 새롭거나 재미있는 일에는 적극적으로 참여하고 싶어 한다. 게다가 도전자ESTP 등과는 달리 기본적으로 사람을 좋아하고 배려심이 있어 다른 사람을 돕는 것도 무척 좋아한다.

즉, 친구나 지인이 힘들다는 소리를 들으면 아무리 멀리 떨어져 있어도 찾아가 뭐든 해주려고 한다. 심지어 사교성도 풍부해서 '나 대신 ○○는 할 수 있을지 모른다', '아는 사람이 없는지 모두에게 물어보자', 하고 거침없이 사람들을 끌어들인다.

이러한 행동은 어떤 결과를 불러올까? 낙천주의자가 관여하면 좋든 나쁘든 사건의 규모가 커지게 된다. 즉, 낙천주의자란 '사건의 불씨를 지피는 사람'이라기 보다 '이미 벌어진 사건을 크게 키우는 데 특화된 사람'이라고 생각한다면 이해하기 쉽다.

여기서 핵심은 이 '연소', 내지는 '확대' 행위는 대개 악의가 아니라 친절함이나 상냥함과 같은 선의에 의해 행해지는 경우가 많다는 점이다. 누군가를 힘들게 하려는 게 아니라 곤란한 사람을 도와주고 싶고, 누군가를 기쁘게 해주려고 했기 때문이다. 그 마음에 따라 행동한 결과로 사건이 일어나거나 소동이 확대되는 식이다.

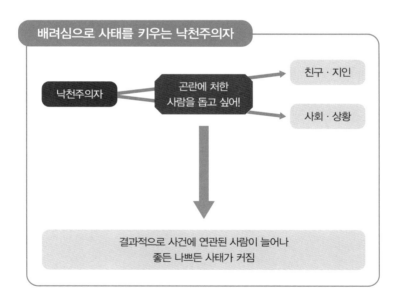

낙천주의자가 주관적으로 사고하는 유형이며, 비교적 객관화가 미숙하다는 점도 이러한 경향에 불을 지핀다. 즉, 지금 하고 싶은 일이나 흥미 있는 일만 생각해 행동하고 그 결과나 다른 사람의 생각은 크게 고려하지 않는다. 결과적으로는 '처음에는 선의를 가지고 행동했지만, 일이 지나치게 커져 여러 사람에게 피해를 준다', '악의적인 사람에게 마음껏 이용당한다'라는 식의 사태가 벌어질 수 있다.

이러한 내용을 토대로 낙천주의자가 깊이 관련된 사건에서는 그 본인의 의사만큼이나 사건 전체의 구도와 이 유형의 관계성에 대해서도 생각할 필요가 있다.

낙천주의자와 위기

앞서 언급했듯 낙천주의자는 앞뒤 재지 않는 유형이다. 기획이나 계획을 했다면 이를 예정대로 무사히 끝낼 수 있는지는 고려하지 않은 채 시작한다.

그래서 도중에 싫증을 내기도 하고, 제대로 진행되지 않을 때 주변 사람들에게 책임을 추궁당하기도 한다. 또한 악의를 가진 사람 중에는 사람을 좋아하는 낙천주의자의 특성을 이용해 다른 사람의 안위를 들먹이며 협박하는 사람도 있다.

또한 낙천주의자의 앞뒤 따지지 않는 특성은 허술한 행동이나 판단, 어떤 일에 대한 집중력 결여와 같은 형태로도 나타난다. 더 많은

즐거움을 느끼고자 무리해서 일정을 짰다가 지각하거나, 약속을 잊어버리거나, 마감일에 늦는 등의 결말을 맞이하기도 한다. 더 좋은 아이디어나 선택지가 생길 수도 있으니 마지막까지 결단을 미루고, 상대방과 부딪히는 걸 싫어해 문제 해결에는 뒷짐만 지고 있다 보니 우유부단한 사람으로 보이기도 한다. 이 또한 낙천주의자가 빠지기 쉬운 위기의 형태다.

하지만 낙천주의자는 기본적으로 착하고 낙천적인 사람이다. 그래서 자기 때문에 누군가 피해를 입었거나 실망했다면 반성하고, 실패했을 때는 크게 상처를 입기도 하지만 마음을 다잡고 다시 일어설 수 있는 성격 유형이라고 할 수 있다. 사교적이고 호감을 얻기 쉬운 성격 탓에 주변 사람들이 잘 도와주기 때문에 절체절명의 위기를 맞이하는 일은 거의 없다.

낙천주의자와 음식

외향 특성을 가진 성격 유형은 식사 그 자체보다 식사를 핑계로 모인 모임에서 이야기하는 것을 좋아하는 사람이 더 많다. 낙천주의자는 그런 외향형의 대표주자라고 할 수 있다. 이들은 파티를 매우 좋아하고, 이야기꽃을 피우며 음식이나 술을 즐기는 일에 진심이다.

다만, 낙천주의자와 다른 사교파 유형 사이에는 차이점도 있다. 낙천주의자는 상대를 가리지 않고 이야기하는 것보다 마음이 맞는 사

람들과 즐거운 시간을 보내는 것을 더 원한다. 넓은 인맥 안에서 원하는 사람을 고르지도 않는다. 그러나 자기가 주도해 관리하는 즐거운 파티 분위기가 '분위기를 해치는 사람'이나 '거드름을 피우는 사람'에 의해 망쳐지는 건 결코 원하지 않는다.

뷔페에서는 어떨까. 이야기를 잘 들어주지는 않지만 대화를 좋아하고 앞뒤를 재지 않는다는 두 가지 요소가 합쳐지면 접시에 음식을 너무 많이 담았거나, 이야기에 열을 올린 나머지 예정된 시간 안에 음식을 다 먹지 못하는 모습을 쉽게 볼 수 있다. 그러면 결국 일정이 중요하니 음식을 남기거나 서둘러 먹는다. 혹은 주변 사람에게 먹으라고 넘기거나 누군가 대신 먹어주겠다고 나설 수도 있는데, 이러한 상황은 사람에 따라 다른 결과로 이어진다.

낙천주의자의 취미

낙천주의자는 호기심이 왕성하고 활력이 넘친다. 당연히 취미 역시 다양하고 심지어 자주 바뀌는 편이다.

이들은 공통적으로 화려한 걸 좋아하고 사람들의 시선을 즐긴다. 노래방이나 악기 연주, 댄스 등 인상이 강렬하고 사람들의 시선을 사로잡는 취미가 낙천주의자에게 잘 어울린다. 화려한 패션을 좋아해 이를 위해 돈도 확실히 쓸 줄 안다. 일단 눈에 띄고 싶기 때문이다.

심지어 모험가ENTP나 사교가ESFJ처럼 또 다른 '사교파' 유형과는 상

당히 다른 의외의 취향도 가지고 있다. 바로 외부에서 새로 유입된 것은 물론, 주변 환경의 아름다움을 찾아내는 일 또한 좋아한다는 점이다.

평소에 식사나 운동에 신경을 쓰며 몸을 건강하고 스타일리시하게 가꾸는 것도 이러한 성향에서 비롯된 낙천주의자다운 면모다.

그래서 낙천주의자는 종종 식물이나 장식품으로 집이나 사무실을 멋지게 꾸며 좋은 분위기를 자아낸다. 이러한 장소에 친구를 불러 즐겁게 이야기를 나누는 것도 낙천주의자에게는 이상적인 휴일중 하나 이라고 할 수 있다.

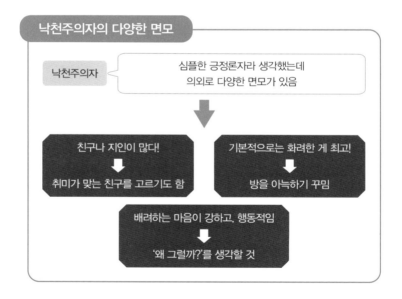

낙천주의자의 대사

"어떻게든 되겠지. 괜찮아."

→ 낙천주의자는 말 그대로 낙천가다. 어떤 일을 할 때 '과연 잘 될까?'라고 의심하는 일은 거의 없다. 아무런 근거도 없지만 잘되리라 생각하고 행동한다. 이러한 특성은 주변 사람들에게 긍정적인 영향을 미치기도 하나, 사전에 막을 수 있었던 문제를 놓쳐 나중에 큰 위기가 닥치기도 한다. 이것이 바로 전형적인 낙천주의자다.

"도와주러 왔어!", "내가 도와줄 일이 없을까?"

→ 자신에게 건네는 전형적인 대사가 '괜찮아'라면 다른 사람에게 건네는 전형적인 대사는 바로 이것이다. 낙천주의자는 자신의 배려를 적극적으로 발휘하는 데 주저함이 없다. 다만, 이러한 면모도 단계별로 차이가 있다. 사회성이 발달한 유형이라면 의문형으로 말을 건네 주도권이 상대방에게 있음을 알리려고 한다. 아무 말 없이 도움을 주는 일은 거의 없다. 힘이 되고 싶다는 마음과 더불어 눈에 띄고 싶고 감사받고 싶어 하기 때문이다.

"파이팅하자!"

→ 평온한 분위기가 싫은 건 아니지만 조용한 분위기는 선호하지

않는다. 미묘한 차이지만 이는 낙천주의자에게 중요한 부분이다. 근본적으로는 화려한 걸 좋아하고 눈에 띄길 좋아하기 때문이다. 게다가 혼자만 즐기는 건 재미없어하니, '축제를 좋아하는 사람'이라는 표현이 정확할지 모르겠다. 아무튼 계속 분위기를 띄우고 싶어 한다.

낙천주의자의 마음 사로잡기

낙천주의자의 관심을 끌고 마음을 사로잡는 일은 매우 간단하다. 도움을 원하는 사람, 곤경에 처한 조직이나 지역의 존재를 알려주기만 하면 된다. 그렇게 하면 알아서 큰 활약을 보여줄 것이다.

하지만 단순히 낙천주의자라서 그들을 돕는다는 설정은 단조롭기 그지없다. 이야기의 재미를 드러내기에는 다소 아쉬운 부분이다. 그래서 이와 관련한 해결법을 한 가지 소개하고자 한다.

바로 '이렇게 배려심이 강한 사람이 왜 참견하지 못해 안달인 걸까?'라는 시점을 추가하는 일이다. 이는 단순히 타고난 성격 탓이고, 누군가를 도우면 칭찬을 받기 때문일 것이다. 여기서 '예전에 비슷한 도움을 받은 적이 있어서', '다른 사람을 도우면 죄책감이 사라지니까'와 같은 또 다른 해답을 제시하면 더 좋다. 낙천주의자다운 모습이 조금은 약해질 수도 있으나, 그만큼 등장인물로서는 다양한 면모를 표현할 수 있게 된다.

낙천주의자 유형의 주인공

낙천주의자는 행동적이고 사람을 좋아하므로 주인공에 적합한 인물 유형이다. 곤란에 처한 사람이나 좋지 않은 상황을 보면 발 벗고 나서기 때문에 이야기를 속도감 있게 끌고 나갈 수 있다. 만일 소극적이거나 다른 사람에게 무관심한 다른 유형의 주인공이라면 상사가 명령하거나, 주인공에게 바로 위기가 닥치는 등의 장치를 마련해야 한다. 하지만 낙천주의자에게는 이러한 장치가 필요하지 않다.

또한, 낙천주의자는 트러블 메이커처럼 보이기도 하므로 이러한 측면을 강조하는 것도 좋다. 여기저기 참견한 탓에 큰 사건을 일으키거나, 책임을 추궁당하며 궁지에 내몰릴 수 있다는 점을 보여주면 된다. 그러면 자신 또는 소중한 사람들을 지키기 위해 열심히 할 수밖에 없게 된다. 다만, 반성하지 않는 트러블 메이커가 주인공이라면 독자들이 싫어할 수 있다. 그러니 이야기 중에 확실하게 반성하고 자신의 문제점을 극복해야 할 것이다.

낙천주의자 유형의 히로인

낙천주의자 특유의 낙천성은 문제를 일으키는 부정적인 측면을 가지고 있다. 그러나 한편으로는 주변 사람들에게 에너지를 주는 긍정적인 측면도 있다. 낙천주의자를 히로인으로 배치할 때는 이 점을 생각해 보면 좋다.

낙천주의자 유형의 히로인이 지닌 한없이 밝고 활발한 면모는 상

처받은 주인공에게 큰 힘이 될 것이다. 특히 내성적, 소극적, 비밀스러운 주인공이 가진 심리적 거리감을 단숨에 좁히고자 할 때 낙천주의자 유형의 히로인은 매우 효과적이다.

다만, 낙천주의자의 적극적인 배려는 양날의 검이라는 사실을 잊어서는 안 된다. 다정함과 선의를 가지고 상대방의 영역에 발을 들인 결과가 상대에게 상처를 준다면 어떨까? 이럴 때는 화가 난 주인공이 히로인과 크게 싸운 뒤 화해하는 모습이 가장 이상적인 전개라고 할 수 있다. 이때 주인공이 화해하지 않고 이야기가 끝이 난다면 독자들이 불쾌해할 수도 있으니 말이다.

낙천주의자 유형의 라이벌

낙천주의자는 기본적으로 심성이 착하다. 다른 사람과의 대립을 싫어하므로 언뜻 적이나 라이벌과 같은 포지션은 어울리지 않는다고 생각할 수 있다. 그러나 꼭 그렇지만은 않다. 낙천주의자는 상대방을 귀찮게 방해할 수 있기 때문이다.

우선 그들의 선의 때문에 발생하는 문제가 있다. 다른 사람을 위해 노력했는데 그 방법이 틀렸거나, 자신의 편협한 가치관을 바탕으로 행동한 탓에 결국 좋지 않은 결과를 초래한다. 주인공은 과연 이 낙천주의자에게 자신의 잘못을 인정하게 만들 수 있을까? 아니면 실력으로 제거하는 수밖에 없을까? 후자는 분명 선의로 출발한 일이지만 그 결말에 쓸쓸한 여운이 남는다.

또 하나는 마음속에 악의가 섞여 있는 경우다. 이 경우는 거짓말도 좋지만 사실은 자기도 인식하지 못한 질투, 증오, 원한이 작용했다고 설정하는 편이 캐릭터를 살리는 데 훨씬 도움이 된다.

낙천주의자 유형의 서브 캐릭터

낙천주의자는 서브 캐릭터로 등장할 때 주로 '일상을 즐겁게 만드는 활기찬 지인'으로 등장한다. 또 비일상적으로는 주인공들의 상처 입은 마음에 힘을 불어넣는 보기 드문 친구로 자주 묘사된다.

어쩌면 잠깐의 실수로 문제를 일으켜 주인공들에게 걸림돌이 될 수도 있다. 그러나 '허술하고 덤벙대지만 활기차고 즐거운 성격'의 낙천주의자는 주인공을 위로해 주고, 일상의 소중함을 깨닫게 해줄 것이다. 여기서 중요한 것은 너무 뜬금없이 문제를 일으키거나 심지어 반성조차 하지 않는 악랄한 트러블 메이커로 묘사된다면 독자들로부터 미움을 받을 수 있다는 점이다. 서브 캐릭터라 하더라도 그 존재감을 과시하려면 반성하고 벌을 받는 모습을 확실하게 묘사해야 한다.

반대로 미움을 받아도 상관없다면 철저하게 트러블 메이커로서 등장시킬 수도 있다. 어디까지나 즉흥적이며 변덕스럽게 행동하고, 주인공 일행에게 계속 그 뒤처리를 맡기는 낙천주의자도 스토리 전개를 편하게 만들어 준다.

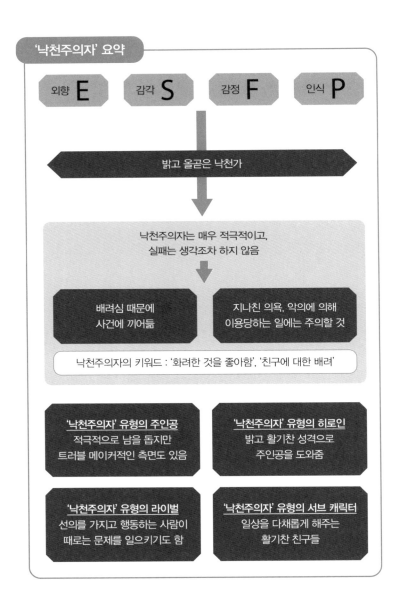

'낙천주의자' 요약

| 외향 E | 감각 S | 감정 F | 인식 P |

밝고 올곧은 낙천가

낙천주의자는 매우 적극적이고,
실패는 생각조차 하지 않음

배려심 때문에
사건에 끼어듦

지나친 의욕, 악의에 의해
이용당하는 일에는 주의할 것

낙천주의자의 키워드 : '화려한 것을 좋아함', '친구에 대한 배려'

'낙천주의자' 유형의 주인공
적극적으로 남을 돕지만
트러블 메이커적인 측면도 있음

'낙천주의자' 유형의 히로인
밝고 활기찬 성격으로
주인공을 도와줌

'낙천주의자' 유형의 라이벌
선의를 가지고 행동하는 사람이
때로는 문제를 일으키기도 함

'낙천주의자' 유형의 서브 캐릭터
일상을 다채롭게 해주는
활기찬 친구들

type
8

수용자

ISFP

내향 감각 감정 인식

다른 사람을 수용하느라 괴로움까지 느끼는 마음씨 착한 사람

눈앞의 일이나 친한 친구 등, 좁은 범위를 의식하는 유형.
상냥하고 착하지만 수용의 범위가 지나쳐 괴로워하기도 함

ISFP

'수용자'란?

수용자 유형은 내향I, 감각S, 감정F, 인식P의 특성을 가졌다. 이 유형의 사람은 기본적으로 혼자 행동하기를 좋아하고 감각을 중시한다. 또 공감과 감정으로 상대방을 이해하려고 하며 상황을 유연하게 인식할 수 있다.

이러한 요소를 조합했을 때 떠오르는 수용자의 대표적인 키워드는 '눈앞의 일에 집중하는 사람', '상냥함', '스트레스가 쌓이기 쉬움'이다.

수용자는 이름 그대로 '받아들이는' 사람이다. 무슨 일이 일어나도 자기중심적으로 생각하는 일이 거의 없고, 애초에 평소에도 입을 다무는 일이 많다. 어떠한 일을 사회, 조직, 미래처럼 큰 규모로 보는 걸 좋아하지 않는 유형이기도 하다.

그 대신 수용자는 눈앞의 일, 지금 당장 해야 할 일에 주목하고 집중한다. 나쁘게 말하면 근시안적이지만, 좋게 말하면 장인 기질이 있다고도 표현할 수 있다. 그러니 자신의 눈이 닿는 범위 안의 일은 확실하게 통제할 수 있는 성격 유형이라고 해도 좋다. 기술자ISTP와 닮은 점이 가장 많다.

또한 수용자는 착하고 배려심이 많다. 그래서 되도록 다른 사람을 도와주려고 하는 성격 유형이기도 하다. 이러한 점에서 사회운동가ENFJ와 비슷한데, 최대한 집단의 질서와 조화를 지키려고 한다는 점에서도 똑같다.

다만, 수용자의 시선은 모든 사람보다 가족, 연인, 친한 친구와 같은 '우선은 가까이에 있는 사람'에게 향한다는 점이 사회운동가와 가장 큰 차이라고 할 수 있다. 이들은 자신의 상냥함이 모든 사람을 향해 있지 않다는 점을 의식적으로든, 무의식적으로든 알고 있다.

그래서 처음 만나면 다가가기 어려운 유형으로 비칠 수 있다. 하지만 친해지고 나면 사실 매우 애정이 넘치고, 친구로서 좀처럼 만나기 어려운 유형이라는 사실을 알게 된다. 이러한 애정의 깊이는 '나혼자만 희생해도 좋다', '내가 참아서 모두 행복하다면 그걸로 됐다'는 식의 생각으로 이어지기 쉽다. 그래서 이들은 혼자 끙끙 앓는 경우가 대부분이다. 심지어 기본적으로 자기 입으로 괴로움을 털어놓지 않는 신비주의자와 같은 면도 있어 상황은 점점 악화한다. 이러한 일이 자주 발생한다는 것이 수용자 유형을 바라볼 때 다소 아쉬운 점이다.

수용자와 사건

수용자는 기본적으로 자기 의견을 적극적으로 주장하는 편이 아니다. 그렇다고 해서 기술자처럼 사건을 해결하느냐고 한다면 그것

도 아니다. 굳이 따지자면 수용자는 사건에 휘말리는 쪽이라 정의하는 것이 옳다.

수용자 주변에서 사건이 일어나거나, 혹은 그들이 속한 사회가 극적인 변화를 일으킬 때 보통 수용자는 이에 순응하려 한다. 자신의 인생을 뒤흔드는 사건을 받아들이며 '이미 일어난 일은 어쩔 수 없지', '앞으로는 어떻게 해야 할까?'하고 생각하는 것이 일반적인 수용자의 모습이다.

이러한 생각을 하는 사람이 사건을 만나 그 속에서 무사히 빠져나가지 못한다면 어떠한 형태로든 사건에 휩쓸릴 수밖에 없다. 그렇다고 해서 반드시 피해자가 되는 것은 아니다. 직접 관계가 없는 방관자로 끝날 수도 있고, 제삼자로서 어부지리를 얻을 가능성 역시 충분하다.

여기서 보충 설명을 하자면 수용자가 사건에 적극적으로 관여할 때도 있다. 바로 다른 사람의 싸움을 중재하려는 경우다. 공감 능력이 있으니 어떻게든 화해시킬 방법을 찾아보기도 한다. 또 어떤 일에 흥미를 느끼거나 관찰하는 능력도 남들보다 뛰어나다 보니 저도 모르게 관여하고 마는데, 제대로 해결되는 일은 거의 없다.

한편 수용자가 다른 사람의 의견을 수용할 때는 직접적인 손해가 훨씬 클 수 있다. 언변이 뛰어난 사람, 자신의 의견을 관철할 줄 아는 사람, 자신만만한 사람 등 이러한 사람들이 하는 말에 나도 모르게 설득당하고 마는 경향이 있다.

상대방에게 문자 그대로의 실력이나 장래성이 있다면 상관없다. 곧이곧대로 믿은 결과, 손쉽게 이득을 볼 수도 있다. 그러나 만약 사기꾼이었다면 어떨까. 투자한 돈을 그대로 날리거나 소중한 것을 빼앗긴 뒤에 후회할 때는 이미 늦은 이후일 것이다. 이처럼 속는 형태로 사건에 휘말리는 수용자도 적지 않다.

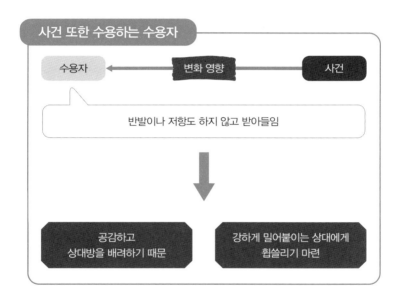

수용자와 위기

수용자가 위기에 처하는 가장 전형적인 상황은 '사건' 항목에서 소개한 바와 같이 '자신만만한 상대방이 하는 말을 그대로 믿어버리

는 때'다. 사람을 신뢰하는 것은 매우 훌륭한 일이지만 지나치게 믿어서는 안 된다.

상대방을 믿었다가 뒤통수를 맞은 수용자가 동료들의 도움으로 어떻게든 위기에서 벗어나 조금씩 성장한다는_{혹은 일부러 성장시키지 않는 유머러스한 전개도 있다} 내용의 이야기라는 큰 틀에서 보면 가장 기본적인 이야기의 구성이다. 그러나 그만큼 매력적인 스토리가 되기도 한다.

또한, 수용자가 지닌 '장점'이 오히려 본인을 상처입히고 궁지로 내몰기도 한다. 이때 장점이란 인내심과 참을성을 가리킨다.

수용자는 다른 사람의 기분을 이해하고 함께 고민하는 유형이다. 또 여러가지 변화를 되도록 수용하려고 한다. 다른 사람의 주장 역시 부정하지 않고 똑같이 받아들인다. 이런 일을 지속하는 것이 신이라면 가능할지도 모르지만, 사람의 경우는 한계가 있다. 계속 받아들이기만 한다면 스트레스가 쌓여 언젠가는 결국 어려움을 마주할 것이다. 그러니 적당히 발산할 줄 알아야 한다.

이 두 가지 패턴 모두 주변 사람들 대부분은 이미 예견된 사태였다고 인식할 것이다. 그러나 당사자인 수용자는 알 수 없다. 자기 앞날은 내다보기 어렵기도 하지만, 특히 수용자는 눈앞의 일에 집중한 나머지 미래를 예측하지 못하므로 다른 유형은 걸릴 것 같지 않은 함정에도 잘 빠진다.

수용자와 음식

수용자는 '지금'에 몰두하는 성격 유형이다. 이는 앞날을 예측하거나 일정을 계획하는 일에 서툴다는 약점으로 이어진다. 그러나 '순간을 즐긴다'는 점은 장점으로 작용한다. 그래서인지 수용자는 매일 먹는 식사의 기쁨을 잘 알고 있다. 누군가를 위해 노력하는 일도 좋아하니, 요리를 통해 자기 자신도 포함해 많은 이들을 행복하게 해 준다.

반대로 이들은 새로운 것을 좋아하지 않다 보니 매일 새로운 음식점에 갈 생각을 하지는 않는다. 처음 보는 음식에 당황해하기보다 직접 도시락을 싸는 편이 좋다는 수용자도 많다.

다만, 다 같이 식사하러 가는 자리에서는 자기주장을 잘 하지 않는 편이다. 분위기를 파악해 다른 사람들이 원하는 음식점으로 간다. 맛, 가격, 서비스 등에 불만이 있어도 일단은 아무 말도 하지 않는다. 그저 조용히 스트레스를 받을 뿐이다.

그래서 이러한 성격을 지닌 수용자와 뷔페는 잘 맞지 않을 수도 있다. 다양한 요리를 접시에 담으려는 욕구가 거의 없기 때문이다.

수용자와 취미

수용자는 여가를 즐기는 사람이다. 눈앞에 일이 산더미처럼 쌓여 있어도 근무 시간이 끝났거나, 집에서 가족이 기다리고 있거나, 취미 생활을 하러 가야 한다면 재빠르게 퇴근한다. 책임감이 없다기보다

'회사보다는 가족, 업무보다는 사생활'을 우선시하기 때문이다.

그래서인지 대체로 취미가 다양하다. 운동이나 게임을 즐기기도 하고 산이나 바다로 여행을 떠나는 걸 좋아하기도 한다.

만일 수용자와 누군가가 친해지는 스토리를 만들고 싶다면 회사나 학교 같은 공적인 장소는 적절하지 않다. 취미 활동을 하거나 사적인 장소에서 깊은 관계를 맺을 수 있도록 주의를 기울여 보자. 처음에는 다가가기 힘들었으나, 이윽고 마음을 열고 모든 것을 허락하는 모습을 보여주면 설득력은 배가 된다.

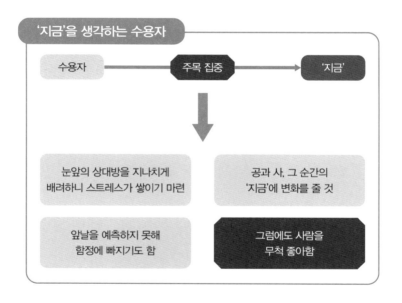

'지금'을 생각하는 수용자

수용자 → 주목 집중 → '지금'

눈앞의 상대방을 지나치게 배려하니 스트레스가 쌓이기 마련

공과 사, 그 순간의 '지금'에 변화를 줄 것

앞날을 예측하지 못해 함정에 빠지기도 함

그럼에도 사람을 무척 좋아함

수용자의 대사

"세상에, 어떻게 해야 너를 도울 수 있을까? 내가 할 수 있는 일은 없어?"

→ 다른 사람을 돕는 자세는 사회운동가_{ENFJ}와 같지만, 수용자다움을 표현하려면 상대방의 아픔과 고통을 마치 자기 일처럼 깊게 공감해야 한다는 점이 강조되어야 좋다. 수용자가 남을 돕는 이유는 '그러고 싶기 때문'이다. 하지만 더 깊이 파고 들어가 보면 자신과 다른 사람의 경계가 모호해 마치 자신을 돕는 것처럼 남을 돕는다고 생각한다. 다만, 독립심이 강한 사람은 이러한 동정심이나 공감의 자세를 혐오할 수도 있다. 수용자가 자신의 고통을 멋대로 가져가 버린다고 생각하기 때문이다.

"……알겠습니다."

→ 의견이 충돌할 때 수용자는 좀처럼 정면으로 반대하는 일이 없다. 그런 식으로 분위기를 망치는 걸 좋아하지 않기 때문이다. 수용자 대부분은 불만을 삼키고 상대방의 의견을 수용한다. 여기서는 그러한 불만이 말 줄임표로 표현되었다. 만화, 게임, 애니메이션처럼 시각적으로 표현할 수 있는 매체라면 표정을 통해 고뇌와 인내를 표현해 보자. 애초에 수용자는 말로 의사를 표현하기보다 표정이나 행동 같은 비언어적 커뮤니케이션이 뛰어나기에 더욱 그렇다.

수용자의 마음 사로잡기

수용자는_{본인에게 여러 가지 사정은 있겠지만} 기본적으로는 사람을 좋아하고, 다른 사람을 돕는 일에서 기쁨을 발견한다. 그래서 직접적으로 도와달라는 요청을 받으면 대부분은 그 요구를 들어준다.

한편, 그들은 다른 사람을 수용하는 사람이다. 괴로운 일도 참을 수 있지만 그렇다고 해서 칭찬이 필요 없는 것은 아니다. 오히려 자신이 평소에 다른 사람을 칭찬하고 보살피는 만큼 칭찬받고 싶고, 받아들여지고 싶은 강한 욕구를 남몰래 감추고 있다.

그래서 수용자의 마음을 사로잡거나 감동을 주고 싶다면 이러한 '숨은 조력자' 같은 모습을 제대로 평가하고 칭찬해야 한다. 여기까지의 내용은 사회운동가_{ENFJ}와 크게 다르지 않다. 하지만, 수용자는 다른 면모도 가지고 있다. 의외로 심지가 굳다는 점, 그리고 '안'과 '밖'을 확실하게 구분해 생각한다는 점이다. 이런 사람들을 상대할 때는 '언뜻 따르는 것처럼 보이나 다른 생각을 하고 있을지도 모른다'라는 식의 생각을 염두에 두는 것이 좋다. 그런 다음 '너를 믿으니까 하는 말인데……'라고 화두를 던지는 방법을 추천한다. 그러면 수용자 또한 상대방을 자신의 영역 '안'에 있는 사람으로 인식할 것이다.

수용자 유형의 주인공

수용자는 굳이 따지자면 주인공과는 어울리지 않는 성격 유형이

다. 즉, 어떠한 사건이 일어났을 때 적극적으로 관여하려고 하지 않고 역경에 내몰렸을 때 저항을 포기하는 경향이 있으므로 극적인 전개가 어렵다.

현실에서의 처세술을 생각하면 수용자의 대응이 때로는 옳기도 하고, 또 현실적인 면도 있다. 하지만 위기를 이겨내는 전개에서 확실히 이야기를 고조시키는 방법이라고 보기는 어렵다.물론 평범한 일상을 사는 주인공으로 설정했을 수 있다.

그렇다면 수용자는 장해물이나 문제와 맞서 싸우는 '드라마틱한' 이야기의 주인공은 될 수 없을까? 물론 그렇지 않다. 자신이 받은 상처는 꾹 참는 것이 수용자의 본질이지만, 가족이나 연인과 같은 소중한 존재가 위기에 맞닥뜨린다면 이야기는 달라진다. 연인을 지키기 위한 이야기나 가족의 복수를 다짐하는 이야기라면 능동적으로, 그리고 폭발적으로 활약해 줄 것이다.

수용자 유형의 히로인

수용자는 주인공으로 삼기에는 약간 능동성이 부족하지만, 그래서 오히려 히로인에 적합하다고 여겨진다. 주인공이 위기에 빠진 수용자 유형의 히로인을 구하는 패턴을 보면 쉽게 이해할 수 있다. 기세에 눌렸거나, 안일한 행동 때문에 궁지에 몰린 히로인을 구하는 장면은 주인공과 히로인의 관계가 발전하는 데 큰 설득력을 부여하는 이벤트다.

또 상냥하고, 주변 사람들을 생각하며, 사소한 일상에서 아름다움과 재미를 발견하는 수용자는 '능동적인 유형'의 주인공에게는 없는 능력과 시점을 가지고 있다. 그래서 '환상의 콤비'까지는 아니지만, 주인공과 히로인의 개성이 확실하게 맞물린 커플이 탄생하기 쉽다. 여기서 중요한 것은 수용자 유형의 히로인을 단순히 주인공의 발목을 붙잡기만 하는 인물이 아니라, 자신만의 기준으로 문제를 판단할 줄 아는 인물로 그려야 한다는 점이다.

수용자 유형의 라이벌

수용자는 적극적으로 자신의 의견을 주장하거나 다른 사람과 대립하는 유형이 아니다. 굳이 이러한 유형을 라이벌이나 적과 같은 포지션으로 설정해야 하는 상황은 과연 어떤 때일까?

가장 흔히 볼 수 있는 유형은 중요한 사람을 지키기 위해 싸우거나 다른 사람에게 상처를 주기로 결심하는 패턴이다. 다시 한번 말하지만, 수용자는 나서서 다른 사람과 맞서는 일을 좋아하지 않는다. 하지만 때로는 자기보다도 소중한 누군가를 위해서라면 대립하기도 한다.

그러한 점은 사회운동가ENFJ와도 비슷하지만, 수용자는 자기와 동일시할 수 있을 정도로 가까운 누군가를 위해 노력한다는 점에서 사회운동가ENFJ와 차별화하기 쉽다.

혹은 누군가에게 속았거나 분위기에 휩쓸리는 경우도 생각할 수 있다. 그러한 경우는 주인공이 설득하는 등의 방식으로 화해시키지

않으면 작품으로서 뒷맛이 씁쓸해질 가능성이 크니 주의해야 한다
일부러 그런 결말을 낼 수도 있다.

수용자 유형의 서브 캐릭터

순수한 수용자는 둘째치고, 수용자적인 경향을 지닌 사람은 현실 사회에 여럿 존재한다. 소극적이고, 휩쓸리기 쉬우며, 가족을 사랑하는 사람이 이에 해당한다. 그래서 만일 '지극히 평범한 사람'을 서브 캐릭터로 등장시키고 싶다면 수용자의 특징을 떠올려 보자.

이들은 가까운 사람을 소중히 여기고, 적극적으로 발언하지 않으며, 어떠한 일에 대해 넓은 시야를 가지고 생각하는 걸 어려워한다. 이러한 사람이 친구나 가족이라면 원만한 관계를 맺을 수 있다. 하지만 만일 주인공이 위기에 내몰리거나 사회적으로 불리한 상황에 처했을 때 만나게 되면 어떨까?

수용자 유형의 서브 캐릭터 대부분은 주인공을 돕지 않는다. 죄책감을 느끼지 않을 정도라면 오히려 훼방을 놓을지도 모른다. 나쁜 사람이라서가 아니다. 주인공의 존재가 수용자와 그 소중한 사람에게 해가 될 수도 있기 때문이다. 그러한 심리도 이해해 두도록 하자.

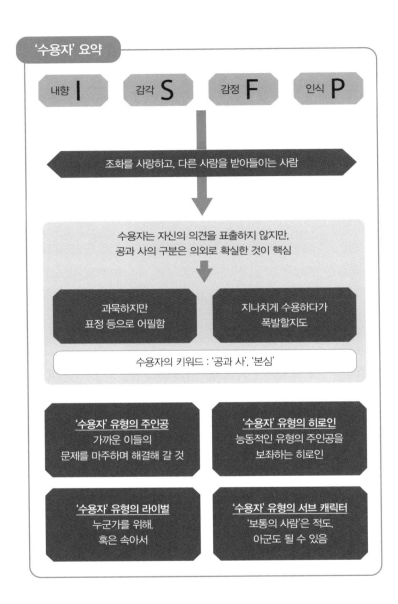

'수용자' 요약

내향 I 감각 S 감정 F 인식 P

조화를 사랑하고, 다른 사람을 받아들이는 사람

수용자는 자신의 의견을 표출하지 않지만,
공과 사의 구분은 의외로 확실한 것이 핵심

과묵하지만
표정 등으로 어필함

지나치게 수용하다가
폭발할지도

수용자의 키워드 : '공과 사', '본심'

'수용자' 유형의 주인공
가까운 이들의
문제를 마주하며 해결해 갈 것

'수용자' 유형의 히로인
능동적인 유형의 주인공을
보좌하는 히로인

'수용자' 유형의 라이벌
누군가를 위해,
혹은 속아서

'수용자' 유형의 서브 캐릭터
'보통의 사람'은 적도,
아군도 될 수 있음

type
9

선도자

ENTJ

외향　　　　직관　　　　사고　　　　판단

새로운 세상을 개척하는 '공격적인' 리더

강렬한 카리스마로 동료들을 이끌고,
새로운 세상을 만들려는 '공격적인' 리더

ENTJ

'선도자'란?

선도자 유형은 외향E, 직관N, 사고T, 판단J의 특성을 가졌다. 이 유형의 사람은 기본적으로 집단행동을 좋아한다. 또 직관을 행동의 중요 지침으로 삼고, 아이디어를 무기 삼아 판단할 수 있다.

이러한 요소를 조합했을 때 떠오르는 선도자의 대표적인 키워드는 '카리스마', '넓은 시야에 비해 낮은 이해심', '오만해지기 쉬움'이다.

선도자야말로 지도자ESTJ와 함께 리더에 적격인 성격 유형이다. 네 가지 특성 중 세 가지가 겹치는 점을 보아도 알 수 있듯이 이 두 유형은 매우 닮았다. 둘 다 사람을 설득하는 능력이 뛰어나고, 생각해서 계획을 세울 수 있으며, 여차할 때는 망설임 없이 결단을 내린다. 그래서 리더에 적합하나, 그만큼 두 유형의 차이도 명확하다.

선도자는 '직관', 지도자는 '감각'의 특성이 있다. 즉, 감각으로 얻을 수 있는 현실적인 정보를 중시하는 지도자에 비해 선도자는 내면에서 끓어오르는 직관을 믿는다. 수성의 리더인 지도자와는 다르게 공격적이고 창조적인 유형의 리더라고 한다면 이해하기 쉽다.

그렇다면 선도자에 대해 조금 더 구체적으로 생각해 보자. 우선,

선도자는 개인적으로도 능력이 뛰어난 경우가 많다. 그렇지 않으면 사람들이 따르지 않기 때문이다. 현재와 앞날의 상황을 내다보는 넓은 시야를 가지고 있고, 이를 바탕으로 큰 성과를 낼 수 있도록 계획을 짤 수도 있다. 더 나은 계획을 위해 오래된 전통에 얽매이지 않은 독창적인 아이디어를 내놓기도 한다. 계획이나 아이디어를 실행할 때의 활력, 비상시 망설이거나 위협에 굴하지 않는 결단력까지도 갖추고 있다.

심지어 여기에 집단을 이끌기 위한 커뮤니케이션 능력이 추가된다. 처음 만나는 사람을 대할 때도 겁먹지 않고 거침없이 이야기하는 사교력을 겸비했으며, 자신의 의견을 주장할 때도 수줍어하거나 부끄러워하지 않는다.

그 배경에는 자신의 능력에 대한 높은 자존감, 자신감, 지금보다도 더 발전해야 한다는 열정, 눈앞의 장애물을 어떻게든 뛰어넘어야 한다는 반항심이 있다. 그때까지 체험한 성공 사례들도 선도자를 든든하게 뒷받침해 준다.

이러한 높은 능력과 인간성 덕분에 선도자 주변에는 사람들이 끊이지 않는다. '당신과 함께라면 일이 잘 된다'라며 신뢰를 보내는 사람도 있고, '당신 덕을 보았으니 따르겠다'라고 충성을 바치는 사람도 있고, '당신이 하는 말은 절대적이야!'라고 종교와 비슷한 믿음을 보내는 사람도 있다. 그야말로 카리스마라는 표현이 어울리는 존재감을 지녔다.

다만, 선도자에게도 문제는 있다. 자신의 능력이나 사상이 올바르다고 믿는 자신감과 자부심은 '반발이나 반대는 절대 있을 수 없다', '다른 사람이 나와 의견이 다르다는 걸 인정할 수 없다'와 같은 편협한 생각으로 이어지기 쉽다. 이러한 부분은 사교가ESFJ와 비슷하다.

또한, 항상 목표를 높게 설정하고 이를 달성할 방법에 대해 골몰하므로 치열하게 사는 경향이 있다. 본인에게 큰 영향을 미치지 않는 일은 딱히 신경 쓰지 않는다. 이런 경향이 본인에게만 해당한다면 괜찮다. 하지만 가족을 격려하는 일에도 관심이 없다면 그건 문제가 된다. 그래서 사회인으로서는 열정적으로 일하는 유능한 인물이라는 평가를 받지만, 가족으로서는 0점으로 평가받는 일도 종종 볼 수 있다.

즉, 선도자의 유능함은 독선이나 오만이라는 또 하나의 얼굴을 가지고 있다. 이 둘은 동전의 양면과 같다. 이 유형의 인물을 이야기의 중요한 등장인물로 등장시키려고 한다면, 유능함이나 인망뿐 아니라, 그러한 부정적인 면을 묘사하는 것도 잊어서는 안 된다.

선도자와 사건

선도자가 사건을 일으키는 방식은 도전자ESTP와 비슷하다. 그러한 성격 유형의 사람들은 새로운 아이디어나 발상을 기반으로 조직, 사회, 나아가 세계의 모습을 바꿀 법한 변화를 일으킨다.

그러나 선도자가 지닌 '사람들을 끌어모으는 힘'과 '많은 사람을 이끄는 지도력'은 도전자ESTP와 명백하게 다르다. 결과적으로 선도자가 일으키는 사건은 자연스럽게 그 규모가 커진다. 실제로 앞서 소개한 바와 같이 선도자에게는 그만한 능력이 있다.

또한, 선도자 밑에서 활동하는 사람들은 반드시 그들이 내세우는 이상과 목적에 매료되어 움직이지만은 않는다는 점에도 주목해야 한다. 물론, 이상이나 목적은 중요하다. 그러나 그 이상으로 선도자의 인간적인 매력카리스마이 사람들을 끌어들이고, 따르게 하며 또한 열광시킨다.

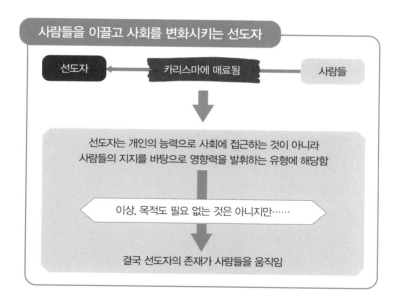

사람들을 이끌고 사회를 변화시키는 선도자

선도자 ← 카리스마에 매료됨 ← 사람들

선도자는 개인의 능력으로 사회에 접근하는 것이 아니라 사람들의 지지를 바탕으로 영향력을 발휘하는 유형에 해당함

이상, 목적도 필요 없는 것은 아니지만……

결국 선도자의 존재가 사람들을 움직임

선도자가 일으키는 사건을 생각할 때 이러한 시점을 빼놓아서는 안 된다. 보통 질서를 어지럽히는 유형의 무리가 일으킨 사건을 해결해야 할 때 이상과 목적에 따라 힘을 합친다면 '당신의 이상은 틀렸다', '이 행동으로는 목적을 달성할 수 없다'라고 설득하며 저지할 수 있다. 그러나 선도자에게 이끌려 행동하는 사람들은 이상이나 목적을 상실해도 멈추지 않는다. '그 사람을 위해' 움직이기 때문이다.

선도자와 위기

여기까지 보면 선도자는 상당히 유능한 성격 유형이다. 그러나 그들에게도 명백한 약점이 있다. 바로 공감 능력이 낮고 다른 사람을 이해하지 못한다는 점이다. 이는 종종 선도자를 위기로 내몬다.

단순히 다른 사람의 마음을 모르는 것뿐이라면 해결할 법은 많다. '잘 모르겠지만 불쾌하게 해서 미안하다'라고 말하며 사과하면 대부분 수습되기 때문이다. 하지만 이조차도 하지 못하는 때가 있다. 자신이 하는 일에 불만을 가진 사람이 있다는 생각조차 하지 못하는 때가 그렇다. 힘든 일만 강요당한 부하의 분노, 무시당한 가족의 불만이 보이지 않는 것이다.

결과적으로 자기편이라고 생각했던 상대방에게 갑자기 배신_{상대방은 갑자기가 아니지만} 당해 무척 당황하게 된다.

선도자와 음식

선도자는 자신을 우선시하기 쉬운 유형이며 음식을 먹을 때도 마찬가지다. 여럿이 모여 외식하는 상황에서도 일단은 자기가 먹고 싶은 음식부터 밝힌다. 이러한 행동 때문에 그 자리의 분위기가 가라앉기도 하지만, 한편으로는 선도자가 자신이 먹고 싶은 음식을 말한 탓에 다른 사람들은 고민 없이 메뉴를 정할 수 있어서 좋아할 때도 있다. 이처럼 선도자가 사람들을 어느 정도 강제로 이끌어 원만하게 일이 진행되는 건 비단 음식뿐만이 아니다. 다양한 상황에서 이러한 모습을 볼 수 있다.

그렇다면 뷔페에서는 어떨까. 각자가 먹고 싶은 음식을 고를 수 있으니, 선도자도 물론 자신이 좋아하는 음식을 고른다. 다른 사람의 선택에 참견하는 선도자도 있다. 하지만 굳이 따지자면 혼자 식사를 끝마친 뒤 빨리 가자며 일행을 재촉하는 편이 선도자다운 면모다.

선도자와 취미

선도자는 취미를 포함해 사생활에 대한 흥미가 비교적 적은 성격 유형이다. 일에 대한 의욕이 강해 쉬기를 거부한다. 취미도 일에 도움이 될 만한 것, 혹은 자기 계발과 체력을 높일 수 있는 것을 선호한다.

사람에 따라서는 휴식 자체에 죄책감이나 지루함까지 느끼기도 한다. 그래서 선도자는 주변 사람들이 '쉬지 않으면 업무 능률이 떨어진다'라고 설득해야 겨우 휴식을 취한다.

물론 취미를 즐기지 않는 건 아니다. 일단은 '일이 곧 취미_{취미가 곧 일}'
인 유형이 많다. 혹은 일 대신 즐길 수 있는 무언가를 발견하면 거기
에 푹 빠져 버리는 선도자가 있다고 해도 전혀 이상하지 않다. 본래
는 직장에서 발휘해야 할 리더의 능력을 취미 동호회 등에서 발휘하
기도 한다.

그러나 어느 쪽이든 선도자는 자신의 즐거움을 우선하기 쉬운 성
격 유형이라 가족과의 교류나 가족의 일을 방치하게 되는 일이 잦
다. 그러나 바꾸어 말하면 결국 일 대신 취미에 열중하고 있을 뿐이
라고 할 수 있다.

170

선도자의 대사

"나를 따르라!"

→ 그야말로 선도자를 상징하는 대사다. '묵묵히', '불만 없이'라는 말을 염두에 두는 선도자도 많다. 눈치가 빠른 선도자는 이런 말 때문에 다른 사람들이 반발한다는 사실을 알고 있으므로 입 밖으로 꺼내지 않는다. 하지만 말하고 싶어 입이 근질거린다. 그러니 결국 그냥 자신의 말을 따르는 게 최고라고 생각한다.

"좋은 생각이 떠올랐어. 여기는 내게 맡겨."

→ 이 대사는 두 가지 의미와 캐릭터성을 포함한다. 하나는 선도자가 좋은 계획을 세워 실행할 수 있는 능력이 있다는 점이다. 그리고 또 하나는 선도자가 _{다소 부정적인 의미의} 참견쟁이에 그 자리를 주도하려는 성질을 가지고 있다는 점이다.

"내 말을 따르지 않아도 좋아. 대신 목숨을 잃어도 난 몰라."

→ 드디어 이 성격 유형의 단점이 전면에 드러나는 대사다. 선도자는 팀이나 주변 사람들이 자기 말을 들어줄 때는 최상의 컨디션을 뽐낸다. 하지만 반대의 경우에는 갑자기 나몰라라 하거나 기분 나빠 한다.

선도자의 마음 사로잡기

다시 말하지만, 선도자는 리더에 적합한 성격 유형이다. 심지어 주변의 지지를 얻는 유형이 아니라 주변을 끌어당기는 리더다. 즉, 다른 사람에게 자신을 리더로 세워달라며 자세를 낮추는 건 성미에 맞지 않는다.

직접 리더가 되겠다고 외치고 다른 이들이 따르는 것도 좋지만, '리더는 너뿐이다', '부디 이곳을 맡아달라'와 같은 말을 듣는 모습이 가장 이상적이다. 선도자는 기쁘게 지휘권을 받아들일 것이다. 심지어 주변 사람들이 자신에게 반발하거나 의심하지 않고 지시에 따르며 수족처럼 움직여 준다면 금상첨화다. 이럴 때 선도자는 기분 좋게 자신의 퍼포먼스를 마음껏 발휘할 수 있다.

다만, 사실 선도자는 자신의 말에 무조건 순종하는 사람을 원하지 않는다. 그들은 실속 있는 토론을 원한다. 여기서 말하는 '실속 있는 토론'은 어디까지나 선도자의 가치관에 부합하는 것이다. 감정적인 논의, 상대방의 심정을 헤아려야만 하는 대화는 원하지 않는다. 오히려 요점이 정돈되어 있고, 이치에 맞는 의견이나 주장을 냉정하고, 솔직하고, 정직하게 주고받는 일을 환영한다. 그러한 움직임이 선도자의 마음을 사로잡고 움직인다.

선도자 유형의 주인공

규모가 큰 이야기에 선도자만큼 적합한 유형도 없다. 그들에게는

'큰일을 해내겠다', '높은 장벽을 뛰어넘어 보이겠다'와 같은 기백이 있고, 또한 이를 실현할 수 있는 능력이 있다.

선도자 주인공에게는 거대 제국의 침공에 맞서는 것처럼 개인이 달성할 수 없는 큰 과제를 부여하는 편이 바람직하다. 그래야 이야기가 드라마틱해지고, 선도자 또한 투지를 불태우며 목적 달성을 위해 매진한다.

그러나, 난제의 극복만으로는 이야기가 단조로워진다. 따라서 선도자 주인공은 자기가 안고 있는 문제와도 마주해야 한다. 처음에는 사업이나 계획이 제대로 진행되어간다. 하지만, 그동안 외면했던 문제들이 그의 오만함 때문에 모습을 드러내며 주인공을 궁지로 내몬다. 과거 전형적인 선도자 유형이었던 주인공이 주변의 배신으로 몰락한 뒤, 반성하고 다시 일어서는 모습도 재미있을 것이다.

선도자 유형의 히로인

이왕 선도자 유형을 히로인으로 설정하고자 한다면 독자적인 혁신성, 행동력, 나아가 오만함까지 발휘해 주인공을 충분히 휘둘러 주기를 바란다. 이때 주인공은 그의 부하나 협력자일 수 있고, 가족, 연인과 같은 사적인 관계일 수도 있다. 즉, 굳이 따지자면 선도자가 소홀히 하기 쉬운 인물이다.

하지만 주인공과 히로인의 깊어진 사이를 위기를 맞이하기는 해도 깨뜨리지 않으려면 특별한 이유가 필요하다. 주인공은 히로인의 어떤 모습에

반했을까? 히로인이 주인공에게만 보여주는 모습이 있는 걸까? 이러한 점부터 되짚어 올라가며 등장인물을 만들어 낸다면 이해하기 쉽다.

'처음에는 히로인의 행동력에 끌렸지만, 친해지자 의외로 귀여운 면이 눈에 들어왔다'와 같은 설정은 선도자 유형 히로인의 전형적인 모습이라고 할 수 있다.

선도자 유형의 라이벌

주인공에게 중요하거나 당연히 누리던 것을 빼앗고, 침략하고, 파괴하려는 라이벌을 만들고 싶다면 선도자 유형이 제격이다.

무엇보다 선도자 유형의 라이벌은 뛰어난 능력과 강대한 조직력을 갖추고 있으므로 이만큼 무서운 라이벌은 없다. 주인공이 라이벌이라는 장애물을 뛰어넘을 수만 있다면 비교할 수 없는 성취감을 느끼게 될 것이다. 오만함과 같은 약점을 파고들어도 좋지만, 일부러 정면 승부를 걸어 쓰러뜨리는 전개도 무척 드라마틱할 것이다.

이렇게 강한 선도자 유형의 라이벌은 단순하고 자기 주관도 없는 적으로 등장시키기에는 너무 아까운 유형이다. 그러니 동기와 목적, 배경 사정에도 충분히 주의를 기울여야 한다. 이들은 어떠한 이상을 품고 있을까? 출세를 위한 실적 쌓기나 명분을 원하는 걸까? 그도 아니면 피치 못할 사정이 있는 걸까? 이와 같은 제대로 된 이유를 만들어 두면 이야기에 깊이를 더할 수 있다.

선도자 유형의 서브 캐릭터

선도자가 서브 캐릭터라면 대부분은 조직력과 영향력을 살린 지원자나 혹은 방해자로 활약한다.

주인공과 그 팀을 지도하는 상사를 떠올리면 이해하기 쉽다. 주인공들은 선도자의 명령을 받아 활동하지만, 선도자가 정보를 주지 않거나 말도 안 되는 목표를 밀어붙여 곤란함을 겪을 수도 있다. 이러한 모습은 입장을 바꾸면 적 진영의 지휘관으로 설정하기에도 좋다.

이들은 주인공과 친하지 않거나, 굳이 따지자면 중립에 가까운 존재일 수도 있다. 의뢰인, 후원자, 정보 수집이나 협력을 요구하며 접촉하는 조직의 리더도 선도자에 어울린다. 주인공은 그들의 협력이 꼭 필요하니 상대방의 이익이나 규범을 염두에 두고 교섭해야 한다. 이러한 과정에서 드라마가 만들어질 수도 있다.

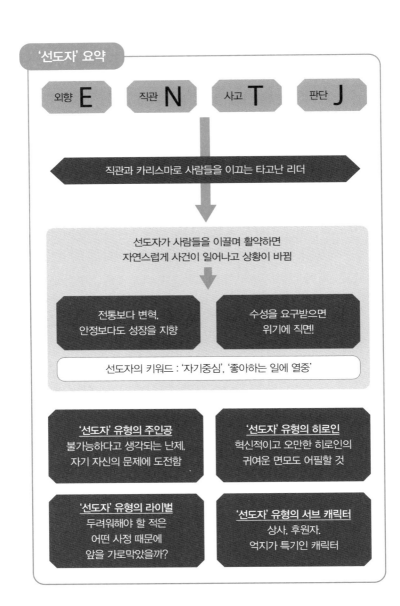

'선도자' 요약

| 외향 E | 직관 N | 사고 T | 판단 J |

직관과 카리스마로 사람들을 이끄는 타고난 리더

선도자가 사람들을 이끌며 활약하면
자연스럽게 사건이 일어나고 상황이 바뀜

전통보다 변혁,
안정보다도 성장을 지향

수성을 요구받으면
위기에 직면!

선도자의 키워드 : '자기중심', '좋아하는 일에 열중'

'선도자' 유형의 주인공
불가능하다고 생각되는 난제,
자기 자신의 문제에 도전함

'선도자' 유형의 히로인
혁신적이고 오만한 히로인의
귀여운 면모도 어필할 것

'선도자' 유형의 라이벌
두려워해야 할 적은
어떤 사정 때문에
앞을 가로막았을까?

'선도자' 유형의 서브 캐릭터
상사, 후원자.
억지가 특기인 캐릭터

type
10

개발자

INTJ

내향 　　　 직관 　　　 사고 　　　 판단

내면의 세계를 향해 파고들어 아이디어로 세상을 바꿔 나가는 사람

자기만의 세계에 깊이 심취해 생각하는 사람.
독립심은 강하지만, 다른 사람을 신랄하게 비난하기도 함

INTJ

'개발자'란?

개발자 유형은 내향$_I$, 직관$_N$, 사고$_T$, 판단$_J$의 특성을 가졌다. 이 유형의 사람은 기본적으로 혼자 행동하기를 좋아하며 직관을 행동의 중요한 지침으로 삼는다. 또한 아이디어를 무기 삼아 판단할 수 있다.

이러한 요소를 조합했을 때 떠오르는 개발자의 대표적인 키워드는 '내면에 집중', '독립심', '부족한 커뮤니케이션 능력'이다.

개발자의 최대 강점은 '생각하는 일'이다. 생각하는 일 자체를 즐긴다고도 할 수 있겠다. 어떤 목적이 있거나, 칭찬받고 싶거나, 또는 출세하고 싶어서 생각한다기보다는 '생각하기를 즐겼'더니 결과가 뒤에 따라오는 유형이다.

내향의 특성을 통해 알 수 있듯 개발자는 전형적인 '집돌이'다. 기본적으로 냉정하고 소극적이나 다른 사람을 대할 때는 지극히 평범하다. 이들은 자신만의 영역을 확실히 지킨 다음 침착하게 집중하는 것을 가장 좋아한다. 그리고 깊은 집중력을 통해 종종 엄청난 아이디어, 발명품, 뛰어난 작업 성과를 만들어 낸다. 이 성격 유형을 개발자라고 부르는 이유가 바로 이와 같다.

하지만 이들이 허구한 날 자신의 내면만 바라보고 있는 것은 아니다. 무언가를 생각하기 위해서는 외부의 재료나 계기를 가져와야 한다는 사실 역시 잘 안다. 그래서 이들은 정보를 확실하게 수집하고, 그것을 토대로 생각한다. 어떤 문제, 과제, 인물, 사건, 집단 등을 보며 앞날을 예측하거나, 상대가 가진 꿍꿍이를 생각해 보는 능력이 있다. 단지 그 관찰력으로 다른 이의 기분을 헤아리지 못해 문제를 일으킨다는 점은 옥에 티라고 할 수 있다.

오히려 자신은 참견받는 것을 싫어하면서 다른 사람에게는 신랄한 어조로 말하고 비판한다. 또 관심 있는 주제가 화제에 오르면 갑자기 열정적으로 빠르게 말을 늘어놓는 것 또한 개발자의 전형적인 모습 중 하나다.

이러한 내용을 토대로 개발자는 장점 및 단점 모두 이른바 '덕후' 같은 면모를 가진 사람이라고 이해하면 쉽다. 물론 덕후의 종류는 여러 가지이지만 말이다.

개발자와 사건

개발자의 존재가 커다란 사건을 일으킨다면 그것은 그들이 내놓은 아이디어나 발명품과 큰 관련이 있을 것이다.

개발자는 도전자ESTP나 선도자ENTJ와 비슷한 듯 다르다. 앞선 두 유형은 외향의 특성을 가졌다. 즉, 본질적으로는 밖을 향해 움직이는 유형이다. 그러나 개발자는 내향적인 유형이다. 사건을 적극적으로

일으키며 세상을 바꾸는 도전자ESTP 혹은 선도자ENTJ와 달리, 개발자는 어디까지나 내면을 향해 깊이 사색한다. 그리고 이는 엄청난 아이디어나 발명품이 탄생하는 토대가 되어 준다.

그래서 개발자의 행동 때문에 일어나는 사건은 대개 그 행동에 관한 결과에 지나지 않는다. 이들은 사건을 일으키고 세상에 호소하기 위해 발명을 하거나, 아이디어를 내놓는 게 아니다. 우연히 떠오른 생각이나 물건이 어쩌다 보니 사회를 바꾸어 놓았을 뿐이다. 외향 특성을 가진 사람의 눈에는 수단과 방법이 역전된 것처럼 보일 수도 있다. 그러나 내향 특성을 가진 사람에게는 당연한 일이다. 이러한

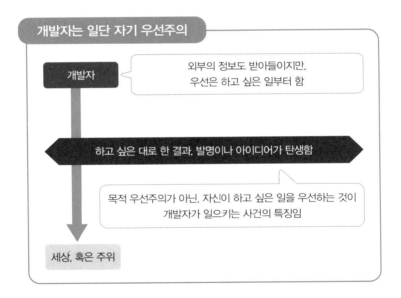

발상은 개발자가 일으키는 사건을 묘사하기 위한 핵심 요소이므로 반드시 기억해 두기를 바란다.

또한, 개발자는 자기 내면을 들여다보는 성격 유형이므로 이들이 일으키는 사건은 개인적인 규범, 사정, 과거와 연결되어 있을 가능성도 크다. 자기 잘못을 지우기 위해 타임머신을 만들거나, 집안일로 고생한 어머니를 위해 집안일 돕는 기술을 발명하는 것처럼 말이다.

개발자와 위기

개발자는 커뮤니케이션 능력에 문제가 있는 유형이다. 자기 의사를 겉으로 표출하는 것은 물론이고, 다른 사람의 의견을 받아들이거나 읽어내는 일 모두 능숙하지 못하다. 결론적으로 개발자는 인간관계에 문제가 있는 경우가 많다. 자기 혼자 살아가는 것도 좋겠지만, 굳이 따지자면 개발자는 생활력이 떨어지는 사람이라고도 말할 수 있겠다. 그래서 누군가 나서 도와주지 않는다면 큰 위기에 봉착한다.

개발자는 자기 생각, 기분, 상대에 대한 감사와 평가를 말로 제대로 표현할 줄 모른다. 똑똑하고 논리적인 사고 능력도 갖추고 있으니 불가능한 건 아니다. 하지만 '말하지 않아도 당연히 알겠지', '감정을 드러내는 것은 창피한 일이다'라고 생각하는 듯하다. 그러고는 자신의 의사와 기분을 이해하지 못하는 건 상대방 잘못이라며 불쾌해한다.

또한, 정보를 전달할 때 요점만 정리하고 취합해 간결하게 전달하

는 법이 없다. 당연히 알고 있을 것으로 생각하기 때문이다. 정확한 정보를 되도록 많이 취합하고, 이야기 도중 떠오른 생각도 모두 포함하다 보면 그 내용은 복잡하고 종잡을 수 없는 말이 되어버리고 만다.

그 결과, 본인에게 상대방을 배려하지 않았다고 해도 큰 악의는 없었으나 상대방은 무시당하거나 제대로 평가받지 못하고 있는 것처럼 느낀다. 이러한 디스커뮤니케이션이 인간관계에 긍정적으로 작용할 리 없다.

또한, 위기까지는 아니지만 개발자의 집중력은 일상적인 문제나 사고를 일으키기 쉽다. 하나의 현상에 무섭게 집중하면 좀처럼 돌아오지 못한다. 즉, 기분 전환이 이뤄지지 못하는 일이 종종 있다.

몸은 현실에 있지만 영혼은 공상 세계를 떠돌고 있으므로 누군가 말을 걸어도 대답하지 못하거나, 걷다가 벽이나 문에 부딪히기도 한다.

개발자와 음식

개발자는 사생활 자체에 흥미가 적은 성격 유형이다. 패션에도 무관심해 똑같은 옷만 입거나, 양말이 짝짝이거나, 구멍이 나도 크게 개의치 않는다.

방도 마찬가지다. 지저분해도 별로 신경 쓰지 않는다. 하지만 의외로 업무용 공간이나 책장은 깔끔하게 정리하는 면이 있다. 즉, 자신에게 중요한 일이나 내면에 집중하는 데 필요한 일은 완벽하게 해내려고 하나, 그 외의 일은 어찌 되든 상관하지 않는다.

그래서 개발자는 음식에도 흥미를 보이지 않는 경우가 많다. 영양이나 간편함을 우선으로 하는 에너지 바, 젤리식, 영양제 혹은 가성비를 중시해 인스턴트 라면만 먹어도 크게 문제라고 생각하지 않는다.

그러한 시점에서 본다면 뷔페와 같은 식사 스타일은 성가시고 귀찮을 뿐이다. 밥 먹을 때 선택지는 필요 없다고 생각하기 때문이다.

다만, 식사나 음식에 관심이 있는 개발자는 앞서 얘기한 모습과는 정반대다. 식재료나 레시피에 집착하고, 같이 밥을 먹는 사람들이나 요리하는 사람에게 자신의 해박한 지식을 뽐낸다. 물론, 이런 사람도 성가시기는 마찬가지다.

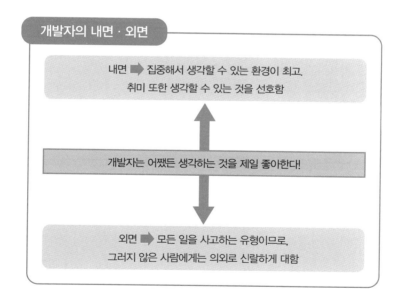

183

개발자와 취미

개발자는 생각하는 것을 아주 좋아한다. 일, 취미, 생활 그 무엇이든 다 똑같다. 그래서 체스나 장기 같은 두뇌 게임은 개발자의 전형적인 취미이기도 하다. 반면, 현대의 젊은 개발자라면 컴퓨터 게임을 가장 먼저 연상할 수 있다. 최적의 공략법을 집중해서 찾거나, 캐릭터의 레벨업에 열중하는 행위는 개발자의 성질과 크게 부합한다. 또한 인터넷으로 다양한 정보를 접하거나 멀리 떨어진 상대방과의 커뮤니케이션을 취하는 것도 개발자의 사색에 자극을 준다. 오늘날에는 인터넷은 물론 최신 게임 또한 온라인화가 두드러지면서 얼굴도 본 적 없고 실제로 어떠한 접점도 없는 상대와 커뮤니케이션을 할 수 있게 되었다. 그러자 개발자의 지나친 신랄함 때문에 크게 싸움이 일어나는 상황이 벌어지기도 한다.

개발자는 생각하는 것도 좋아하지만 지적인 의미에서 자신을 단련하고 계발하는 것도 무척 좋아한다. 그래서 독서를 통해 다양한 지식을 습득하거나 새로운 언어를 배우고자 한다. 또한, 실용서뿐 아니라 엔터테인먼트적인 책을 읽는 것도 좋아한다. 즉, 판타지물이나 로맨스물 속에서 세계관을 마음껏 누비며 그 내용에 심취하는 일을 너무나도 재미있어한다.

덧붙여 개발자에게만 나타나는 현상이라고는 할 수 없지만, 사고를 좋아하는 성격 유형에서 흔히 볼 수 있는 취미를 하나 소개하고자 한다. 바로 '생각을 잠깐 멈췄을 때 생각하는 사람이 있다'라는 것

이다. 예를 들어 여기 매일 만화를 그리는 전업 만화가가 있다. 그는 잠시 휴식을 취할 때 재빠르게 SNS에 업로드할 짧은 만화를 그린다. 문외한의 눈에는 원고 작업과 크게 다르지 않으니 진짜 쉬는 건지 알 수 없다. 하지만 본인은 의뢰받은 일과 그때그때 떠오른 생각을 그림으로 그리는 건 다르고, 더구나 별로 힘들지도 않다고 생각하므로 충분한 휴식으로 여기는 것과 같은 의미다.

개발자의 대사

"생각났어!"

→ 개발자가 가장 행복해하는 순간이다. 이 순간을 위해 생각에 생각을 거듭하고 자신의 내면을 깊이 파고든다. 그래서 아이디어가 떠오른 순간은 '잠수'와도 같다. 숨을 길게 참고 잠수했다가 수면 위로 얼굴을 내밀 때와 똑같은 쾌감을 느끼는 것이다. 고대 그리스 철학자 '아르키메데스'는 목욕 중에 어떤 문제에 대한 답이 떠오르자 '유레카알았다!'라고 외치며 알몸으로 길거리에 뛰쳐나갔다고 한다. 이와 견줄 수 있는 기쁨이라고 할 수 있다.

"잠깐, 좀 이상한데? 왜 그렇게 생각한 거야? 제대로 계산한 거 맞아?"

→ 개발자는 종종 신랄하게 비판한다. 사람에 따라 다를 수 있으나 대체적으로 악의는 없다. 다만, 토론은 자기 생각을 전부 말하

는 것이라 믿고 있거나 혹은 커뮤니케이션에 익숙하지 않아 상대방이 화를 내는 마지노선을 가늠하지 못할 뿐이다. 이들에게 상대방의 입장은 전혀 상관이 없다.

개발자의 마음 사로잡기

개발자는 집중하고 싶고, 또 독립하고 싶어 한다. 그리고 다른 사람의 사정에 휘둘리고 싶지 않다는 마음이 아주 강한 성격 유형이다. 이러한 사람에게는 칭찬이나 인사치레도 별로 효과가 없다개발자 자신도 의미 없는 일이라고 생각해 말하지 않는다. 그러므로 조언은 완전히 역효과를 일으킨다.

그러면 어떻게 해야 할까? 우선, 그들이 기분 좋게 집중할 수 있는 환경을 만들어 주는 것이 가장 효과적인 방법이다. 직업의 유형에 따라 그 구체적인 유형은 달라지겠지만 말이다. 자기만의 공방, 연구실, 서재가 필요한 사람이 있는 한편 이러쿵저러쿵 불평을 늘어놓는 상사, 동료, 외부자의 참견으로부터 벗어나고 싶은 사람도 있을 것이다. 연구비나 생활비가 필요한 일도 흔하다.

이러한 시점에서 말하자면 소설가나 뮤지션 같은 크리에이터가 '성공할 때까지' 연인, 배우자, 가족 등의 도움을 받으며 살아가는 모습은 개발자를 돕는 전형적인 지원의 형태라 할 수 있다.

개발자 유형의 주인공

개발자는 상황을 마음대로 휘두르는 데 특화한 성격 유형이다. 그러므로 주인공으로 활약하려면 약간의 노력이 필요하다. 상황을 혼란에 빠뜨리기만 하는 인물이 주인공이라면 독자들은 몰입할 수 없을 것이기 때문이다.

우선, 몰입하기 쉬운 서브 주인공을 배치하는 방법이 있다. 개발자는 마음대로 행동하고, 서브 주인공이 여기에 휘둘리는 등의 관계성을 구축하는 것이다. 탐정과 조수처럼 말이다.

다음으로 개발자를 마음대로 휘젓고 다닐 수 없게 막다른 곳으로 내모는 방법이 있다. 문제가 있는 발명품이 범죄에 악용되거나, 혹은 자기만의 아지트를 잃어버려 내면의 사고를 하지 못하는 등의 위기 상황을 처음부터 설정하는 것이다. 이렇게 되면 개발자 역시 주변을 마구 휘젓고 다닐 때가 아니라 자기를 위해 고군분투할 수밖에 없다.

개발자 유형의 히로인

개발자를 히로인 포지션에 놓는다면 어떨까. 아이디어와 발명품으로 주인공을 휘두르는 것은 물론, 그 기행이나 특이한 행동 원리에도 초점을 맞춰야 한다. 이들이 하고 싶어 하는 일, 편안함을 느끼는 장소, 마음대로 행동하는 모습을 매력적으로 묘사하지 못하면 개발자를 히로인으로 설정하는 의미가 없다.

그렇다면 구체적으로는 어떤 식으로 묘사하면 좋을까? 일단 이치

에 맞게 행동해야 한다. 매번 주변에 피해를 주기만 한다면 독자들로부터 사랑받기는 힘들다. 그리고 히로인이 제멋대로 행동하는 '이유'가 무엇인지 그 행동 원리가 명확하고, 그 역시도 고생하는 모습을 보여야 독자들도 받아들이기 수월하다.

이러한 것은 적극적으로 사건을 일으키는 유형의 히로인이라면 누구나 갖고 있는 요소이기도 하다. 특히 '개발자'는 괴짜라는 캐릭터성이 부각되기 쉬우므로 이를 의식해야 한다.

개발자 유형의 라이벌

이야기 안에서 개발자가 라이벌이나 적으로 등장하는 경우는 대개 자신의 발명품과 아이디어로 사회와 조직을 혼란에 빠뜨리려고 할 때다.

개발자는 자기 생각이 완벽하다고 자신하므로 부정당할 거라는 생각은 하지도 않는다. 이는 곧 주인공과 히로인에게 자기 생각을 부정당하거나, 어떠한 계획을 방해받는다면 크게 화를 낸다는 의미이기도 하다. 라이벌이 주인공 일행에게 강하게 집착하면 대립의 폭이 커지고, 이야기의 진행 속도 또한 빨라진다. 이러한 관계는 이야기를 진행할 때 매우 유리하다.

또한, 이야기를 코믹하게 이끌어가고 싶을 때도 개발자 유형의 라이벌은 도움을 준다. 주변 사람들과 의사소통이 되지 않는 개발자의 캐릭터성은 진지하게 묘사하기에도 좋고, 거기서 발생하는 오해와

차이를 드러내 코믹하게 전개할 수도 있다. 일단 '후크 문장'이 많아 스토리를 진행하기에 편하다.

개발자 유형의 서브 캐릭터

개발자는 서브 캐릭터로 활용하기에도 유용한 인물 유형이다. 협력자, 지원자로서의 개발자를 떠올리면 이해하기 쉽다.

개발자가 제공하는 지식, 정보, 아이디어, 발명품은 주인공과 라이벌 모두에게 큰 도움이 된다. 주인공과 라이벌 옆에 각기 다른 성질과 사상을 가진 개발자 서브 캐릭터가 한 사람씩 있다고 치자. 아마도 이들은 주인공과 라이벌을 돕는 역할일 것이다. 그러면 '대리전쟁'의 양상을 띠는 스토리를 쓸 수 있게 된다. 주인공과 라이벌의 싸움이 두 개발자의 싸움으로 발전한다는 설정으로 말이다. 혹은, 서로의 협력자가 알고 보니 같은 사람이었다는 사실이 밝혀지는 것도 흥미진진하다.

적인지 아군인지 확실하지 않은 중립적인 서브 캐릭터로서도 개발자는 재미있는 활약을 보여준다. 이들은 흥미와 욕구 중심으로 움직이고 그 행동의 근거가 외부가 아닌 내부에 있다. 그래서 어제의 적이 오늘의 아군이 되기도 하는데, 이렇게 마음대로 행동해도 위화감이 느껴지지 않는다. 개발자는 그만큼 활용도가 높은 인물 유형이라고 할 수 있다.

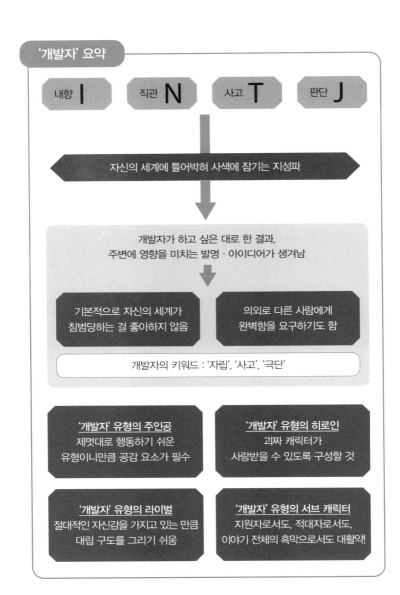

'개발자' 요약

내향 **I** 직관 **N** 사고 **T** 판단 **J**

자신의 세계에 틀어박혀 사색에 잠기는 지성파

개발자가 하고 싶은 대로 한 결과,
주변에 영향을 미치는 발명 · 아이디어가 생겨남

기본적으로 자신의 세계가
침범당하는 걸 좋아하지 않음

의외로 다른 사람에게
완벽함을 요구하기도 함

개발자의 키워드 : '자립', '사고', '극단'

'개발자' 유형의 주인공
제멋대로 행동하기 쉬운
유형이니만큼 공감 요소가 필수

'개발자' 유형의 히로인
괴짜 캐릭터가
사랑받을 수 있도록 구성할 것

'개발자' 유형의 라이벌
절대적인 자신감을 가지고 있는 만큼
대립 구도를 그리기 쉬움

'개발자' 유형의 서브 캐릭터
지원자로서도, 적대자로서도,
이야기 전체의 흑막으로서도 대활약!

type
11

모험가

ENTP

외향 직관 사고 인식

커뮤니케이션 능력으로 자신의 열정을 전파하는 인기인

새로운 것과 유행에 열정을 불태우고
뛰어난 커뮤니케이션 능력으로 이를 주변에 퍼뜨림

ENTP

'모험가'란?

모험가 유형은 외향$_E$, 직관$_N$, 사고$_T$, 인식$_P$의 특성을 가졌다. 이 유형의 사람은 기본적으로 집단행동을 좋아하며 직관에 의존하는 부분이 많다. 또한 아이디어를 무기 삼아 상황을 유연하게 인식할 수 있다.

이러한 요소를 조합했을 때 떠오르는 모험가의 대표적인 키워드는 '주변에 퍼지는 열정', '친화력' 등으로 일관성은 부족하나 끈기가 있는 편이다.

상황을 바꾸는 능력이 있다는 점에서 선도자$_{ENTJ}$나 도전자$_{ESTP}$와 비슷하다. 하지만 지도력이나 독창적인 아이디어로 상황을 변화시키기보다 커뮤니케이션으로 영향력을 행사하고 퍼뜨린다. 바로 이 점이 모험가가 가진 중요한 개성이다. 그 나름의 지도력이나 발상력 또한 어느 정도 가지고는 있지만 그것이 모험가의 주요 무기는 아니다.

조금 더 구체적으로 모험가에 대해 살펴보자. 이 성격 유형의 사람은 호기심이 왕성하고 미래의 상황이나 유행을 예측하는 능력이 뛰어나다. 심지어 사람과 이야기하거나, 누군가를 설득하는 것도 잘한

다. 에너지가 넘쳐 행동에 거침이 없다. 이 유형은 유행에 민감하다. 새로운 걸 좋아하기도 하지만 다른 사람에게 칭찬이나 감탄사를 듣는 걸 무척 좋아하기 때문이다.

이러한 요소가 합쳐진 모험가는 밝고 열정적인 성격이다. 그래서 인기가 많아 주변에 사람이 끊이질 않는다. 다만, 이들의 열정은 한 곳으로 향하지만은 않는다. 또 주변 사람들과 깊은 관계를 맺지도 않는다. 이것이 이 성격 유형의 중요한 개성이다.

모험가와 사건

개요에서 소개한 바와 같이 모험가는 주변에 영향력을 행사해 상황을 바꾸어 가는 유형이다. 그들은 기본적으로 자신들이 가진 개성을 통해 커다란 변화를 일으키며 사건의 중심에 선다.

이때 모험가가 가진 타고난 열정과 뛰어난 언변력은 그들의 무기가 된다. 커다란 이상을 내세우고, 나아가 성공에 도달할 때까지 난관에 부딪힐수록 열정을 불태우는 유형이다. 본인이 에너지를 끌어올릴수록 주변 사람들 또한 이에 감화되어 간다.

구체적으로 설명하기보다는 '꿈을 가져!', '너희는 이래서 안 되는 거야!'와 같이 추상적이고 개념적으로 논의하는 일이 많다. 심지어 논의의 내용을 잘 조율하고 심지어 이러한 일을 즐기기까지 한다. 다만, 본심이나 규범과 같은 것을 이야기할 때는 약간 수줍어하며 어색해하기도 한다. 그러나, 이런 점이 오히려 그의 인간성을 어필하

고 사람들을 끌어들인다.

지금까지 설명한 모험가의 특성은 일단 주변 사람들을 자극하는 요소다. 이러한 자극은 넓게 퍼져 이윽고 커다란 움직임으로 이어진 다. 이 시점에서 모험가 자신은 이미 발을 뺐거나 사건의 중심에서 벗어나 있는 일이 흔하다. 그래서 선도자ENTJ와는 다르게 모험가의 경우 사건이 커진 뒤 배제해도 스토리에 영향을 주지 않을 때가 많 다. 개발자INTJ라면 발명품을 정지시키는 시스템을 만들었겠지만, 모 험가가 만들어 낸 움직임은 일단 커지고 나면 대부분 통제하기 힘들 다. 모험가의 특징으로서 잊지 말아야 하는 요소다.

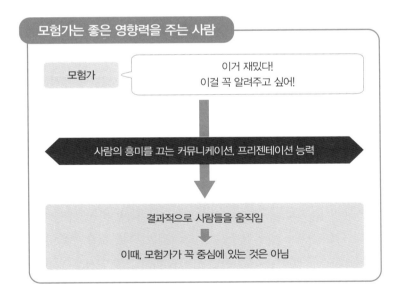

모험가는 좋은 영향력을 주는 사람

모험가

이거 재밌다!
이걸 꼭 알려주고 싶어!

사람의 흥미를 끄는 커뮤니케이션, 프리젠테이션 능력

결과적으로 사람들을 움직임

이때, 모험가가 꼭 중심에 있는 것은 아님

모험가와 위기

모험가의 최대 무기는 열정이다. 이 열정은 보통 오래 가지 않는다. 개발자처럼 열정을 마음속에 품고 있다면 에너지 소모도 적으니 계속 이어질 수 있다. 그러나 모험가의 열정은 외부를 향해 표출되다 보니 빨리 소모되고 만다.

그래서 모험가의 큰 특징 중 하나가 싫증을 잘 낸다는 점이다. 이들은 자신이 세운 기획이나 퍼뜨리려던 유행, 인간관계에 누구보다 빨리 질리고 만다.

조직이나 프로젝트의 안정적인 운영에는 흥미가 없기도 하지만, 애초에 그다지 잘 맞지도 않는다. 이는 '인식'의 특성 때문이다. 마지막에 마지막까지 다양한 선택지를 남겨두고 싶어 한 나머지, 유사시에 어떻게 해야 할지 계속 고민하는 것이다. 모험가가 선도자나 지도자와 달리 리더에 맞지 않는 이유가 여기에 있다.

처음에는 누구보다도 열심히 하지만, 시간이 지나면서 재빨리 발을 빼거나 초반의 활기찬 모습을 잃어버리기도 한다. 사람에 따라서는 '배신자', '줏대가 없다', '무책임하다', '우유부단하다'라고 화를 내며 모험가를 추궁할지도 모른다.

만일 눈치가 빠른 스타일의 모험가라면 위기 상황을 어떻게 대처할까. 혹은 그를 이해해 주는 상사나 지원자가 곁에 있다면 또 상황이 어떻게 달라질까? 아마도 회사 주식을 대기업에 팔아버리거나 운영 업무에 적합한 후임자에게 자리를 양보할지도 모르겠다. 이렇게

하면 모든 위기를 시의적절하게 대처했으니 좋은 결과를 맞이할 수도 있다. 그러나 후임자가 없거나, 상사나 출자자가 담당자 교체를 허락하지 않는다면 어떻게 될까? 의욕을 잃어버린 모험가, 그들을 중심으로 계속 일해야 하는 조직, 프로젝트. 모두 불행한 결과를 맞이할 것이다.

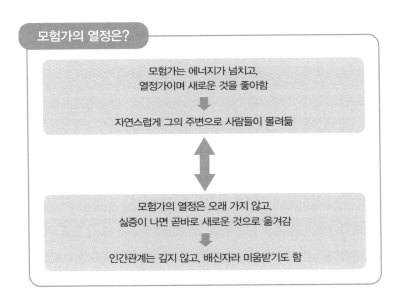

모험가의 열정은?

모험가는 에너지가 넘치고,
열정가이며 새로운 것을 좋아함

자연스럽게 그의 주변으로 사람들이 몰려듦

모험가의 열정은 오래 가지 않고,
싫증이 나면 곧바로 새로운 것으로 옮겨감

인간관계는 깊지 않고, 배신자라 미움받기도 함

사실 인간관계도 마찬가지다. 모험가는 커뮤니케이션 능력이 뛰어나고 대인관계도 원만하다. 그러나 이러한 능력은 그다지 친하지 않은 관계일 때 발휘된다. 이들은 좀처럼 다른 이들과 깊은 관계를

맺으려 하지 않는다. 또한 성과를 내지 못하는 동료, 자신에게 유익한 결과를 안겨주지 못하는 친구와의 거리도 벌리려고 한다. 즉, 싫증을 잘 내고 인간관계에서도 실리를 따지려고 하는 면이 있다.

그러한 태도를 긍정적으로 바라볼 수 있다면 모험가와도 원만한 관계를 맺을 수 있다. 하지만 사람과의 깊은 인연을 중시하는 이들이라면 '도망치는 모험가'와 '이를 쫓는 상대방' 때문에 아수라장이 될지도 모른다.

모험가와 음식

모험가는 호기심이 왕성하고 유행에 민감한 성격 유형이다. 그래서 음식을 먹을 때도 식재료나 메뉴 선정에 있어 최신 유행을 선호한다.

그러나 이들이 가장 좋아하는 것은 '대화'라는 점, 그리고 떠들썩하고 활기찬 분위기가 이들에게 무엇보다 중요하다는 것을 잊어서는 안 된다. 직장 동료와의 회식, 연회, 파티를 무척 좋아하고 술집이나 바에서 우연히 만난 상대와 함께 술을 마시는 즐거움도 안다. 실제로 모험가는 그러한 기회를 통해 좀처럼 얻기 힘든 정보를 손에 넣거나, 다른 업계 혹은 지역의 사람과 만남을 갖는다. 이 점은 업무상 중요한 무기가 되어 준다.

이와 같은 맥락에서 모험가는 뷔페 시스템과도 잘 맞는다. 모두 자기 자리에 앉아 밥을 먹는 일반적인 식사법과는 달리, 다 같이 식당

안을 돌아다니며 원하는 자리에 앉을 수 있기 때문이다. 모험가에게 있어 '뷔페'는 다양한 사람들과 교류할 찬스다. 더 나아가 자신들이 가져온 요리의 종류나 조합 또한 대화의 소재로 삼아 이야기를 더욱 풍성하게 만든다.

모험가와 취미

모험가는 호기심이 강한 성격 유형이다. 그래서 일과 마찬가지로 그것이 재미있어 보인다면 일 이상으로 취미 활동도 열심히 한다. 그리고 커뮤니케이션 능력이 높고 적극적이므로 다른 사람과 폭넓은 관계를 맺을 수 있는 취미를 선호한다.

운동을 예로 들어 보자. 이들은 직접 경기를 뛰는 것은 물론, 친구와 함께 시합을 보러 가는 것도 무척 좋아한다. 이미 아마추어 야구팀이나 풋살팀에 가입했을지도 모르고, 동네 스포츠팀의 서포터로 활동하고 있을 거라는 설정도 가능하다. 게다가 활동 그 자체보다도 회식에 열심히 참여한다. 다만, 유행에 민감하고 싫증을 잘 내는 모험가는 그 스포츠나 팀의 인기가 사그라들면 곧바로 탈퇴하기도 한다.

다른 사람의 눈에 멋져 보이게 자신을 꾸미는 일도 모험가의 취미적 경향일 수 있다. 이는 패션을 뜻할 때도 있고, 피부 관리나 화장처럼 자신을 꾸미는 것, 또 멋진 집이나 호화 인테리어와 같은 형태로 표출되기도 한다. 주변 사람들이 부러워하기를 바라기 때문이다.

모험가의 대사

"파이팅하자고!"

→ 자신의 열정을 전파해 분위기를 띄우고, 열기로 활활 불타오르게 하는 일은 모험가의 주특기다. 재미만 있다면 강한 열정을 불사르지만, 그것만으로는 부족하다. 주변 사람들이 즐기지 않는다면 지루하다고 생각한다.

"더 재미있는 게 있는데 말이야."

→ 이를 직접적으로 말하는 모험가는 비교적 문제를 일으키기 쉬운 유형이다. 다른 사람의 의욕이나, 그 자리의 분위기는 무시한 채 자신의 기분만을 말한다. 가령 그 자리에 있던 약 70%의 사람이 똑같이 지루함을 느껴도, 남은 30%가 아직 의욕을 보이거나 혹은 의무감 때문에 어떻게든 계속 해야 한다고 생각하면 어떨까? 그들은 아마도 모험가를 미워하게 될 것이다.

모험가의 마음 사로잡기

다른 성격 유형과 비교했을 때 모험가의 흥미를 유발하고 마음을 사로잡는 방법은 간단하다. 무언가 새롭고 재미있는 것을 제시하면 된다.

예를 들어 돈을 잔뜩 벌 수 있다거나, 도움이 될 거라는 식의 이득을 언급하며 접근하거나, 전 세계 혹은 다른 사람을 위하는 사회 정

의를 내세우는 방법으로는 모험가의 마음을 사로잡기가 어렵다. 노골적으로 이런 이야기를 꺼낼수록 모험가의 마음은 점점 식어갈 것이다.

각종 이득이나 사회적인 의의는 부수적인 것으로 두고, 오직 새로움과 재미에만 중점을 둬야 한다. 그렇게 해서 모험가의 열정이 끓어오르기를 기다리면 된다.

또한, 칭찬을 받고 싶어 다른 사람과 적극적으로 커뮤니케이션을 취한다는 사실 역시 간과해서는 안 된다. 모험가는 치켜세워 주기만 하면 열심히 하니, 파악하기 쉬운 유형이다.

모험가 유형의 주인공

모험가를 주인공으로 내세우는 데는 크게 두 가지 접근법이 있다. 하나는 기본적으로 주인공의 열정을 긍정하고, 상황을 계속 바꾸어 나가는 방향으로 이야기를 전개하는 것이다. 모험가는 기본적으로 의욕을 잃어버린 사람, 현재 상황에 절망한 사람에게서 변화를 불러오는 능력을 지녔다. 이에 따라 주변에 의욕을 가진 사람이 늘어난다면 전체적인 분위기도 개선되고 성과를 내게 되면서 더 큰 선순환을 이루게 될 것이다.

여기서 문제가 해결되지도 않았는데 모험가가 싫증을 내거나 허무맹랑한 소리만 늘어놓는다면 독자들로부터 급격하게 미움을 사게 된다. 이러한 약점을 드러내지 않을지, 혹은 제대로 반성하고 극복하

게 할지 등의 연구가 필요하다.

또 하나는 이미 좌절을 맛본 모험가를 주인공으로 설정하는 방법이다. 과거, 열정에 이끌려 엄청난 일을 벌인 주인공은 좌절하거나 상처 입은 후 어떻게 행동할까? 이러한 전개 과정을 고민해 보면 깊이 있는 드라마를 연출할 수 있을 것이다.

모험가 유형의 히로인

한편, 모험가를 히로인으로 설정하려면 카리스마에 주목해야 한다. 이때는 히로인의 캐릭터성도 중요하지만, 주인공과의 관계성 역시 놓쳐서는 안 될 포인트다.

좋든 싫든, 히로인의 카리스마에 매료된 주인공이 히로인만 바라본다는 설정도 좋다. 히로인이 일으키는 사건, 혹은 그 사건의 영향으로 변화하는 세계에 농락당하는 인물로 묘사해도 괜찮다. 조금 더 적극적으로 히로인을 쫓아가 붙잡거나, 처치해야만 하는 사건이 해결된다는 전개도 재미있다. 반대로 히로인을 도와 세상을 휘젓고 다니는 것도 나쁘지 않다.

이렇게 설정한 다음, 주인공이 히로인에게 끌린 이유나 히로인이 주인공에게 품고 있는 감정과 같은 관계성을 구축한다면 두 인물의 캐릭터성을 확장할 수 있다.

모험가 유형의 라이벌

모험가를 라이벌로 설정하려면_{다른 성격 유형도 마찬가지만 특히} 이 캐릭터의 나쁜 부분, 미움받는 부분을 확실하게 파고들고 강조해야 한다.

예컨대, 모험가가 계속해서 내놓는 좋은 아이디어는 조직이나 지역을 활성화한다. 또한, 얼굴을 맞대고 이야기를 나누어 보면 '굉장히 좋은 사람'이라는 인상도 준다. 그러나 실제로는 주로 이념이나 이상만 이야기하고, 구체적인 행동에 대한 설명은 애매모호하다. 그러다가 사태가 교착 상태에 빠지면 자기 몫을 두둑이 챙긴 뒤 모습을 감춘다. 결국, 시간이 흘러 또 다른 곳에서 똑같이 큰소리를 치며 사람들을 매료시키는 모습을 그려주는 것이다.

주인공은 소중한 사람이나 물건을 지키기 위해, 혹은 자신의 꿈을 이루기 위해 모험가 라이벌과 맞서야만 한다. 라이벌 자체가 강적이고, 한 번 생겨난 움직임은 깨뜨리기도 어렵다. 그렇다면 앞으로 어떻게 해야 할까? 이러한 요소가 이야기에 긴박감을 더한다.

모험가 유형의 서브 캐릭터

힘이 세고 똑똑하지만 '사회적인 능력'이 부족한 주인공에게는 이를 뒷받침할 서브 캐릭터가 반드시 필요하다. 이때, 서브 캐릭터로 가장 잘 어울리는 유형이 바로 '사회적 혹은 집단적인 능력치'가 높은 모험가다. 그 자리의 분위기를 띄우거나, 대외적인 교섭을 담당하며, 최근 유행이나 돈벌이에 관한 이야기 등을 가지고 오는 등장

인물로 모험가를 투입하는 것이다. 아니면 타고난 열정과 긍정적인 사고로 낙담한 주인공을 다시 일으켜 세우는 '친구'로 등장해도 좋다.

한편, 적에 가까운 포지션이나 민폐 포지션으로 묘사하려면 사기꾼과 비슷하게 묘사하면 된다. 어디까지나 열정과 호기심을 바탕으로 자신이 원하는 대로 움직이지만, 결과적으로는 주인공의 행동을 방해하게 되는 것이다. 이때 모험가의 행동에 결코 악의가 있었던 건 아니지만, 그로 인해 어려움과 곤란함을 겪게 된다는 흐름으로 설정해도 좋다.

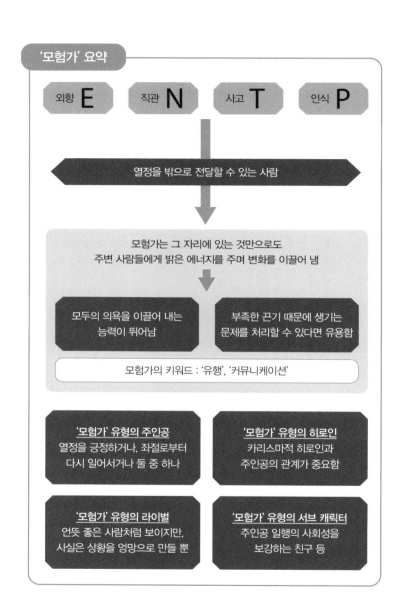

외향 **E** 직관 **N** 사고 **T** 인식 **P**

열정을 밖으로 전달할 수 있는 사람

모험가는 그 자리에 있는 것만으로도
주변 사람들에게 밝은 에너지를 주며 변화를 이끌어 냄

모두의 의욕을 이끌어 내는
능력이 뛰어남

부족한 끈기 때문에 생기는
문제를 처리할 수 있다면 유용함

모험가의 키워드 : '유행', '커뮤니케이션'

'모험가' 유형의 주인공
열정을 긍정하거나, 좌절로부터
다시 일어서거나 둘 중 하나

'모험가' 유형의 히로인
카리스마적 히로인과
주인공의 관계가 중요함

'모험가' 유형의 라이벌
언뜻 좋은 사람처럼 보이지만,
사실은 상황을 엉망으로 만들 뿐

'모험가' 유형의 서브 캐릭터
주인공 일행의 사회성을
보강하는 친구 등

완벽주의자

INTP

내향 직관 사고 판단

수수께끼의 답을 끝까지 파고들고 고찰하며 보람을 느끼는 사람

항상 쿨하고, 수수께끼나 문제에 대해
철저하게 생각하며 계속 답을 찾는 사람

INTP

'완벽주의자'란?

완벽주의자 유형은 내향$_I$, 직관$_N$, 사고$_T$, 인식$_P$의 특성을 가졌다. 이 유형의 사람은 기본적으로 혼자서 행동하기를 좋아하며 현실적이다. 또한 데이터를 처리하는 능력도 뛰어나고 아이디어를 무기 삼아 상황을 유연하게 인식할 수 있다.

이러한 요소를 조합했을 때 떠오르는 완벽주의자의 대표적인 키워드는 '논리적인 사고를 선호함', '언제나 쿨함', '무슨 일이든 끝장을 봄'이다.

완벽주의자는 개발자$_{INTJ}$와 비슷하다. 철저하게 '사고하는 일'에만 몰두하며 그 이외의 대상에는 관심조차 주지 않는다. 그래서 다른 사람의 마음을 이해하지 못하거나 혹은 가치를 인정하지 않는 탓에 종종 문제를 일으킨다.

이러한 두 유형의 차이는 바로 '인식'과 '판단'에 있다. 굳이 따지자면 완벽주의자는 문과 계열의 학자, 수학자, 탐정처럼 세상에 이미 존재하는 수수께끼를 풀려고 하는 유형이고, 개발자$_{INTJ}$는 과학자처럼 새로운 시스템이나 사물을 만들려는 유형이라고 할 수 있다. 물

론 완벽주의자 중에서도 새로운 것을 만드는 사람이 있으니 이는 어디까지나 일종의 경향에 지나지 않는다.

완벽주의자의 중요한 특징은 모든 것을 끝까지 탐구한다는 점이다. 그래서인지 완벽주의자는 상대방이나 상황의 관찰에 능숙하다. 단순히 표면적인 정보를 재빨리 찾아낼 뿐 아니라 '이 사람은 왜 이렇게 되었을까?', '이 상황의 원인은 어디에 있을까?'처럼 그 이면에 감춰진 진상을 밝혀내는 힘이 있다. 완벽주의자는 어떠한 위기 상황에서든 '왜?'라는 의문을 가지고 냉정하게 혹은 위기일수록 오히려 흥분해서 대처할 수 있으므로 유사시에 의지할 수 있는 사람이라 할 수 있다.

다만, 완벽주의자는 이러한 성향 때문에 평소에 대하기 어려운 사람이라는 이미지가 있다. 이들만의 간과할 수 없는 특징이기도 하다. 눈썰미는 있지만 재미없으면 무시해 버리므로 다른 사람의 화를 사기 쉽다. 자기 능력을 깊이 신뢰하는 만큼 다른 사람에게는 오만하게 행동하기도 한다. 또한, 하나의 주제를 끝까지 파고들고자 하면서도 쉽게 싫증을 내는 것이 바로 완벽주의자다.

그래서 능력만 출중하다면, 혹은 팀이나 지역에 필요하다고 판단되면 그러한 능력을 활용할 수 있도록 주변 사람들이 충분히 도와줄 것이다. 하지만 이들이 가진 장점을 잃어버린다면 바로 방치될 수도 있다. 그러니 반성할 점은 반성하고, 조금은 사교적으로 행동해야 한다. 물론, 파트너가 있다면 사정은 달라질 수도 있겠다.

완벽주의자와 사건

완벽주의자는 기본적으로 사건을 일으키는 쪽이 아니라 진정시키는 성격 유형이다. 다른 성격 유형의 인물이 엄청난 사건을 일으키거나, 조직에서 집단 분쟁을 일으켰을 경우를 생각해보자. 이들은 어디까지나 냉정하게 기다리라거나 진정하라며 다른 이들을 정신 차리게 한다. 이것은 사건이 일어났을 경우, 완벽주의자의 전형적인 스타일이다.

그러나 완벽주의자는 결코 어른스러운 성격 유형이 아니다. 그래서 완벽주의자의 행동 때문에 사건이 일어나기도 한다. 예컨대, 그들이 수수께끼를 풀었을 때 시작되는 사건이 대표적이다.

수학의 세계에는 거액의 현상금가장 큰 금액은 약 10억 원이 걸린 증명, 즉 수학상 난제가 몇 가지 있다. 문제를 푼 개인에게 큰돈과 명예가 따르는 것은 물론이고, 풀기만 하면 기술의 급속한 발전이나 사회의 변화도 일으킬 수 있다. 상상해 보건대, 이에 대한 해답을 완벽주의자가 발견해 미래 사회가 급변한다는 설정은 매우 드라마틱한 이야기의 배경이 되어 줄 것이다.

개인적, 지역, 조직, 가족에 대한 수수께끼나 비밀을 풀어버린 탓에풀릴 것 같으므로 발생하는 사건도 있다. 10년 전에 발생한 어떤 미제 사건의 수수께끼를 완벽주의자가 풀어버려서 진범이 새로운 살인을 저지른다거나, 정치인이 부정부패의 비밀을 감추기 위한 뒷공작을 벌이는 등의 일이다. 덧붙여, 평범한 사람이 개인적인 비밀을 지키고

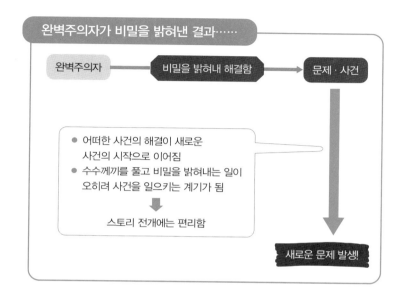

자 어울리지 않는 과격한 일을 하기도 한다.

이때 대부분의 완벽주의자는 좋아서 사건을 일으키거나 분란을 조장하는 게 아니다. 그저 알고 싶고, 밝히고 싶은 마음이 전부일 뿐이다. 단지 그러한 행동이 폭풍우를 불러일으키는 것이다.

완벽주의자와 위기

완벽주의자는 홀로 자신의 '생각'을 파고드는 사람이다. 그렇게 만들어지는 집중력으로 위대한 발견을 하거나 중대한 수수께끼를 풀기도 한다. 그러나 한편으로는 좁은 시야 때문에 위기에 내몰리는

경우도 많다. 자기가 좋아하는 일만 열심히 하고 다른 것은 나 몰라라 하는 식이라 원한을 살 일도 잦다.

커뮤니케이션의 실패는 완벽주의자가 맞이할 수 있는 가장 대표적인 위기다. 그들은 하고 싶은 말이나 지금 재미있어하는 것을 자주 이야기한다. 하지만 요점을 확실히 정리하거나 상대방이 흥미를 느낄법한 부분을 부풀려 이야기하는 재주는 없다. 머릿속에 있는 생각을 있는 그대로 이야기하므로 말에 두서가 없다. 그래서 완벽주의자의 연설은 재미없다고 느껴진다. 또한, 자기가 하고 싶은 말은 다 하지만 다른 사람의 이야기에는 귀를 기울이지 않는다. 질문을 받아도 끝까지 비밀을 숨기려고 한다. 상대방이 어떻게 생각할지, 무엇을 원하는지 제대로 알려고 하지 않는다. 이런 행동 때문에 완벽주의자는 종종 '오만한 사람'으로 오해받는다. 덕분에 사람들의 미움을 사거나 따돌림을 당해 궁지에 내몰리기도 한다.

또, 끝까지 파고드는 것치고는 싫증을 잘 내는 점과 일을 완성하는 시점을 결정하지 못한다는 점도 이 유형의 단점으로 손꼽힌다. 결국에는 자신의 흥미를 우선시하게 되며, 더욱 새롭고 재미있어 보이는 일을 발견하면 그쪽에 달라붙는다. 이들은 '완성'이라는 결과에 큰 의미를 두지 않는다. 이러한 점은 모험가ENTP와도 비슷하지만, 완벽주의자는 끝까지 파고든다는 특징이 있다는 점에서 구분된다. 지금 연구 주제에 대한 흥미가 사라지지 않는다면 같은 일을 계속할 것이다.

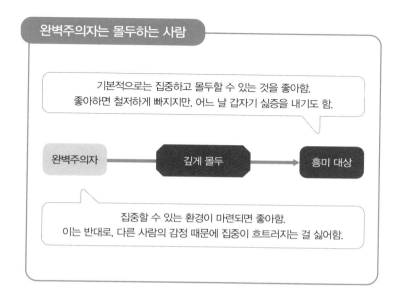

완벽주의자와 음식

완벽주의자는 때마다 관심 있는 일에 빠진다. 음식을 먹을 때도 마찬가지다. 즉, 마음에 드는 메뉴나 가게를 하나 발견하면 매일 같이 먹거나 자주 방문한다. 아무렇지도 않게 '이번 주 점심은 카레다'라는 식의 말을 해 주변 사람들을 동요시킨다. 관심이 계속 이어지기도 하지만, 그 관심이 금세 다른 메뉴나 가게로 옮겨가는 경우도 많다. 명확한 취향이 있다는 점은 보수주의자ISTJ에 가깝지만, 열정이 지속되는 기간이 더 짧고 심지어 싫증을 내기도 한다는 점이 다르다.

이러한 완벽주의자들은 뷔페에 가면 먹고 싶었던 음식으로 돌진

한다. 양껏 음식을 담아 자리로 돌아와서 그대로 식사를 끝마치는 일이 대부분이다. 먹고 싶었던 음식을 원하는 만큼 담아오는 건 좋은 점이다. 하지만 뷔페의 특징인 '선택하는 즐거움'을 느끼지 못한다는 점이 단점이다. 또, 이들은 이야기를 나누며 식사하는 경우도 거의 없다. 그러므로 뷔페는 완벽주의자와 맞지 않는 식사 방식이라고 할 수 있다.

완벽주의자와 취미

완벽주의자는 어떤 취미를 즐길까. 어려운 문제를 좋아하는 그들에게는 각종 퍼즐이나 게임과 같은 취미가 가장 잘 어울린다. 컴퓨터 프로그램을 다루는 일 또한 완벽주의자에게 지적인 흥분을 느끼게 한다. 불확실한 아날로그보다도 명확하고 편리한 디지털 쪽이 전반적으로 취향에 맞는다.

완벽주의자는 어떤 취미를 가지고 있을까? 이들은 어려운 문제를 좋아하므로 각종 퍼즐이나 게임 같은 취미가 가장 잘 어울린다. 컴퓨터 프로그램을 다루는 일 또한 완벽주의자에게는 지적인 흥분으로 다가올 것이다. 불확실한 아날로그보다도 명확하고 편리한 디지털이 전반적으로 이들과 잘 맞는다는 것을 기억하자.

집중력을 높여주는 취미도 있다. 이어폰으로 음악을 즐기거나, 어두운 영화관에서 영화의 내용에만 몰두하는 등의 '집중 행위'를 즐기는 것도 전형적인 완벽주의자의 모습이다.

지적 호기심이 강한 유형이므로 정보 수집도 좋아한다. 독서나 인터넷 검색에 열중하는 완벽주의자도 적지 않다. 역설적으로 외부의 정보를 제대로 받아들이려고 하지 않는 완벽주의자도 있다. 책도 읽지 않고, TV도 보지 않으며, 인터넷에서도 한정된 범위에서만 교류하거나, 열람하는 이들이 바로 여기에 해당한다. 이러한 완벽주의자들은 자신만의 생각에 빠지거나 소수의 친구들과 나누는 대화에만 매몰되어 편협해질 가능성이 있다.

완벽주의자의 대사

"⋯⋯."

→ 대사로 소개하기에는 다소 파격적이지만, 실제로 완벽주의자는 과묵한 인물이다. 이는 자기만의 생각에 몰두하기 위한 침묵일 수도 있고, 대화할 가치가 없으니 대답하지 않겠다는 의미일 수도 있다. 누군가와 이야기하는 도중이라도 어떤 생각이 번뜩 머릿속을 스치고 지나가면 별안간 허공을 바라보며 입을 꾹 다문다. 그러는 동안에도 머릿속에는 방대한 단어나 이미지가 난무하지만, 주변 사람들은 알 수 없는 노릇이다.

"그냥 궁금해서 그래. 그러니까 내버려 둬."

→ 완벽주의자를 움직이는 가장 큰 원동력은 지적 호기심이다. 수수께끼를 풀 때의 쾌감에 이끌려 움직이며, 다른 것들과는 되도

록 거리를 두려고 한다. 수수께끼를 밝혀내고 진실을 발견해 그에 걸맞은 보수와 명성을 얻어도 크게 기뻐하지 않는다. 새로운 연구 재료를 살 수 있다거나, 그때까지 허가가 떨어지지 않았던 자료를 읽을 수 있게 되는 등의 '실리'와 연결되어야만 비로소 '괜찮네'하고 말할 정도다. 그러니 내버려 두라는 말은 의심할 여지가 없는 본심이다.

완벽주의자의 마음 사로잡기

'기쁘게 할 방법'은 이 책의 모든 유형을 통틀어 완벽주의자의 것이 가장 명확하다. 그러나 실제로 그렇게 할 수 있느냐는 다른 문제가 아닐까. '도전할 가치가 있는 과제, 문제, 수수께끼를 제공'해야 하기 때문이다. 만일 완벽주의자에게 너무 쉽거나, 흥미를 유발하지 않는 문제를 준다면 이들은 그것을 본 순간부터 기분이 가라앉을 것이다.

중요한 사실이 하나 더 있다. 바로 완벽주의자가 깊이 집중하기 위한 환경을 마련하는 일이다. 이러한 장소는 전용 연구실, 조용한 찻집, 도서관 한구석 등 사람마다 제각각이다. 장소뿐만이 아니다. 생각에만 집중할 수 있을 정도의 돈도 있어야 한다. 진척 상황에 대해 함부로 잔소리하는 사람이나, 최종 완성물을 보고 눈치 없이 비난하는 사람이 존재해서도 안 된다.

개인적인 의뢰를 맡긴 경우나 완벽주의자를 채용한 인사 권한자라면 이들의 단점에 대한 주위의 비난을 어떻게든 피할 수 있다. 그

러나 기업의 일원이 완벽주의자에게 작업을 맡긴 경우에는 상황이 달라진다. 왜 저런 까다로운 사람에게 부탁했느냐고 주변에서 불만이 쇄도할 것이다. 그 와중에 완벽주의자는 마감을 코앞에 두고도 수정할 게 남았다며 성과물을 내놓지 않을 것이 뻔하다.

완벽주의자 유형의 주인공

완벽주의자 유형의 주인공으로는 탐정, 형사, 조사원 등 수수께끼를 쫓는 인물이 가장 대표적이다.

완벽주의자의 캐릭터성에 맞게 주인공을 설정한다면 '동료나 네트워크 등을 활용해 입수한 정보를 바탕으로 추리하는 안락의자 탐정' 정도가 될 것이다. 여기서 조금 더 발전시키자면 완벽주의자의 성격에 다른 유형의 특징을 추가해 '발로 뛰는 인물'로 설정해도 상관없다. 수수께끼를 쫓고, 진실을 철저하게 파헤치는 인물로 설정한다면 그 느낌을 확실하게 알 수 있다. 사건을 뒤쫓는 명확한 동기를 만들어 준다면 이야기를 강하게 이끌고 나갈 것이다.

한편, 완벽주의자는 엄청난 기분파다. 싫증을 잘 내며 관심 없는 수수께끼에는 냉담하기까지 하다. 이러한 캐릭터는 공감을 원하는 유형의 주인공에는 적합하지 않다. 이럴 땐 탐정을 보좌하는 조수처럼 주인공의 능력을 보완하는 서브 캐릭터를 배치하는 테크닉이 도움이 된다.

한편, 완벽주의자는 엄청난 기분파다. 싫증을 잘 내며 관심 없는 수수께끼는 쳐다보지도 않는다. 그래서 공감 능력이 높은 주인공을

원할 경우, 완벽주의자 유형은 적합하지 않다. 이럴 때는 탐정을 보좌하는 조수처럼 주인공의 능력을 보완하는 서브 캐릭터를 배치하는 테크닉이 도움을 줄 수 있다.

완벽주의자 유형의 히로인

완벽주의자 유형의 히로인은 독자적인 행동 근거를 바탕으로 주인공을 이끌거나 휘두른다. 나아가 감정을 잘 내비치지 않고, 머릿속이 수수께끼와 연구에 관한 내용으로 가득 차 있다. 그래서 주변을 잘 살피지 못하는데, 이는 완벽주의자만의 독자적인 요소라고 할 수 있다. 그 결과, 주인공과 히로인의 관계가 위기를 맞이할지도 모른다.

자기만의 세계에 빠져 건성으로 반응하고 애초에 만나주지도 않는다. 심지어 이야기를 나눌 때도 제대로 이해하지 않는다고 잔소리만 한다. 이러한 히로인을 보며 주인공은 어떻게 생각할까? 그럼에도 흔들림 없이 계속 호의를 느낀다면, 그에 걸맞은 이유를 설정해야 한다. 마음이 흔들린다면 로맨스가 복잡하게 전개되도록 장치를 마련하는 방법도 있다. 어느 쪽이든 이야기는 꽤 재미있게 흘러갈 것이다.

완벽주의자 유형의 라이벌

라이벌 포지션에 배치된 완벽주의자는 어떠한 사건을 일으켜 주인공들을 곤란에 빠뜨리기보다는 그 반대 역할이 어울린다. 즉, 사건의 원인이 되거나, 혹은 원치 않게 사건의 중심인물이 된 주인공을 완벽주의자 라이벌이 뒤쫓는다는 식이다.

주인공은 어떻게든 이 추격자를 속이거나, 추적을 뿌리치거나, 격퇴해야만 한다. 하지만 지금껏 살펴본 바와 같이 완벽주의자는_{흥미가 계속되는 한} 타깃을 무서운 집념으로 쫓을 것이다. 현실에서는 '일단 싫증이 나면 그대로 끝나기도' 하지만, 이야기적으로는 무척 지루해지니 그러한 결말은 피해야 한다.

주인공과 완벽주의자 라이벌이 정면승부를 펼쳐 결판을 내는 것도 훌륭하다. 그 밖에도 커뮤니케이션이 비교적 어려운 완벽주의자의 약점을 파고들어 동료와의 연락을 방해하거나, 상사와 맞서게 되는 상황을 만들어 제거하는 방법도 생각해 볼 수 있다.

완벽주의자 유형의 서브 캐릭터

완벽주의자를 서브 캐릭터로 설정하려면 주인공이 대하기 어려운 조언자적인 인물이 좋다. 어떤 수수께끼를 쫓거나 비밀을 파헤치거나, 혹은 정보를 제공받을 때 완벽주의자만큼 적합한 인물이 없다. 그러나 도움을 받으려고 해도 이 항목에서 살펴본 것처럼 그들의 인간성에는 적지 않은 문제가 있다.

주인공은 그들로부터 도움과 정보를 얻으려면 엄청난 고생을 해야 한다. 보상 역시 당연히 지급해야 한다. 이와 더불어 흥미를 끌 만한 내용이 아니면 도와주지 않을 수 있고, 중간에 재미없다고 떼를 쓸 수도 있다. 때로는 어르고 달래야 하고 오히려 화를 내며 강경하게 나가야 할 때도 있다. 그러한 일련의 흐름은 이야기를 구성하는 드라마의 한 요소가 된다.

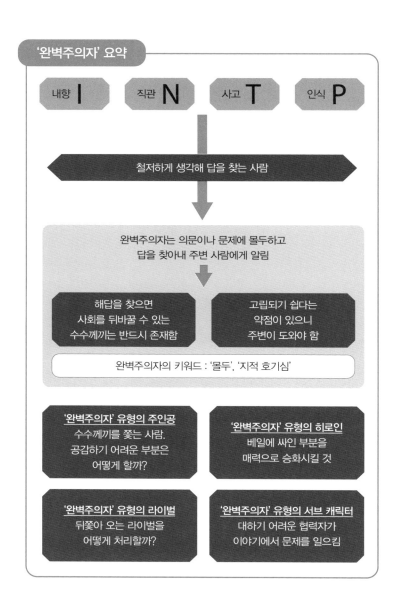

'완벽주의자' 요약

내향 **I**　　직관 **N**　　사고 **T**　　인식 **P**

철저하게 생각해 답을 찾는 사람

완벽주의자는 의문이나 문제에 몰두하고
답을 찾아내 주변 사람에게 알림

해답을 찾으면
사회를 뒤바꿀 수 있는
수수께끼는 반드시 존재함

고립되기 쉽다는
약점이 있으니
주변이 도와야 함

완벽주의자의 키워드 : '몰두', '지적 호기심'

'완벽주의자' 유형의 주인공
수수께끼를 쫓는 사람.
공감하기 어려운 부분은
어떻게 할까?

'완벽주의자' 유형의 히로인
베일에 싸인 부분을
매력으로 승화시킬 것

'완벽주의자' 유형의 라이벌
뒤쫓아 오는 라이벌을
어떻게 처리할까?

'완벽주의자' 유형의 서브 캐릭터
대하기 어려운 협력자가
이야기에서 문제를 일으킴

사회운동가

ENFJ

외향 　　　 직관 　　　 감정 　　　 판단

누군가에게 헌신하기 위해 사는 사람

조화를 사랑하고 대립을 싫어하는 커뮤니케이션의 달인.
주관에 따라 행동하기 쉬움

ENFJ

'사회운동가'란?

사회운동가 유형은 외향E, 직관N, 감정F, 판단J의 특성을 가졌다. 이 유형의 사람은 기본적으로 집단행동을 좋아하며 직관에 크게 의존한다. 또한 공감과 감정으로 상대방을 이해하려고 하고 판단할 수 있다.

이러한 요소를 조합했을 때 떠오르는 사회운동가의 대표적인 키워드는 '조화 중시', '상처받기 쉬우니 미움받고 싶지 않음', '객관화가 어려움'이다.

사회운동가는 현장의 조화를 사랑하는 사람이다. 늘 누군가와 대립하는 일은 피하고 싶다고 생각하고, 실제로도 분위기를 파악해 그에 맞춰 행동하는 능력이 뛰어나다. 커뮤니케이션 능력도 높고 상대방의 기분을 살펴 공감하는 능력 또한 뛰어나다.

사회운동가가 이렇게 행동하는 이유는 남보다 상처를 쉽게 받기 때문이다. 이들은 상처받지 않기 위해서는 다른 사람과의 다툼을 피해야 한다고 생각한다. 하지만 이들이 정 많고 배려심이 있으며 다른 사람을 헤아릴 줄 아는 사람이라는 점 또한 사실이다. 그들의 진심을 왜곡해서는 안 된다. 그럼에도 사회운동가가 지나치게 열정적으로 다

른 사람을 위해 노력하는 탓인지, 종종 그 진심을 의심받기도 한다.

이처럼 다른 사람을 헤아릴 줄 아는 사회운동가는 '좋은 사람'이 기는 하지만, 논리적으로 생각해 대답하는 능력은 떨어진다. 또한, 자기가 생각하는 주관적인 사실이나 맨 처음 정한 것에 집착하는 경향도 있다. 그래서 판단이나 결정을 내릴 때 유연하게 대처하지 못하고, 중립을 지키기 어렵다는 약점도 있다.

그래서 사회운동가는 자신이 해야 할 일이나 지켜야 할 장소를 확실하게 정해두고 집중할 수 있을 때 최상의 퍼포먼스를 발휘한다. 게다가 묵묵히 작업하기보다는 다른 사람과의 커뮤니케이션이 필요한 업무에 특화되어 있다. 집안일이나 육아를 하며 이웃과의 교제를 담당하는 전업주부, 영업 업무를 보좌하는 사무직, 간호사와 같은 직업 등이 여기에 해당한다.

실제로 이러한 직업에서 사회운동가는 크게 활약한다. 시원시원한 말투로 다른 사람을 즐겁게 해주거나 눈을 맞추는 등 성의 있는 커뮤니케이션 기술도 자연스럽게 습득한다. 감정을 숨기지 않는 것도 그들이 다른 사람의 호의를 사기 쉬운 큰 요인이다. 다른 사람의 시선을 크게 의식하고 신경 쓰기 때문에 애초에 미움받을 일이 없다.

사회운동가와 사건

사회운동가는 협력자_{ISFJ} 등과 마찬가지로 팀을 구성하는 주요 인물이다. 하지만 문제나 부담을 혼자서 떠안은 나머지 결과적으로 쓰

러지기 쉬운 유형이다. 그러면 그때까지 원활하게 돌아가던 활동이나 운영에 문제가 생기게 된다. 이 때문에 사회운동가의 부담이 지나치게 크다는 사실을 깨닫고 그의 복귀와는 상관없이 현재 시스템을 개선해야 한다는 이야기가 나오게 된다. 그래서 문제를 해결하기 위한 방법을 찾아가는 식으로 이야기는 흘러간다.

심지어 사회운동가는 조직을 유지하기 위해 엄청난 일을 저지르기도 해 이야기를 복잡하게 만들고는 한다. 이들은 감수성이 예민해 조직과 자신을 동일시하며, 때로는 자신을 희생하려고 든다. 때에 따라서는 '이 조직이 사라지는 건 내가 사라지는 것과 마찬가지다', '그렇다면 할 수 있는 일은 모두 하자', '바칠 수 있는 것을 모두 바치자'라고 결심할 때도 있다.

또한, 사회운동가는 조화를 중시한 나머지 억지를 밀어붙이기도 한다. 내부에서 범죄자가 나오면 무마시키는 방법을 선택할 수도 있으며, 반발과 대립으로 실랑이가 일어날 것 같으면 은밀하게 한쪽을 내쫓기도 한다. 더 나아가 본인이 정한 규범을 어길 때도 있다. 모든 사회운동가에 해당하는 이야기는 아니지만 조화를 위해서라면 평소 하지 않는 일도 하는 성격의 소유자라는 점은 기억해야 한다.

이러한 억지가 어떠한 일을 계기로 만천하에 공개된다면 조직, 집단, 사회는 크게 동요할 것이다. 다만, 기본적으로 사회운동가는 선의를 가지고 행동한다는 점은 잊지 말아야 한다.

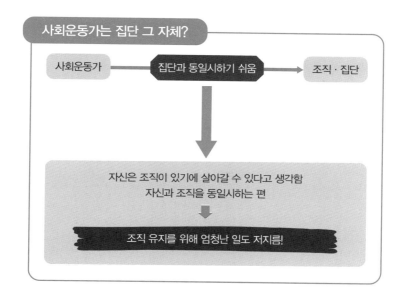

사회운동가와 위기

사회운동가가 위기를 맞이하는 패턴은 몇 가지가 있다. 하나는 이미 소개한 바와 같이 '조화'와 '유지'만을 지나치게 신경 쓴 나머지 커다란 짐을 떠안게 되었다거나, 하지 않아도 되는 일까지 하고 마는 것이 대표적이다.

두 번째로는 객관화에 서툴고 자신의 주관에 집착한 나머지 실패를 맛보고 위기를 맞이하는 패턴이 있다. 이 또한 사회운동가는 '이상적인 인간관계란 이렇게 해야 한다'라고 생각하거나 '내가 좋아하는 상대는 매우 멋진 사람이다'라고 단정 지어 버리는 버릇이 있기

때문이다.

그 결과는 어떠한가. 이상적인 연인이나 가족 간의 모습을 상대방에게 억지로 강요한 결과, 이상과 현실을 타협시켜야 한다는 부담감 때문에 관계가 깨지게 된다.

또는 상대방의 문제점이나 결점은 사회운동가의 눈에 보이지 않는다. 만일 보이더라도 '제 눈에 안경'이라는 말처럼 오히려 호의적으로 평가하는 등 사랑에 '목을 매는' 상황이 된다. 하지만 이러한 경우도 부담은 관계를 지속할 수 없을 정도로 점점 커지게 되고 이윽고 파국을 맞이한다.

나아가 적절한 판단을 내리지 못해 실패하는 패턴도 있다. 사실 사회운동가는 의외로 성격이 급해서 일을 계속 정리해 나가려는 경향이 있다. 상대방을 기다리게 하거나 실망시키고 싶지 않기 때문이다. 이러한 성향이 나쁘다고 할 수는 없지만, 결과적으로 판단이나 일이 형편없어진다면 문제다.

전체적으로 지나치게 이상을 추구한 나머지 현실에 무너지고 마는 것이 사회운동가의 패턴이라고 할 수 있다.

사회운동가와 음식

사회운동가는 사교 능력이 매우 뛰어나다. 누군가와 이야기를 나누는 일은 그들에게 있어 고통이 아닌 즐거움이다. 그래서 여럿이 이야기를 나누며 식사해야 훨씬 즐겁다고 굳게 믿고 있다.

이들은 이야기의 내용보다도 '누구와 먹는가'가 중요하다. 혼자서

먹는 것만큼은 되도록 피하려고 한다. 가족, 연인, 반 친구, 동료와 함께 식사하면서 사회운동가는 만족감을 얻는다. 싫어하는 상대방과 함께 먹으면 밥맛이 떨어진다는 사람도 많지만, 어쨌든 사회운동가는 커뮤니케이션 능력이 뛰어나므로 미움받거나 혹은 누군가를 미워하는 일이 많지 않다.

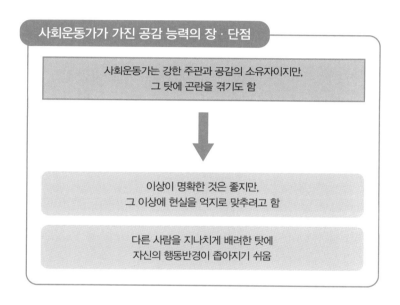

한편, 이 유형이 가진 뛰어난 커뮤니케이션 능력과 공감 능력은 자신을 옥죄는 사슬이 되기도 한다. 그 자리의 조화, 분위기를 중시한 나머지 진짜 먹고 싶은 음식을 적극적으로 말하지 못하기도 한다. 그래서 사회운동가가 있는 그룹에서는 서로 배려하기 때문에 어느

가게로 들어갈지 정하지 못하기도 하고, 선도자_{ENTJ}와 같이 자신의 의사를 적극적으로 표명하는 사람의 의견만이 통과되어 사회운동가가 남몰래 스트레스를 받기도 한다.

사회운동가가 뷔페에 갔을 때 일어나는 일은 이 연장선에 있다. 활발하게 대화하지만, 역시 주변의 눈치를 살피며 어떤 음식을 얼마나 담을지 고민하게 된다.

사회운동가와 취미

사회운동가의 캐릭터성은 전부 커뮤니케이션과 깊은 관련이 있다. 당연히 일과 관련이 없는 취미에서도 마찬가지다. 그래서 누군가와 이야기할 기회가 많아지는 취미를 선호한다. 가만히 앉아 작업하는 것은 취향이 아니다. SNS에서 다양한 사람들과 커뮤니케이션을 취하는 것을 취미로 여기는 사람도 있다.

골프나 테니스와 같은 운동을 하는 중간에 나누는 잡담이야말로 사회운동가에게는 당연한 일이다. 독서나 영화감상이 취미인 사회운동가는 읽거나 보는 체험 그 자체에서도 즐거움을 느끼지만, 그보다는 얼른 친구들과 감상을 나누고 싶어 한다. 또 온라인 게임을 하다 보면 '게임은 핑계일 뿐, 실제로는 수다 떠는 게 목적'이라는 경우도 종종 보이는데, 사회운동가가 여기에 해당한다.

한편, 어떤 상황에서든 조화와 분위기를 중시하는 것이 사회운동가의 특성이다. 누군가와 어떠한 콘텐츠에 대한 감상을 나누거나 SNS에 게시물을 업로드할 때도 사람들이 좋아할 만한 것을 고른다.

그러므로 이 상황을 뒤집어 '지나치게 흥분해서 떠든 탓에 평소와는 달리 문제가 발생한다는 상황'도 재미있을 것이다.

사회운동가의 대사
"무슨 일이에요?", "큰일이군요."

→ 곤란에 처한 사람을 보면 그냥 지나치지 않는다. 자신이 도울 일은 없는지, 혹시 방해되는 건 아닌지 따지지 않고 일단 말부터 걸고 본다. 사회운동가의 선함을 상징하는 대사다.

"좋아요, 허락하죠.", "괜찮아요, 문제없습니다."

→ 사회운동가는 대립을 좋아하지 않고, 남을 오래 미워하지도 않는다. 또, 자신에게 상처 주는 사람도 적극적으로 용서한다. 하지만 상대방이 용서를 구할 때 대놓고 '용서하겠다'라고 말하는 모습은 약간 오만하게 보일 수 있다. '괜찮다'라는 대사는 용서를 완곡하게 표현한 대사이니 관용구처럼 함께 사용해 보자. 이러한 배려심 또한 사회운동가의 특성이 엿보이는 부분이라 할 수 있으니 참고하면 좋다.

"그럼, 그럼……. 이해하지, 이해하고말고."

→ 사회운동가는 능변가인 동시에 남의 말에 귀를 기울일 줄 아는 사람이다. 필요하다면 상대방을 위해 입을 다물고 남의 말을 들어줄 수 있다는 점은 강점이라고 할 수 있다.

사회운동가의 마음 사로잡기

앞서 확인한 것처럼 사회운동가는 누군가에게 도움이 되고 싶다는 생각이 강한 성격 유형이다. 어쨌든 도와달라는 부탁을 받으면 틀림없이 사회운동가의 마음은 움직인다. 하지만 사회운동가 역시 부처는 아니므로 그 친절함에 보답하지 않고 기대기만 한다면 화를 내고 말 것이다. 반대로 말하면, 어쨌든 그의 도움을 받았을 때 '고맙다', '덕분에 살았다'와 같이 감사의 말을 확실하게 건네기만 한다면 사회운동가도 크게 기뻐한다는 의미다.

덧붙여, 애초에 사회운동가 중에는 스킨십이나 눈을 맞추며 이야기하는 등의 비언어 커뮤니케이션이 뛰어난 사람도 많다. 그러므로 말뿐만 아니라 몸짓으로도 감사를 표현한다면 더 큰 효과를 기대할 수 있다.

지금까지 살펴본 바와 같이 사회운동가는 자기 생각에 심취하는 경향이 심하다. 그래서 특정한 누군가의 편에 서거나 융통성 있게 행동하지 못하는 등의 실패를 저지르기 쉽다. 한창 생각에 빠져 있을 때는 남의 이야기를 듣지 않을 수 있지만, 기본적으로는 '좋은 사람'이니 거기서 벗어나면 크게 반성하고 침울해할지도 모른다. 이때 확실하게 도움을 준다면 이들은 크게 감사할 것이고 그 후에는 상황을 객관적으로 바라보며 행동할 수 있게 된다.

도움을 받을 때는 '지금까지 모두에게 힘이 되어 준 사람'이라고 사회운동가 자신의 가치를 재확인시켜 주어야 한다. 이것이 바로 누군가를 도우려는 사회운동가의 가치관에 부합한 평가이기 때문이다.

사회운동가 유형의 주인공

주인공 포지션에 놓인 사회운동가는 다른 사람을 구하기 위해 적극적으로 노력하는 인물로 그려지는 일이 많다. 자신의 열정과 능력 모두를 쏟아부어 곤경에 빠진 사람, 난처한 사람, 도움이 필요한 사람을 구하고자 동분서주한다.

이들의 적극성은 이야기가 속도를 낼 수 있는 중요한 추진력이 된다. 또한, '곤경에 처한 사람을 내버려 둘 수 없다'라는 행동의 근거는 적지 않은 독자에게 공감과 동경을 불러일으킬 것이다. 이 두 가지는 이야기의 주인공으로서 좀처럼 얻기 힘든 특징이다.

한편, 주인공이라면 이야기에서 활약하는 것뿐 아니라 자신의 내면적인 문제와도 마주해야 한다. 누군가를 위해 계속 봉사해 왔지만, 사실은 불필요한 친절이었다면 어떨까? 정의라 믿으며 도와주던 상대방이 사실은 악당이었다면? 사회운동가 주인공은 좌절과 실망을 딛고 누군가를 위해 또다시 노력할 수 있을까? 이러한 것들은 분명 드라마틱하고 또한 많은 사람에게 공감을 불러일으키는 이야기가 될 것이다.

사회운동가 유형의 히로인

사회운동가는 주인공을 돕고, 또한 주인공에게 도움을 받는다는 의미에서 고전적인 히로인상에 가장 부합하는 성격 유형이라 할 수 있다.

약한 존재인 주인공이 헌신적으로 행동하는 사회운동가 유형의

히로인을 보고 한눈에 반하거나, 혹은 자신에게 부족한 것이 무엇인지를 깨닫고 성장할 수도 있다. 사회운동가 유형의 히로인은 힘든 싸움에 계속 도전하는 주인공을 끝까지 도와줄지도 모른다.

다만, 선한 역할로만 그려진다면 관점에 따라서는 인간적인 깊이가 느껴지지 않는 가벼운 사람으로 보일 수 있다. 이러한 일을 막기 위한 두 가지 방법을 다음과 같이 소개한다.

하나는 이 캐릭터가 사람을 위해 봉사하는 이유를 명확하게 설명하는 일이다. 동기가 확실하다면 등장인물에 대한 이해도가 올라간다. 또 하나는 부정적인 면이나 본심도 확실하게 묘사하는 일이다. 헌신적인 행동 안에 담긴 괴로움이나 슬픔도 묘사한다면 깊이 있는 인물을 연출할 수 있다.

사회운동가 유형의 라이벌

사회운동가는 딱히 라이벌이나 적이 되는 유형은 아니라고 생각할 수 있다. 실제로 이들은 상대방에게 상처를 주는 걸 좋아하지 않는다. 그러나 상황이나 입장에 따라 주인공의 앞을 가로막을 가능성은 충분히 있다.

주인공의 적이나 사건의 흑막에 헌신하는 패턴을 떠올리면 이해하기 쉽다. 싸우거나 상처를 입히는 건 본인의 뜻이 아닐 수 있다. 하지만 도움을 주었거나 그러고 싶은 상대방을 위해서는 자기가 세운 규범을 어기고 나쁜 짓을 벌이기도 한다. 이는 사회운동가에게서 볼

수 있는 전형적인 모습이기도 하다. 그러한 사람들과는 화해할 수도 있지만, 마지막까지 헌신하다가 숨을 거둘 가능성도 크다.

또는 '너를 위해서였다'라고 압박하는 패턴도 충분히 생각할 수 있다. 사회운동가는 주관적으로 행동하는 경향이 강하다. 자신이 생각하는 이상을 주인공이 따르지 않는다면 그러한 방침을 강제로 주입하려 할 것이다.

사회운동가 유형의 서브 캐릭터

사회운동가 유형의 서브 캐릭터는 히로인이나 라이벌의 경우를 응용해 생각하면 가장 이해하기 쉽다.

협력자, 아군이라는 포지션일 때는 주인공을 도와주는 존재로 등장한다. 궁지에 내몰린 주인공을 돕고 지원해 줄 것이다. 대적자라면 적이나 흑막에게 봉사할 수도 있고, 주인공의 의사를 무시한 채 일방적으로 헌신하기도 한다.

더 나아가 서브 캐릭터이니 '집단 안에서 계속 참는 사람'이라는 형태도 생각할 수 있다. 그 자리의 조화나 분위기를 중시한 나머지 자기만 참으면 된다고 생각하는 것이다.

이러한 사회운동가는 언젠가 스트레스 때문에 쓰러질지도 모른다. 또는 그 전에 '이성을 잃고' 일방적으로 다른 사람에게 위해를 가할 수도 있다. 보통 얌전한 사람일수록 이성을 잃으면 무서워지는 것이 전형적인 패턴이니 엄청난 사건을 일으킬 가능성이 있다.

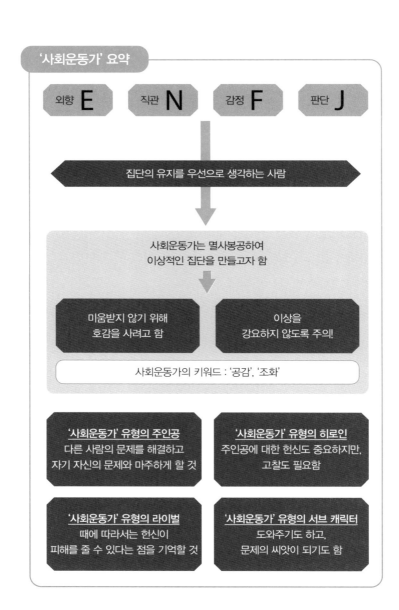

'사회운동가' 요약

| 외향 **E** | 직관 **N** | 감정 **F** | 판단 **J** |

집단의 유지를 우선으로 생각하는 사람

사회운동가는 멸사봉공하여
이상적인 집단을 만들고자 함

미움받지 않기 위해
호감을 사려고 함

이상을
강요하지 않도록 주의!

사회운동가의 키워드 : '공감', '조화'

'사회운동가' 유형의 주인공
다른 사람의 문제를 해결하고
자기 자신의 문제와 마주하게 할 것

'사회운동가' 유형의 히로인
주인공에 대한 헌신도 중요하지만,
고찰도 필요함

'사회운동가' 유형의 라이벌
때에 따라서는 헌신이
피해를 줄 수 있다는 점을 기억할 것

'사회운동가' 유형의 서브 캐릭터
도와주기도 하고,
문제의 씨앗이 되기도 함

type
14

신념가

INFJ

내향 직관 감정 판단

언뜻 눈에 띄지는 않지만, 굳은 신념을 품은 사람

자신의 내면에 확실한 이상이나 신념을 가지고 있으면서도
평소에는 눈에 띄지 않게 행동하는 복잡한 성격의 소유자

INFJ

'신념가'란?

신념가 유형은 내향I, 직관N, 감정F, 판단J의 특성을 가졌다. 이 유형의 사람은 기본적으로 혼자 행동하기를 좋아하며 직관을 중시한다. 또한 아이디어를 무기 삼아 판단할 수 있다.

이러한 요소를 조합했을 때 떠오르는 신념가의 대표적인 키워드는 '강한 신념의 소유자', '평소에는 온화하고 협조적', '표현에 인색함'이다.

신념가는 자신의 이상 및 신념이 확실한 사람이다. 또한, '직관', '감정'의 특성에서도 알 수 있듯, 외부에서 다양한 정보를 모아 생각하기보다는 내부에서 샘솟는 정신적인 깨달음을 중시하는 경향이 있다. 그래서인지 내면에서 독창적인 아이디어가 끊임없이 튀어나온다.

규모가 큰 발상을 하는 능력도 뛰어나고 공감 능력도 높아 다른 사람의 기분을 살펴 먼저 알려주기도 한다. 이들이 그러한 주장과 발상을 적극적으로 외부에 표출한다면 리더로서 신뢰받고 활약할 수 있다.

그러나 신념가는 실생활에서 능동적으로 행동하는 성격 유형은

아니다. 특성 중 세 가지가 일치하는 사회운동가ENFJ와 마찬가지로 그 자리의 조화를 사랑하고, 굳이 따지자면 분위기를 파악하는 사람이다. 그러나 사회운동가ENFJ는 자신이 가지고 있는 외향의 특성 그이상으로 외부, 즉 주변 사람의 기분을 중시한다. 반대로 신념가는 내향의 특성을 가졌으므로 내부, 자기 자신을 가장 우선시한다.

참고로 이러한 특성이 반드시 좋다고는 할 수 없다. 아무래도 자기 내면으로 시선이 향하는 경우가 많은 탓인지, 커뮤니케이션이 제대로 이뤄지지 않거나 목표 지점에 도달하기까지 작업이 원활하게 이뤄지지 않을 때도 있기 때문이다.

하지만 평소에는 눈에 띄지 않아도 줏대가 있고, 여차할 때는 다른 사람은 엄두도 못 낼 주장을 내세우는 것이 바로 신념가다. 그래서 이들은 다른 성격 유형에 비해 특히 복잡한 성질을 지녔는데, 그 점이 매력적이기도 하다.

신념가와 사건

애초에 신념가는 직접 사건을 일으키는 성격 유형은 아니다. 사회운동가ENFJ나 협력자ISFJ처럼 그 자리의 조화를 중시하는 경향이 강하기 때문이다. 매우 사교적인 편은 아니지만 사람의 이야기를 잘 들어주기 때문에 아무 일도 없다면 평탄하게 지낼 수 있다.

그런데 만일 신념가가 사건의 중심에 있다면 그건 이상이나 신념 때문이라고 봐도 좋다. 신념가는 그 자리의 평화와 불화 없는 평온

함을 좋아하지만, 나름대로 확고한 주장을 안고 있다. 먼저 앞장서지는 않지만, 의견을 요청받으면 확실하게 이야기하는 사람이 바로 신념가다.

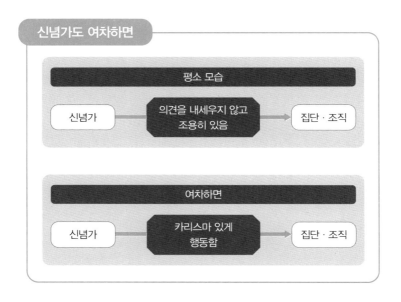

다만, 주변 사람들이 신념가의 의견을 잘 이해하고 있는지, 신념가의 의견으로 인해 사건이 일어나는 것인지는 알 수 없다. 내향이라는 특성에서 알 수 있듯 이들은 비교적 커뮤니케이션 능력이 낮고, 특히 자기 생각을 다른 사람에게 알기 쉽게 설명하는 능력이 떨어지기 때문이다. 아무리 훌륭한 주장이나 독창적인 아이디어를 가지고

있다 할지라도 주변에 전달되지 않으면 영향력을 행사할 수는 없다.

만일 신념가의 이상과 아이디어가 주변에 영향을 미쳐 커다란 움직임을 만들어 냈다면, 그것은 신념가 본인보다 주변 사람들이 큰 역할을 했다고 볼 수 있다. 즉, 객관화할 수 있는 사람, 커뮤니케이션 능력으로 아이디어를 중개할 수 있는 사람이 있을 가능성이 다분하다. 또 주변 사람들이 전반적으로 의견을 수용하는 능력이 뛰어나 신념가의 주장을 좋게 평가했을 가능성도 있다.

신념가와 위기

신념가를 위기에 빠뜨리는 것은 대부분 그들이 안고 있는 신념, 주장, 이상, 독창적인 아이디어, 또는 그에 대한 신념가 본인의 집착이다. 바꾸어 말하면, 정말이지 이들은 고집이 너무 세다.

이 강한 고집이 '자신의 의견에 대한 집착과 자신감'이라는 형태로 표출된다는 것은 긍정적인 부분이다. 다른 사람의 비난을 받는다 하더라도, 혹은 계속 성과가 나지 않아도 '분명 성공할 거야!', '나는 절대 틀리지 않았어!'하고 당당해질 수 있다. 그 결과, 괴로운 시기를 극복하고 기회를 잡게 된다. 신념가는 본래 소극적이라 다른 사람의 뒤에 숨기도 하지만 이런 때는 마치 다른 사람처럼 자신의 의견을 주장한다.

한편, 신념가의 부정적인 측면이 표출되면 어떻게 될까. 강한 신념을 바탕으로 단호하게 행동할 수 있다는 점은 바꿔 말하면 한번 결

정한 일은 절대 번복하지 않는다는 뜻이기도 하다. 상황에 맞게 유연하게 행동하지 못한다. 이는 자신이 틀렸더라도 그 잘못을 인정하지 못하는 것이다. 자신과 반대되는 의견은 강한 어조로 비난하고 때로는 깔보는 듯한 행동도 보인다.

또한, 의견과 그 의견을 주장한 사람을 동일시하는 면이 있다. 즉, 개인의 문제와 조직의 문제를 같은 것으로 인식하는 유형 중 하나가 바로 신념가다. 그래서 누군가가 자신의 의견을 부정하면 그것을 자기 자신에 대한 부정으로 인식해 의기소침해한다_{반대로 단순히 의견이 대립한 것 뿐인데 개인에 대한 공격으로 간주하기도 한다}.

나아가, 신념가에게는 신비주의자적인 면도 있다. 이는 주변의 신뢰를 가로막기도 한다. 이는 곧 생각의 근거를 이야기하지 않거나_{이야기하지 못하거나} 이치를 따지지 않고 직관적으로 판단하기도 한다는 의미다. 그래서 주변 사람들 눈에는 상대방의 말이 사실이라 하더라도 이를 거부하고 따르지 않는 것으로 보인다.

이러한 행동이 두드러질수록 당연히 조직 안에서의 입지가 좁아지거나 혹은 많은 것을 잃어버리는 위기를 맞이하게 된다.

신념가와 음식

신념가는 소극적인 성격과 굳은 심지를 겸비한 성격 유형이다. 신념가가 먹는 음식에 대해 사람들이 잔소리하지 않는다면, 어른스럽고 조용하게 모두와 식사하는 것을 좋아한다.

이들은 독창적인 사람이므로 별난 음식을 좋아하고, 같은 음식이라도 먹는 방법에 일가견이 있다. '계란말이에 뿌릴 소스'나 '비빔밥에 섞을 재료' 등을 자세히 들여다보면 평소에는 흔히 볼 수 없는 그들만의 독특한 방식이 눈에 들어올 것이다.

이러한 식사 방식이 때로는 주목받기도 한다. 주변에서 특이하다 정도로 반응한다면 아무런 문제가 없다. 너무 이상하다고 말하는 사람이 있다고 한들, 신념가 유형은 그 자리의 분위기를 우선시해 사람 좋은 미소를 지으며 어떻게든 그 상황을 모면하려고 할 것이다. 그렇다면 제지하거나 억지로 그만두게 하는 사람이 있다면 어떻게 될까? 아마도 신념가는 완강히 거부할 것이 뻔하다.

이러한 신념가에게 뷔페는 기본적으로 취향에 맞는 식사 방법이다. 마음대로 골라볼 수도 있고, 음식을 각자 선택하므로 자기가 고른 음식이 다소 특이하다 하더라도 좀처럼 눈에 띄지 않기 때문이다.

신념가와 취미

신념가의 캐릭터성은 다면적이며 복합적이다. 그래서인지 취미와의 관계성 역시 복잡하다. 이들은 대부분 다양한 취미를 즐긴다. 다만, 기본적으로 목적이 명확해 그 과정을 즐기려고 하지 않는다. 즉, 취미 그 자체를 별로 즐기지 않는다는 의미이기도 하다. 이들은 혼자 보내는 시간, 또는 몇 안 되는 친한 친구들과 '취미'를 통해 공유하는 시간 그 자체를 즐긴다.

그래서 그다지 친하지 않은 누군가가 "○○를 좋아하신다면서요? 다음에 같이 해요."라고 말해도 그다지 호의적으로 대답하지 않는다. 어떻게든 그 자리의 분위기가 어색해지지 않는 방법으로 거절하려고 한다.

목적이 명확하고 과정을 즐기지 않는다는 성질은 신념가의 또 다른 취미에 영향을 준다. 한 가지 예로 패션에 대한 취미를 들 수 있다. 즉, 이들은 옷의 기능이라는 결과를 중시하고 실용성이나 평범함을 생각한다. 비싼 옷을 즐겨 입는다는 선택지는 아예 이들의 머릿속에 들어있지 않다.

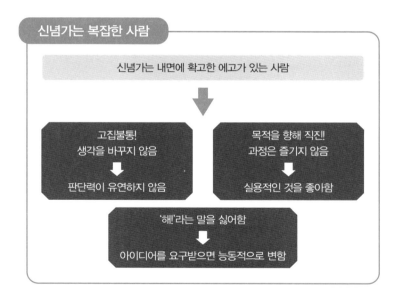

신념가의 대사

"아뇨. 저는 이 방법이 옳다고 믿습니다. 물러서지 않겠어요."

→ 이들은 굳은 이상과 신조를 지키기 때문에 신념가라 불린다. 여기서는 비교적 확실하고 예의 바르게 거절하는 유형을 예시로 들었지만, 실제로는 다양한 방법이 있다. 짧은 말이나 심지어는 아무 말 없이 거절하는 사람도 있고, 끝없는 변명을 늘어놓으며 거절하는 사람도 있다. 무서워하고 주저하면서도 딱 부러지게 거절하는 사람도 있다. 이러한 신념가의 모습을 통해 각 인물의 개성을 표현할 수 있다고 해도 좋다.

"저기, 제가 생각해 봤는데요. 상황을 지켜봐야겠지만 잘하면 어떻게든 될 것 같아요. 이걸 이렇게 하되, 이러니까 이렇게 하는 방법으로……."

→ 신념가는 종종 엄청난 아이디어를 내놓는다. 하지만 이를 '말'이라는 형태로 표현하는 능력은 다소 떨어진다. 설명이 장황하고 이야기에 요령이 없다. 하고 싶은 말, 즉 목적은 확실한데 이를 표현하는 기술이 없는 것이다. 이들은 이야기 내용만 좋다면 설명하는 방식은 상관없다고 생각할 수도 있다. 혹은 침착하게 이야기할 만한 배짱이 이들에게는 없을지도 모른다. 특히 머릿속으로 제대로 정리하지 못한 탓에 이야기에 두서가 없다는 소리도 자주 듣는다. 본인도 초조하겠지만, 듣는 사람도 짜증이

나기는 마찬가지다.

신념가의 마음 사로잡기

신념가는 자기 생각대로 움직이는 유형이다. 다른 사람의 지시를 듣는 걸 좋아하지 않는다. 그러나 비슷한 성격 유형에 비해 신념가의 마음을 움직이는 건 비교적 간단하다. 신념가는 기본적으로 남의 이야기를 잘 들어주며, 타인을 위해 움직이기를 좋아하기 때문이다.

그러한 신념가를 움직이는 가장 좋은 방법은 아이디어의 제안을 요구하는 일이다. 세세한 해결책을 요구하지 말고 이는 '기술자ISTP'에게 물으면 된다 전체적인 방향성이나 전혀 다른 시점에서 무언가 깨달은 바가 없는지 물으면 된다. 신념가 또한 몽상가ENFP나 예술가INFP 등과 마찬가지로 창의적이다. 이러한 창의력을 자극할 만한 부탁은 그들의 의욕을 크게 상승시키는 원동력이 되고, 또한 그들이 가진 능력과도 맞아떨어진다.

그리고 창의적인 사람들이 급하게 쥐어 짜낸 아이디어는 별로 도움이 되지 않는다. 천천히 생각해도 되고, 주위의 말은 신경 쓰지 말라고 알려주자. 그것이 신념가의 능력을 끌어낼 수 있는 가장 좋은 방법이다.

또한 이들은 사교성이 부족하지는 않지만 그렇다고 해서 집단에 속해있는 걸 좋아하지도 않는다. 일대일로 마주할 수 있는 상황을 만들고 충분히 이야기하는 것이 최선이다.

신념가 유형의 주인공

신념가를 중심으로 이야기를 만든다면 당연히 그 신념과 신조, 이 상에 주목해야 한다. 주인공과 다른 등장인물을 비교했을 때, 바로 이 신념이 결정적인 차이가 되기 때문이다. '신념 때문에 사건에 끼어들게 되고, 신념 때문에 위기에 빠지며, 신념 때문에 마지막에 승리한다'라는 흐름으로 전개되어야 한다. 그렇지 않으면 애초에 신념가를 주인공으로 삼는 의미가 없다. 주인공은 다른 유형으로도 충분히 묘사할 수 있으니, 꼭 그렇게 해야 한다. 또한, 내향의 특성에서도 알 수 있듯 신념가는 적극적으로 행동하지 않지만, 신념이 얽혔다면 능동적으로 변하기도 한다.

여기서는 '위기를 초래하는 신념과 기회를 부르는 신념이 같다'라는 점이 중요하다. 서사를 만드는 능력이 부족한 사람은 여기서 '위기만', '기회만'으로 한정하기 쉽다. 하지만 그렇게 된다면 전개가 한쪽으로 치우쳐 재미가 없어진다. 또한, 공통적인 원인은 이야기를 하나로 연결하는 요소가 되어주기도 한다.

신념가 유형의 히로인

신념가는 음지가 잘 어울린다. 그 위치에 있는 것을 불만스럽게 생각하지 않는 인물이므로, 당연히 히로인 포지션도 잘 어울린다. 주인공과 팀원을 성심성의껏 돕기 때문에 서포터 역할로는 사회운동가ENFJ와 필적한다. 이 둘의 특성이 세 가지나 겹친다는 점에서도 잘

알 수 있다.

다만, 신념가는 사회운동가ENFJ와 달리 내면에 신념과 이상을 품고 있다. 그러므로 이들은 사회운동가ENFJ만큼 자신을 희생해 집단이나 다른 사람에게 헌신하려고 하지 않는다. 어디까지나 이들의 사고회로 중심에 '나'가 가장 크게 자리잡고 있다는 사실을 잊는다면 인물설정에 어려움을 겪게 된다.

그러한 의미에서 신념가 유형의 히로인은 그의 신념이 주인공과 충돌했을 때 확실하게 대립하거나, 대결할 수 있다는 장점이 있다. 이는 완급을 조절하거나 위기를 연출하고, 이야기를 더욱 고조시키는 역할을 한다.

신념가 유형의 라이벌

라이벌 캐릭터는 주인공과 대립해야만 이야기가 시작된다. 여기에 독자가 이해하기 쉬우면서, 이야기를 충분히 고조시킬 수 있는 이유가 있다면 라이벌로서는 제 역할을 다하는 셈이다. 이러한 점에서 신념가는 라이벌 유형에 매우 적합한 성격 유형이다. 라이벌의 신념이 주인공의 신념과 대립하거나 양립할 수 없다면 적으로 돌아설 수밖에 없기 때문이다. 다만, 굳이 따지자면 소극적인 성격이니만큼 대립하는 상황을 의도적으로 만들어 줄 필요가 있다같은 팀의 팀원이거나 주인공이 신념가의 영역에 들어와 있는 등.

또한, 철저하게 대립하는 인물이니 '일부러 화해하거나 협력하는

흐름'으로 전개해야 할 수도 있다. 이 경우에도 신념가 유형의 사용법을 쉽게 이해할 수 있다. 서로를 이해하는 과정에서 신념을 버리지 않고도 협력할 수 있다는 사실을 깨닫는 방향으로 이야기를 전개하면 되기 때문이다. 개성이 뚜렷한 등장인물을 쉽게 활용하는 모습을 보여주는 전형적인 예다.

신념가 유형의 서브 캐릭터

신념가는 집단 속에 파묻힐 수 있으므로, 서브 캐릭터로서도 손색이 없다. 오히려 사회운동가ENFJ나 보수주의자ISTJ인 줄 알았는데, 사실은 신념가였다는 전개는 특별한 개성을 발휘한다. 주인공과 독자를 놀라게 하는 의외의 스토리로 전개된다는 점이 재미있는 부분이라고 생각한다. 평소 어른스럽고, 침착하며, 다른 사람과 협력하는 신념가는 자신의 신념에 반하거나 독자적인 아이디어가 필요한 순간에 전혀 다른 얼굴을 보여주기 때문이다. 이들은 집단 속에서 뛰쳐나와 자기 생각대로 행동하며 이야기의 방향을 바꿔 나간다.

이야기를 만드는 게 익숙하지 않은 사람은 저도 모르게 평탄하고 '처음 예상한 대로 이야기를 끝내기' 마련이다. 하지만 여기에 신념가 유형의 서브 캐릭터처럼 의외성을 지닌 캐릭터가 나타난다면 이야기의 느낌을 확 바꿀 수 있다.

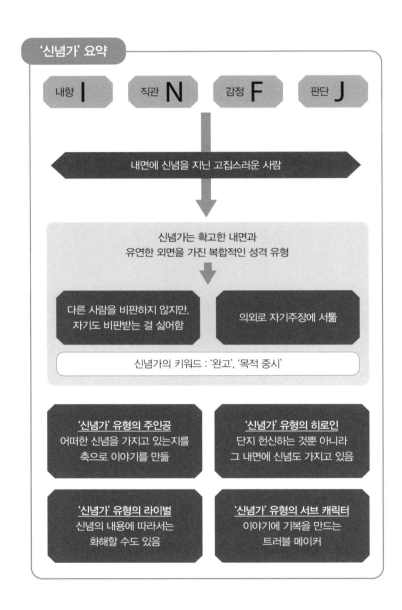

'신념가' 요약

내향 I 직관 N 감정 F 판단 J

내면에 신념을 지닌 고집스러운 사람

신념가는 확고한 내면과
유연한 외면을 가진 복합적인 성격 유형

다른 사람을 비판하지 않지만,
자기도 비판받는 걸 싫어함

의외로 자기주장에 서툶

신념가의 키워드 : '완고', '목적 중시'

'신념가' 유형의 주인공
어떠한 신념을 가지고 있는지를
축으로 이야기를 만듦

'신념가' 유형의 히로인
단지 헌신하는 것뿐 아니라
그 내면에 신념도 가지고 있음

'신념가' 유형의 라이벌
신념의 내용에 따라서는
화해할 수도 있음

'신념가' 유형의 서브 캐릭터
이야기에 기복을 만드는
트러블 메이커

몽상가

ENFP

외향 직관 감정 인식

좋든 나쁘든 이상을 추구하는 사람

꿈이나 이상을 내세우고 다른 사람을 배려하는 사교가.
한편, 쉽게 질리고 단조로운 작업은 선호하지 않는 면도 있음

ENFP

'몽상가'란?

몽상가 유형은 외향E, 직관N, 감정F, 인식P의 특성을 가졌다. 이 유형의 사람은 기본적으로 집단행동을 좋아하고 직관을 중시한다. 또한 아이디어를 무기 삼아 상황을 유연하게 인식할 수 있다.

이러한 요소를 조합했을 때 떠오르는 몽상가의 대표적인 키워드는 '이상과 가능성을 추구', '독창성이 중요', '발이 넓고 친절함'이다.

몽상가라는 이름을 '허황되다', '현실적이지 않다'라는 안 좋은 의미로 해석하는 사람도 있을 것이다. 물론, 실제 그러한 점도 분명 존재한다. 하지만 역사적으로 위대한 업적을 남긴 사람치고 꿈을 꾸지 않았거나 더 높은 곳을 목표로 하지 않았던 사람은 없었다.

몽상가는 호기심이 강하고, 항상 더 좋은 것, 재미있는 것을 추구한다. 그래서 좋은 동료들과 좋은 타이밍에 둘러싸인 몽상가는 다른 성격 유형이 꿈도 꾸지 못할 높은 곳에 도달할 수 있다.

이상을 추구한다는 점을 제외하면 몽상가는 낙천주의자ESFP와 상당히 흡사하다. 대인관계가 좋은 사교가에 배려심을 지녔기에 곤란에 처한 사람을 보면 어떻게서든 도와주려고 달려간다. 그렇게 구축한 인맥의 네트워크로 혼자서는 할 수 없는 엄청난 일을 해낼 수도 있다.

또한 몽상가는 감수성이 풍부하고, 자기 생각이나 주장을 끊임없이 말로 표출하는 유형이다. 하지만 한편으로는 지금 자신의 심정이나 본심을 숨기려고 하는 신비주의자적인 면모가 있다는 점을 잊어서는 안 된다. 이들에게 있어 능숙한 언변과 유연한 커뮤니케이션 능력은 어쩌면 자신의 세계에 상대방이 들어가는 일을 막는 '선제공격'과 같다는 것을 잊어서는 안 된다. 이를 기억해 둔다면 몽상가를 더 깊이 이해하고 표현할 수 있을 것이다.

자신을 드러내고자 하는 몽상가의 캐릭터성은 패션에서 가장 잘 드러난다. 이들은 옷이나 화장처럼 외모를 꾸밀 때 다른 사람의 시선이나 격식이 아닌, 자신이 얼마나 주목받을 수 있을까를 기준으로 삼는다.

또 이들은 배려심이 있다고는 하나, 다른 사람을 위해 양보하지는 않는다. 이러한 사실을 고려한다면 다른 유형과 차별화하기 쉬울 것이다.

몽상가와 사건

몽상가는 계속 이상이나 꿈, 가능성을 뛰어넘으려는 도전 욕구를 가졌다. 이들의 사건은 바로 여기서부터 시작된다고 해도 과언이 아니다. 그러니 사건을 만들기 위해서는 몽상가가 무엇을 목표로 하는지 파악하는 것이 우선이다. 다만, '보통 사람이 생각할 법한 목표', '틀에 박힌 가치관', '하다 보면 이룰 수 있는 성공'으로는 몽상가의 매력을 표현할 수 없다는 것을 반드시 기억하자.

상식적인 기술을 갈고닦아 목표를 달성한다는 것은 보수주의자(ISTJ)의 사고방식이다. 무릇 몽상가라면 독창적인 발상, 상상을 뛰어넘는

발상, 평범한 사람은 포기하기 쉬운 발상을 해야 한다. 그래서 몽상가의 계획은 실현만 된다면 엄청난 사건을 일으키게 된다. 특히, 이 계획이 이야기의 핵심 주제라면 사회의 형태나 사람들의 삶을 크게 변화시킬 수 있어야 한다. 정치나 전쟁을 주제로 한 이야기에서는 나라가 탄생하거나 멸망하기도 하고, 비즈니스나 경제에 관한 이야기에서는 전화, TV, 컵라면과 같은 획기적인 발명이 등장하거나 해야 독자들이 굉장하다고 생각할 것이다.

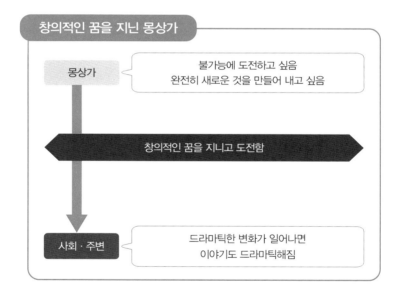

다만, 몽상가는 어디까지나 기본적으로 배려심이 있는 좋은 사람이라는 사실을 잊지 말아야 한다. 다른 사람에게 상처를 줄 법한 목

표는 어울리지 않는다. 만일 몽상가가 일으킨 변화가 결과적으로 세상을 혼란스럽게 만들거나 사람에게 상처를 준다 한들, 대부분은 몽상가 본인이 원한 결말이 아닐 것이다. 우주 로켓의 개발 기술이 핵미사일에 응용되는 것처럼 의도가 왜곡되고 만다.

몽상가와 위기

몽상가는 주관을 중시하는 성격 유형이다. 그래서 다른 사람에게 허무맹랑하게 보이는 아이디어를 진심으로 믿으며 계획을 추진할 수 있다. 반대로 말하면 사물을 객관적이고 냉정하게 받아들이지 못하며, 그 덕분에 다양한 문제를 일으켜 위기에 내몰리게 된다는 뜻이다.

꼼꼼하고 단조로우며 재미없는 일, 이른바 사무직과는 맞지 않는다. 따분한 일은 하기 싫어하므로 같은 작업을 계속 반복하는 일에는 적합하지 않은 유형이다. 아이디어 제안과 같은 가장 재미있는 일만 하고 싶은데, 이를 못 하게 한다면 눈에 띄게 의욕을 잃고 만다.

주변 사람들이 이른바 예술가 체질이라는 식으로 이해해 준다면 다행이다. 하지만 그런 동료가 항상 있는 건 아니다. 같은 팀이니 귀찮은 일도 같이 해야 한다는 말을 들으면 몽상가 본인도 괴롭고, 팀으로서도 인재를 적재적소에 활용할 수 없으니 불행하다고 밖에 할 수 없다.

또한 몽상가는 성격이 밝지만, 아무래도 비슷한 성격을 지닌 다른 유형에 비해 나약한 면모가 있다. 육체적인 피로나 정신적인 충격으로 낙담하며 '어차피 난 안 돼', '다들 나를 욕 하고 있어'라고 단숨에 부정적으로 변한다.

기본적으로는 긍정적인 성격 유형으로,
열정을 가지고 도전하며 친구와 보내는 즐거운 시간을 좋아함

몽상가

싫증을 잘 내고 꼼꼼하지 못한 면이 있음.
재미가 없으면 의욕을 잃어버리고 의외로 비난에 약해 부정적으로 변하기도 함

몽상가와 음식

사교적인 유형들은 대개 파티 등에서 사람들과 이야기를 나누며 식사하는 것을 좋아한다. 몽상가도 기본적으로는 이 유형에 속하지만, 이들은 독창적인 아이디어를 좋아하므로 조금 다른 설정 역시 해볼 수 있다. 즉, 음식의 세계에서도 새로운 것, 진귀한 것, 그때까지 경험한 적 없는 것을 추구하며 독창적인 레시피나 재료, 메뉴를 개척하려고 시도하는 패턴이다.

이때 발생할 수 있는 비극의 정도는 몽상가의 성격에 따라 크게 달라진다. 구체적으로는 배려와 상냥함을 우선하는지, 아니면 투철한 개척정신을 표면적으로 드러냈는지에 따라 좌우된다.

배려를 우선시하는 몽상가라면 도전할 때도 모두에게 맛있는 음식을 먹이고 싶다는 생각에서 크게 벗어나지 않는다. 그래서 함께 밥 먹는 사람들은 산해진미를 맛볼 가능성이 크다.

그렇다면 도전정신이 강한 사람은 어떨까. 회식 장소로는 어울리지 않는 희한한 음식점을 고르거나 누가 봐도 어울리지 않는 식재료를 써서 요리할지도 모른다. 심지어 여기서 대충 대충하는 성격이 발휘되어 '약불로 삶는 게 귀찮은데 센 불로 하면 되지 않을까?', '껍질은 안 벗겨도 되잖아?', '너무 매운데 설탕을 넣으면 조금 낫지 않을까?'라고 생각해 요리할 것이다. 이는 곧 말도 안 되는 음식의 탄생으로 이어질 것이 뻔하다.

이처럼 몽상가가 요리하거나 가게를 고를 때 사건이 일어나기도 하는데, 그러한 점에서 뷔페는 상당히 좋은 타협점이다. 각자가 원하는 만큼 음식을 고를 수 있으니 몽상가 본인은 새로운 조합을 얼마든지 도전해 볼 수 있고, 주변 사람들은 거기에 휘말리지 않을 수 있기 때문이다.

몽상가와 취미

몽상가는 호기심이 강한 유형답게 하나의 취미를 고집하기보다는 다양한 취미에 손을 댄다. 그렇게 초심자의 지식을 습득하며, 기술이 눈에 띄게 늘기도 한다. 이들은 취미에서도 이해가 빨라지는 즐거움을 맛보고 난 뒤에는 새로운 취미로 갈아탄다. 이것이야말로 매우 몽상가적인 태도라고 할 수 있다.

물론, 취미를 통해 어떠한 이상과 꿈을 품게 된 몽상가는 목표를

높게 설정해 열심히 노력할 것이다. 그러나 재미가 없어졌다고 판단되면 바로 흥미가 식어버리는 모습도 '있을 법한' 일이다.

또 한 가지, 주변 사람들과 재미있게 할 수 있는 취미를 좋아한다는 사실을 기억해야 한다. 이들은 계속 바뀌는 새로운 취미를 주제 삼아 친구와 즐거운 시간을 보내고 싶어 한다.

몽상가의 대사

"꿈이 생겼어!"

→ 새로운 것을 만들어 내겠다는 꿈이야말로 몽상가의 원동력이며 뿌리다. 그래서 몽상가의 캐릭터성을 끝까지 파고들 생각이라면 우선 이들이 가진 꿈을 생각해야 한다. 그 내용과 꿈을 이루려는 태도를 축으로 삼아 인물을 구축해 나아가자.

"시시하기는. 규칙은 상관없잖아."

→ 몽상가는 경직된 것을 좋아하지 않는다. 조직을 효율적으로 움직이기 위한 세세한 결정이나 규칙이 그저 비효율적으로 보인다. 일일이 보고서를 작성하거나 절차를 밟을 시간이 있다면, 새로운 일에 거침없이 도전하고 재미있는 일을 먼저 하고자 한다. 이러한 모습은 다른 사람의 눈에 그저 귀찮아하는 것으로 보일 수 있고 엉성해 보일 수도 있다. 하지만 몽상가는 그저 꿈을 좇고 있을 뿐이다.

몽상가의 마음 사로잡기

몽상가를 매료시키는 것은 단연 '꿈'이다. 자신이 꿈으로 내세우기

에 적합한 것을 찾았다면 기꺼이 행동에 나설 것이다. 비록 그 열정이 언제까지 이어질지는 모르겠지만 말이다.

또한, 몽상가는 '말도 안 돼', '불가능해', '될 리가 없어'와 같은 말에도 민감하다. 이 성격 유형의 사람들은 기존의 것에는 흥미가 없고 비상식적인 것에 가슴이 뛰기 때문이다. 이때 일부러 "아니 상식적으로 말이 안 되는데."와 같은 말을 건네면 자연스럽게 주의를 끌 수 있다.

반면, '번거롭지만 꼭 해주어야 하는 일'이 있을 수도 있다. 그럴 때는 재미를 느낄 수 있는 장치도 마련해 주어야 한다. 가장 좋은 방법은 게임화하는 것이다. 일일 보상을 설정하는 방법도 나쁘지 않다.

몽상가 유형의 주인공

창의적인 꿈을 꾸며 불가능에 도전하는 적극적인 사교가인 몽상가는 주인공에 제격이다. 약간의 결점은 있지만, 성격이 착하고 또 기본적으로 적극적이다. 그래서 좋은 의미에서 선행을 계속하기 위해 사람들을 끌어모으려고 한다. 많은 독자에게 사랑받을 수 있는 성격 유형이라 할 수 있다.

하지만 주인공으로서 독자의 호감을 얻으려면 묘사와 그 표현에 주의해야 한다. 싫증을 잘 내고, 기분파에, 자잘한 규칙에 얽매이기 싫어한다는 점은 독자에게 그저 제멋대로 행동하는 사람이라는 인식을 심어주게 된다. 침울해지면 부정적으로 생각하는 것도 사람에 따라서는 인간미가 느껴진다고 할 수도 있지만, 제멋대로라는 인식에 박차를 가하는 요소로 보일 수 있다. 우선은 주인공의 멋진 모습

을 어필한 다음 부정적인 면을 묘사해도 늦지 않다.

몽상가 유형의 히로인

몽상가를 히로인으로 배치한다면 독창적이고, 사교적이며, 배려심이 깊다는 면을 강조하는 편이 좋다. 즉, 상대방을 믿고 그 창조성, 독창성을 계속 발휘해 앞으로 나아가는 인물로 표현하면 좋다. 히로인이 주인공을 구해주거나, 또는 주인공의 이상에 공감해 도움을 주는 형식으로 이야기에 관여하는 흐름이 가장 기본적이다.

이렇듯 현실적으로 생각했을 때 자유로운 성격을 가진 몽상가와 사귀는 일은 꽤 힘들지만, 이야기의 전개상 그러한 어려움은 오히려 '재미'라고 할 수 있다. 기분파인 몽상가의 종잡을 수 없는 성격에 휘둘리는 주인공이 활약함으로써 스토리 전개가 빨라지고, 독자의 호감도도 올라갈 것이다. 하지만 히로인은 독자의 미움을 사서는 안 되므로 긍정적인 부분도 확실하게 강조할 수 있어야 한다. 그러한 점에서 몽상가는 여기에 적합한 성격 유형이라 할 수 있다.

몽상가 유형의 라이벌

몽상가는 대부분 착하다. 그렇다고 해서 라이벌이나 적이 되지 말라는 법은 없다. 주인공이 지도자ESTJ나 보수주의자ISTJ, 협력자ISFJ라면 몽상가는 그 존재만으로 귀찮은 캐릭터가 될 수 있다. 조직을 안정적으로 운영하기 위한 규칙이나 시스템이 지닌 가치를 인정하지 않고 계속 무너뜨리기 때문이다. 무능한 인물은 내쫓으면 그만이지만 유능

한 인재라면 손쓸 방도가 없다. 몽상가가 내놓은 성과로 인해 그의 편을 드는 사람이 늘어나게 되니 주인공의 입지가 좁아질 수밖에 없다.

이럴 때 주인공은 어떻게 해야 할까? 몽상가와 잘 협력해 조직과 집단에 도움이 되도록 통제하는 것이 최선이다. 하지만 의견이 서로 다르다면 철저하게 싸울 수밖에 없다. 몽상가의 허술한 예상 때문에 일에 실패하고, 주인공이 그 뒤처리를 해야 하는 상황은 최악이다. 하지만, 뒷수습에 성공한다면 주인공의 인기가 최고조에 달할 것이다.

몽상가 유형의 서브 캐릭터

서브 캐릭터로서의 몽상가는 적이나 라이벌처럼 정면에서 대립하는 것보다 중립적인 입장의 트러블 메이커로서 등장하면 좋다.

이들은 커뮤니케이션 능력이 높고 아이디어가 독창적이라 그 발언력 역시 상당하다. 하지만 사회적으로 협력하는 능력이 부족해 종종 문제와 사고의 원인이 된다. 그럼에도 배려심이 많은 착한 사람이므로, 웬만한 일이 아니라면 제거의 대상이 되지 않는다. 이것이 바로 몽상가 유형의 서브 캐릭터다. 톡톡 튀는 성격을 가졌으나 미워할 수 없는 유형으로 묘사하면 좋다.

주인공은 몽상가 이웃이 일으키는 문제를 해결하기 위해 동분서주할 수도 있다. 몽상가 상사의 뒤치다꺼리를 계속 해야 할 수도 있다. 어떠한 인물이든 히로인에 가까운 존재, 혹은 주인공의 행동에 계기가 되는 인물로서 몽상가를 설정하면 이야기를 쉽게 전개해 나갈 수 있다.

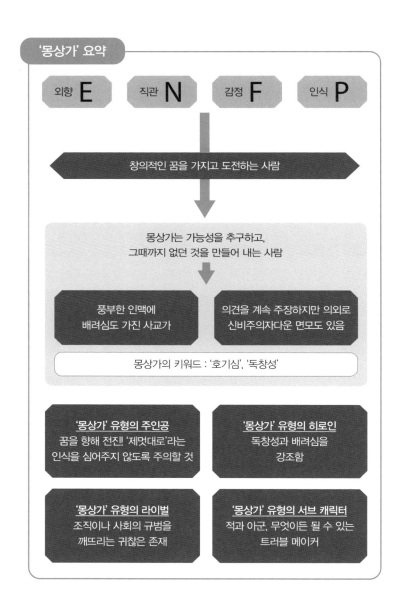

'몽상가' 요약

외향 E　　직관 N　　감정 F　　인식 P

창의적인 꿈을 가지고 도전하는 사람

몽상가는 가능성을 추구하고,
그때까지 없던 것을 만들어 내는 사람

풍부한 인맥에
배려심도 가진 사교가

의견을 계속 주장하지만 의외로
신비주의자다운 면모도 있음

몽상가의 키워드 : '호기심', '독창성'

'몽상가' 유형의 주인공
꿈을 향해 전진! '제멋대로'라는
인식을 심어주지 않도록 주의할 것

'몽상가' 유형의 히로인
독창성과 배려심을
강조함

'몽상가' 유형의 라이벌
조직이나 사회의 규범을
깨뜨리는 귀찮은 존재

'몽상가' 유형의 서브 캐릭터
적과 아군, 무엇이든 될 수 있는
트러블 메이커

type
16

예술가

INFP

내향 직관 감정 인식

내면에서 솟구치는 영감에 따르는 예술가

내면을 들여다보고 깊은 곳에서 솟아오르는 직관,
꿈같은 이상을 추구하는 예술가

'예술가'란?

예술가 유형은 내향I, 직관N, 감정F, 인식P의 특성을 가졌다. 이 유형으로 분류되는 사람은 기본적으로 혼자 행동하기를 좋아하며 직관을 중시한다. 또 공감이나 감정으로 상대방을 이해하려고 하고 상황을 유연하게 인식할 수 있다.

이러한 요소를 조합했을 때 떠오르는 예술가의 대표적인 키워드는 '영감', '명상', '예술가'다.

예술가는 몽상가ENFP와 매우 흡사하다. 이상을 추구하고 개성적이며 감수성이 풍부하다. 또 자신의 감정을 중시하는 매우 주관적인 인물이다. 외향의 특성을 가진 몽상가는 사교적이며 다른 사람과 커뮤니케이션하는 능력이 뛰어나다. 하지만 예술가는 내향의 특성을 가졌다. 그래서 주로 자신의 내면을 들여다보고 자기만의 심리적 거리감을 확고하게 지키려고 한다.

이러한 점에서 예술가는 16개의 특성 유형 중에서도 탁월한 이상주의자고, 철학적인 주제를 선호한다. 이 세상의 진실, 사랑의 정의에 대해 고찰하고 시와 음악을 사랑한다. 궁극의 예술가적 기질을 지니고 있어 주변으로부터는 '괴짜'로 인식된다.

예술가는 깊은 사색을 거쳐 자신의 내면을 문학적이고 예술적인 작품으로 표현하기를 좋아한다. 이것이 이 성격 유형을 예술가라 이름 붙인 이유이기도 하다.

예술가와 사건

예술가는 나서서 사건이나 다툼을 일으키는 유형이 아니다. 야심을 드러내는 일도 거의 없다. 그렇다고 해서 사건 해결에 적극적으로 나서는 일도 드물다. 그들의 관심은 오로지 자신의 내면에 향해 있다.

다른 사람과는 거리를 두지만, 사람을 싫어하는 건 아니니 유연하게 행동한다. 상냥해 보이는 인상과는 달리 애초에 다른 사람들에게 크게 관심이 없다. 아무래도 좋으니 일일이 대립하지 않고 공격적인 태도를 보이지도 않는 것이다. 기본적으로 그들의 관심사는 자신의 내면에 있다. 속세에서 벗어난 예술가 기질은 16개의 성격 유형 중에서도 찾아볼 수 있지만, 이러한 점에서 볼 때 예술가가 가히 최고라고 할 수 있다.

그래서 세간의 인기를 얻어 커다란 움직임을 만들어 내는 인기 작가 중에 예술가에 해당하는 사람이 많이 없을 수 있다. 이들은 굳이 따지자면 개발자INTJ나 모험가ENTP에 해당한다. 그들에게는 사회를 바꿀 수 있는 에너지가 있다.

물론, 예술가가 만든 작품이 높은 평가를 받아 그 값어치가 올라가고 유명해지면 이러한 것이 어떠한 움직임으로 이어질 가능성은 있다. 하지만 이 또한 어디까지나 자신의 내면과 마주한 결과에 불과하다.

다만, 세계관을 어떻게 설정하느냐에 따라서는 예술가의 존재가 사건의 계기가 될 수도 있다. 판타지물이나 오컬트물에서는 자신의 내면을 응시하는 예술가의 특성이 신비한 현상을 불러일으키기도 하기 때문이다. 명상 중에 신이나 외계인의 음성을 듣기도 하고, 다른 사람과는 다른 감성을 지니고 있어 평범한 사람은 알아채지 못한 징후를 발견한다는 식이다.

예술가의 감수성이 감지한 그 '음성'은 큰 사건을 막으라는 경고의 목소리였을까? 아니면 초현실적인 존재로부터의 선전포고였을까? 사실 이 모든 것은 망상이나 광기가 만들어 냈을 수도 있다.

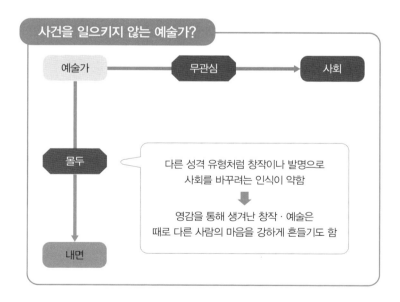

예술가와 위기

예술가는 보통 인간관계의 문제로 인해 위기를 맞이한다. 여기서 인간관계라고 함은 원만하지 못한 대인관계, 혹은 상대방을 화나게 하거나 불쾌하게 만드는 것을 의미하지 않는다. 그것보다도 사람들과 관계를 맺으며 이들의 내면에서 일어나는 변화에 가까우며, 이는 예술가를 위기로 내몬다. 이 성격 유형은 어디까지나 내면을 중요시하기 때문이다. 그 내용을 구체적으로 알아보자.

예술가는 감수성이 매우 예민하고 민감하다. 그래서 다른 사람이 쏟아내는 비난, 비판, 모멸, 매도 등을 정면에서 그대로 받아들인다. 또한, 여기에 그치지 않고 단순히 사실을 확인하려던 상대방의 진심마저 '섣부른 상상력'으로 자신의 실수를 비난하려는 의도라 지레짐작해 버리고는 한다. 나아가, 소속 집단지역이나 국가 등도 포함이나 만든 작품 등에 대한 것조차도 자신에게 한 이야기처럼 받아들이기도 한다이러한 성격 자체는 다른 유형도 가지고 있지만, 예술가는 특히 심하다.

그렇다면 이렇게 비난받은적어도 당사자는 그렇게 생각하고 있는 예술가는 어떻게 될까? 다른 유형이라면 상대방의 잘못이라며 외부를 향해 맹렬하게 화낼지도 모른다. 하지만 예술가의 기분은 어디까지나 내면을 향해 있다.

제일 먼저 자신을 탓하고, 상대방이 싫어졌다면 관계를 끊어 표면상으로나마 평화를 유지하려고 한다. 상대방에게 화가 났더라도 좀처럼 겉으로 드러내지 않는다. 그 대신 화와 원망을 계속 마음속에 담아두었다가 한 번에 크게 폭발시킨다. 예상치 못했던 타이밍에 화를 낸다고 여겨지기 마련인데, 본인으로서는 그만한 이유가 있는 것이다.

하지만 대인관계 속에서 쌓인 불만을 폭발시키거나 필요한 관계까지 차례로 끊어버린다면 인간관계를 이어가기 어렵다. 철저하게 자기 내면만 바라보는 예술가는 상관하지 않는다. 하지만 대부분은 그러지 못하니 사회적으로 내몰리거나 외로워한다.

예술가와 음식

반복해서 설명하고 있지만 예술가의 눈은 기본적으로 내면을 향해 있다. 그들의 의식은 주로 비일상적인 사색에 사로잡혀 있고, 일상생활 속에서 기쁨과 아름다움을 발견하는 일은 그렇게 많지 않다. 다만, 예술적인 취미를 잘 개발했다면 일상 속에서 사소한 아름다움을 발견할 수는 있다. 그 결과, 일상생활에서 가장 중요하다고 할 수 있는 '음식'을 소홀히 하게 된다. 적당히 평범한 음식만 먹는다고 해도 예술가는 특별히 스트레스를 받지 않는다.

한편, 식사를 일상이 아닌 비일상적인 행위로 받아들여 '흥분시키는 장치'로 설정하려는 시도는 예술가의 예술가적 기질이 만들어 낸 것이다. 이들은 그럴 때 몽상가처럼 기상천외한 조합이나 창조적 레시피에 도전한다. 심지어 예술가에게는 몽상가ENFP가 가진 '배려'의 특성이 없다는 점이 특히 무섭다.

예술가에게는 다른 사람을 기쁘게 해주려는 마음이 거의 없다. 그래서 자신의 예술적 작품을 일부러 다른 사람에게 먹이려 하지 않을 가능성이 크다고 해석할 수도 있다. 따라서 '그 이상한 요리'를 먹고 고통스러워하다 기절하는 건 예술가 본인, 그리고 '먹어보고 싶다'라고 나선 사람 뿐이다.

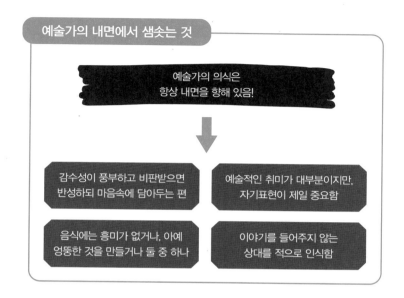

예술가의 내면에서 샘솟는 것

예술가의 의식은
항상 내면을 향해 있음!

감수성이 풍부하고 비판받으면
반성하되 마음속에 담아두는 편

예술적인 취미가 대부분이지만,
자기표현이 제일 중요함

음식에는 흥미가 없거나, 아예
엉뚱한 것을 만들거나 둘 중 하나

이야기를 들어주지 않는
상대를 적으로 인식함

예술가와 취미

예술가의 취미는 무엇일까? 이미 살펴본 바와 같이 문학적·예술적 취미를 가진 경우가 많다. 일반적으로 소설, 만화, 음악, 시가, 시조, 회화, 조각, 도자기와 같은 취미는 직접 만들기보다 작품을 감상하며 즐기는 사람이 많다. 그러나 예술가의 경우는 잘하고 못하고를 떠나 만드는 사람이 많다.

예술가의 이러한 취미는 자기표현이라는 의미가 강하다. 자신의 느낌과 생각을 작품이라는 형태로 표현하는 것이다. 그래서 예술가의 취미 만족도와 기술의 완성도 사이에는 관련이 없는 경우가 많다. 작품이 훌륭하다는 칭찬보다는 내면의 세계를 잘 표현했다고 느끼며 만

족하는 일이 중요하고, 이들에게는 그것이 더 가치 있는 일인 것이다.

하지만 이는 극단적인 예술가에게만 해당할 수도 있다. 성격 유형이 16개로 나뉜다고 하더라도 사람에게 하나의 경향만이 극단적으로 나타나기는 쉽지 않다. 실제로는 본인의 내면을 표현하는 일이나 자기만족도도 중요하지만, 세간의 평가를 받고 싶다고 생각하는 사람이 많을 수 있다.

예술가의 취미는 반드시 문학, 회화, 음악 같은 '전형적인 예술의 형태'를 취하지 않는다는 점을 알아두면 좋다. 이러한 창작 활동은 내면을 표현하기에 가장 적합한 형태지만 유일한 수단은 아니다. 예술적인 테크닉은 어느 정도 교양이나 경제력이 뒷받침되어야만 습득할 수 있다. 만약 이야기의 배경을 '중세 시대의 문명'으로 설정했다면, 가난한 서민은 이러한 예술적 취향을 즐기지 못했을 것이다. 이러한 점을 염두에 두어야 한다.

그렇다면 문학이나 예술 이외에 예술가를 만족시킬 수 있는 취미는 무엇일까? 훨씬 간단하고 원시적인 선택지가 있다. 근대 이전의 사람들은 노래나 춤 등으로 자신의 내면을 표현했다. 그러다가 신문, 잡지, 라디오와 같은 매체가 등장하게 되자 여기에 투고하는 것만으로도 창의적인 욕구와 자신의 내면을 발산하는 쾌감에 젖을 수 있게 되었다. 그리고 오늘날에는 SNS를 통해 누구나 쉽게 자기표현을 할 수 있게 되었다. 예술가적인 특성을 가진 사람 중에는 이러한 형태를 이용해 자기표현을 하는 사람도 있다.

예술가의 대사

"내 생각 좀 들어봐."

→ 예술가는 자기 내면과 마주하며 조용히 생각하는 것을 좋아한
다. 이를 통해 생각을 정리하고, 또 내면을 표현한 작품을 완성
하고 나면 여느 사람들처럼 다른 이들에게 보여주고 싶어 한다.
그러나 예술가는 비난받거나, 비웃음을 사거나, 상처받는 것을
싫어하기 때문에 좀처럼 보여주지 않을 뿐이다. 예술가가 이렇
게 자기 입으로 먼저 말한다는 것은 적어도 상대방을 신뢰하고
있다는 증거다.

"내 이야기를 들을 생각이 없구나."

→ 예술가는 자신의 이야기를 들어주는 상대방에게는 경의와 호
의를 표한다. 이는 이야기를 들어줄 것 같지 않거나 자신을 이
해해 줄 것 같지 않은 상대방은 쉽게 손절한다는 뜻이기도 하
다. 그렇다고 해서 적극적으로 공격하지는 않는다. 단지 자기와
는 상관없는 사람으로 간주할 뿐이다.

예술가의 마음 사로잡기

예술가의 마음을 '외부의 자극'으로 사로잡기란 쉽지 않다. 이들의
관심은 대부분 자기 내면에 쏠려있기 때문이다. 예술적 감성을 자극
해 흥미를 유발할 수도 있겠지만, 그러기 위해서는 예술적 소양을

충분히 갖추어야 한다.

　한편, 예술가는 다른 사람을 이해하는 능력이 다소 떨어지지만, 가까운 사람이라고 인식하면 강한 애정을 보여준다. 결단이나 판단을 재촉받는 걸 정말 싫어하는 성격이기도 하니 심리적 거리감을 지킬 수 있도록 시간을 들여 서로 이야기를 나누며 이해해 가는 편이 가장 좋다.

예술가 유형의 주인공

　예술가는 능동적이고 적극적으로 행동하는 것을 좋아하지 않는다. 주위에서 사건이 일어나도 앞장서서 관여하지 않는다. 그래서 주인공으로 활약시키려면 연구가 필요하다.

　내면을 바라보고, 초현실적이고, 영적인 것을 접한 주인공이 그 덕분에 사건에 휘말리게 되는 경우를 떠올리면 이해하기 쉽다. 아마 그들이 본 것의 비밀을 캐고 싶어 하거나, 반대로 내막을 덮으려고 하는 적이 모습을 드러낼지도 모른다. 판타지물에서는 신의 계시를 받고 하는 수 없이 모험에 나서게 되는 모습을 흔히 볼 수 있다.

　한편, 주변 사람들에게 집착하는 예술가이므로 그들에게 위기가 닥치는 전개도 생각해볼 수 있다. 혹은, 자신의 가치관이나 신조를 흔드는 위협에 맞서야 할 때도 있다. 예술가의 시선은 자신의 내면을 향해 있으므로 내면과 이러한 위기를 연결지을 수 있다면 동기는 얼마든지 만들어 낼 수 있다.

예술가 유형의 히로인

앞서 반복적으로 설명했듯 예술가는 내면을 바라보며 생각하는 사람이다. 그가 하는 말은 문학적이기도 하고, 예술적, 혹은 철학적이기도 하며 때로는 종잡을 수 없을 때도 있다. 즉, 다른 사람은 이해하기 어렵다는 뜻이다. 이러한 인물을 히로인으로 배치하면 예측 불가의 이야기로 만들 수 있다.

이해하기 어렵다는 말은 신비롭고 수수께끼 같다는 뜻이다. 잘 모르는 무언가에 이끌리는 건 인간의 본능이다. 예술가는 이처럼 이해하기 어려운 기질을 가진 만큼, 무척 매력적인 히로인으로 보일 수 있다.

그러나 그렇다고 해서 이야기가 전혀 예측할 수 없는 전개가 되어서는 안 된다. 애초에 예술가는 '직관'을 중시하는 사람이지만, 대부분은 본인만의 생각을 가지고 있다. 그러한 논리가 상당 부분 직관에 의존하고 있어 다른 사람은 이해하기 어려울 수 있다. 작가만이라도 히로인이 왜 그런 행동을 했는지를 생각해 두도록 하자.

예술가 유형의 라이벌

예술가는 한 번 적으로 간주한 상대방은 절대 잊어버리지 않는다. 자신의 감정을 표출하지는 않지만, 그 감정은 사라지지 않고 마음속에 계속 남아있다. 그 깊은 집념은 이들이 예술가로서 뛰어난 작품을 만들어 낼 때 꼭 필요한 요소다.

한편으로 다른 사람의 눈에는 '말도 안 되는 일로 계속 원한을 품

는 이상한 사람', '한참 전의 일이고 아무 말도 안 하니 용서한 줄 알았는데 갑자기 화를 내는 이상한 사람'으로 보이기도 한다. 예술가에게는 당연한 일이지만 아무도 이해해 주지 않는다.

이러한 성질을 살린다면 예술가는 '어떠한 사정으로 인해 주인공을 적대시하게 되는' 악역이 잘 어울린다. 혹은 자신의 내면을 바라보고 이를 예술을 승화시키고자 다짐한 결과, '다른 사람의 피가 필요하니 흡혈귀처럼 행동한다'와 같은 광기를 보여주는 예술가가 등장할 수도 있다.

예술가 유형의 서브 캐릭터

예술가 유형의 서브 캐릭터는 조언자나 협력자, 혹은 트러블 메이커 역할을 부여하는 게 무난하다.

예술가는 뛰어난 사고력과 예술적인 감성을 지니고 있다. 그래서 다른 사람과는 다른 시선에서 조언하거나 혹은 누구도 떠올리지 못한 아이디어로 문제나 사고를 일으킬 가능성이 크다. 이는 이야기에 예상치 못했던 분위기나 흐름을 불어 넣고, 매너리즘을 타파할 힘을 실어준다.

다만 예술가는 적극적으로 다른 사람과 얽히려 하지 않고, 사이가 어긋나면 깊은 집념을 가지고 원망한다는 점에 주의해야 한다. 이들의 협력을 얻으려면, 그리고 깊게 원망하는 예술가와 화해하려면 어떻게 해야 할까? 대부분의 예술가가 이상한 게 아니라, 단지 독자적인 논리로 움직일 뿐이라는 사실을 기억한다면 현실감을 살릴 수 있다.

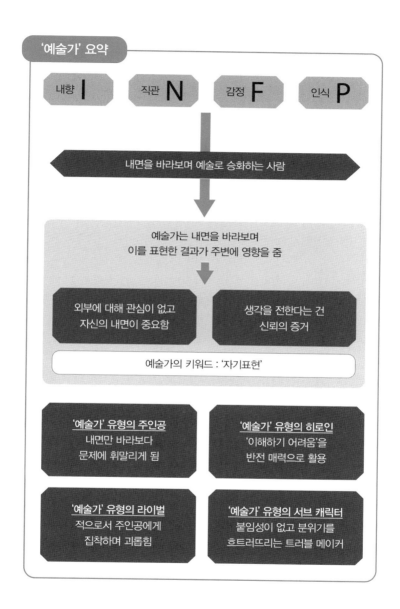

'예술가' 요약

내향 **I** 직관 **N** 감정 **F** 인식 **P**

내면을 바라보며 예술로 승화하는 사람

예술가는 내면을 바라보며
이를 표현한 결과가 주변에 영향을 줌

| 외부에 대해 관심이 없고
자신의 내면이 중요함 | 생각을 전한다는 건
신뢰의 증거 |

예술가의 키워드 : '자기표현'

'예술가' 유형의 주인공
내면만 바라보다
문제에 휘말리게 됨

'예술가' 유형의 히로인
'이해하기 어려움'을
반전 매력으로 활용

'예술가' 유형의 라이벌
적으로서 주인공에게
집착하며 괴롭힘

'예술가' 유형의 서브 캐릭터
붙임성이 없고 분위기를
흐트러뜨리는 트러블 메이커

인물 소개 - 칼 구스타브 융

이 책에서 소개한 성격 유형의 토대를 마련한 사람은 스위스 출신의 정신과 의사이자 심리학자인 칼 구스타브 융이다. 여기서는 간략하게 그에 대해 소개하겠다.

1875년, 목사의 아들로 태어난 그는 대학에서 의학을 전공한 뒤 정신과 의사가 되었다. 프랑스로 유학을 간 그는 지그문트 프로이트와의 만남을 계기로 인생에 커다란 전환점을 맞이한다. 오스트리아 출신인 프로이트는 정신분석의 창시자다. 융은 이 이론에 크게 감명받아 그의 제자가 되기로 결심한다. 이윽고 프로이트와 그의 제자를 중심으로 국제 정신분석 협회가 창설되었고, 융은 이 협회의 초대회장이 된다. 다만, 융과 프로이트는 연구를 진행하던 도중 생긴 이견으로 인해 결별하기에 이른다.

프로이트 곁을 떠난 융은 독자적으로 심리학 연구에 매진해 '분석심리학_{융 심리학}'을 확립했다. 융은 콤플렉스를 비롯해 모든 인류에게 공통으로 나타나는 집단적 무의식과 그 표상의 기본적 형태가 되는 '원형' 등 수많은 개념을 제창했다.

그중에서도 심리 유형론은 이 책의 내용과 가장 관련이 깊다. 융은

이 이론에서 리비도가 향하는 방식에 관해 설명한다. 그는 리비도의 종류에는 '외향'과 '내향' 두 가지가 있다고 보았다. 더 나아가 사고, 감정정서, 감각오감, 직관이라는 네 가지 정신적 기능이 존재한다고 생각했다. 이 정신적 기능에 우월과 열등, 즉 잘함과 못함이 있다는 것이 융의 주장이다.참고로 프로이트는 이 리비도를 성적 충동으로 간주했으나, 융은 심리적 에너지라는 넓은 개념으로 이해했다.

16개의 성격 유형은 이러한 심리 유형론을 발전시킨 것이다. 이 책에서는 앞서 설명한 바와 같이 캐릭터성을 정리하기 위해 이를 간략화했다.

Part
3

16가지 유형 이외의
패턴

다양한 패턴

지금까지 16개의 성격 유형으로 인물을 패턴화해 이해하는 방법을 소개했다. 그러나 등장인물의 성격, 성질, 능력을 패턴으로 분류하기 위한 개념은 이것 말고도 많다. 또한, 16개 유형의 활용을 어려워하는 사람도 분명 있을 것이다. 그래서 이 책의 뒷부분에 '부록'의 개념으로 16개 유형 이외의 패턴을 소개하고자 한다. 주로 이미 존재하거나, 평소 매체에서 많이 본 패턴과 속성들이다.

고유의 세계관을 구축할 때는 '마법형', '아우라형', 혹은 오리지널 별자리처럼 혈액형과 같은 기존 패턴의 형태를 차용하는 방법도 있다. 하지만 여기서는 어디까지나 일반적인 개념만을 소개하기로 한다. 또, 작품에도 반영할 수 있는 잡학 지식적인 요소도 가미했으니 이 점을 참고해 보기를 바란다.

혈액형 성격 진단

인간의 피에는 '유형'이 있다. 혈액의 어떠한 요소에 주목하느냐에 따라 그 유형 자체도 몇 가지로 분류되는데, 이중 적혈구의 항원으로 분류하는 ABO 혈액형이 가장 유명하다. 기본적으로는 A형, B형, O형, AB형의 네 가지로 분류된다. 수혈의 가능 여부를 판단하는 기준이므로 자신의 혈액형을 모르는 사람은 없다. 또한, 부모님의 혈액형에 따라 자녀의 혈액형이 결정되므로 친자임을 확인할 때 사용하기도 한다.

이 ABO 혈액형이 사람의 성격이나 개성에 영향을 준다고 생각하는 개념이 일반적으로 혈액형 성격 진단이라 불리는 것이다. 이 개념은 20세기 초반에 새로이 등장한 ABO 혈액형을 바탕으로 탄생했다. 이후 크게 유행하였는데, 과학적인 조사를 통해 '혈액형과 성격·개성은 관련이 없다'라고 밝혀졌음에도 대한민국과 일본 등지에서는 여전히 많은 사람들이 믿고 있다.

다음은 널리 알려진 개념이다.

- **A형:** 꼼꼼하고 신경질적이며 성실하다.
- **B형:** 밝고 제멋대로인 면이 있으며, 개성적이다.
- **O형:** 너그럽고 느긋하며 대범하다.
- **AB형:** 양면성을 가진 괴짜다.

기본적인 분류법은 패턴이 네 가지라 응용력이 떨어진다. 하지만 그런 만큼 캐릭터성을 대략적으로 나눌 때는 무척 유용하다는 뜻이기도 하다.

강경한 A, 유연한 B, 느긋한 O, 특이한 AB와 같은 분류도 이해하기 쉽다. 하지만 그만큼 알기 쉬우므로 널리 정착했다고 볼 수 있다.

황도 12궁

수요점성술은 태양이 이동하는 궤도를 열두 개의 별자리_{궁宮. '뱀주인자리'까지 포함하면 13궁}로 나누고 태양과 달, 그리고 황도 위에 있는 열두 개의 별자리와의 관계를 통해 운명을 읽어낸다는 개념이다. 옛날부터 유럽을 중심으로 인기가 있었는데, 많은 이들이 여기에 의지했다.

오늘날 널리 알려진 점성술은 이 수요점성술을 간소화한 것이라고 해도 무방하다. 1년 365일을 열둘_{혹은 열셋}로 나누는데, 각자의 생일에 따라 별자리가 정해진다고 본다.

그러다 보니 운세는 별자리에 따라 결정되고, 이러한 점술과 더불어 별자리에 따라 성격이나 능력도 좌우된다는 개념이 생겨났다. 유명한 점·성격 판단이니만큼 점쟁이나 소개하는 책마다 차이가 있을 수 있는데, 여기서는 그중 하나의 사례를 소개하기로 한다.

또한, 황도 12궁은 일반적으로 그리스 신화와 연관되어 언급되므로 이 또한 함께 소개한다.

황도 12궁

물병자리

감정을 겉으로 잘 표현하지 않고 쿨하며 독립심이 매우 강한 유형

이 별자리는 가니메데라고 하는 미소년이 지녔던 물병을 가리킨다. 제우스에게 납치를 당한 가니메데는 신들의 연회에서 시중을 들었는데, 이 물병으로 신들의 술인 넥타르를 따랐다고 한다.

물고기자리

감정의 기복이 심하고 로맨티스트이지만 응석받이 같은 면모를 지닌 유형

미의 여신 아프로디테와 그의 아들인 에로스가 괴물로부터 도망치기 위해 변신했던 두 마리의 물고기를 뜻한다.

양자리

올곧은 성격으로 무슨 일이든 거침없이 도전하는 유형

보이오티아 왕의 왕자와 왕녀를 구하기 위해 제우스가 하늘을 나는 황금의 양을 보냈다고 전해진다. 훗날 지상에 남겨진 황금 양털을 찾아 아르고호를 탄 일행이 모험을 떠난다.

황소자리

느긋하면서도 의외로 완고한 면과 확고한 고집이 있는 유형

제우스가 왕녀 에우로페를 유혹하기 위해 변신했던 하얀 소의 모습이다.

쌍둥이자리

기본적으로는 이성적이고 쿨하지만 유머 감각과 열정을 감추고 있는 유형

카스토르와 폴룩스라는 이름을 가진 디오스쿠로이 쌍둥이 형제를 가리킨다. 형인 카스토르가 죽었을 때 불사의 몸인 폴룩스도 죽기를 원했고, 제우스가 두 사람을 별자리로 만들어 주었다.

게자리

정이 많고 특히 지인이나 혈육에 대한 애정이 크다. 한편으로는 호불호가 확실한 유형

히드라를 도우려다 헤라클레스에게 밟혀 죽은 괴물 게로, 헤라 여신이 별자리로 만들어 주었다고 한다.

사자자리

백수의 왕이라는 이름에 걸맞게 긍지 높은 열정가 유형

그러나 그 이면에는 외로움을 잘 탄다는 성질이 숨겨져 있다. 헤라클레스의 모험에서 가장 먼저 그의 앞에 나타났던 네메아의 사자를 가리킨다. 헤라클레스는 이 사자의 목을 졸라 죽였다.

처녀자리

친절하고 붙임성이 좋으며 어떠한 일을 분석하는 능력이 뛰어남. 부드러운 느낌의 유형

후술할 천칭의 주인인 정의의 여신 아스트라이아라는 설과, 제우스와 농업의 신인 데메테르 사이에 낳은 딸로 명계의 신 하데스의 아내가 되는 페르세포네라는 설이 있다.

천칭자리

타고난 사교가로, 평화와 조화를 사랑함. 하지만 그 뒤에 열정도 몰래 감추고 있는 유형

정의의 여신 아스트라이아는 손에 들고 있는 천칭으로 선악을 저울질한다고 한다.

전갈자리

직감적이고 사물을 꿰뚫어 보는 능력이 있음.
완벽주의자이고 또한 적과 아군에 대한 태도가 확연하게 다른 유형

달을 상징하는 여신 아르테미스의 연인이었던 사냥꾼 오리온을 살해한 전갈을 가리킨다. 실제로 오리온자리는 전갈자리로부터 도망치듯 이동한다.

사수자리

밝고 개방적이며 항상 앞날을 생각하는 낙천가로, 좋은 의미로든 나쁜 의미로든 시원시원한 성격의 소유자

여러 영웅을 키워낸 켄타로우스 현자 케이론을 가리킨다. 불사의 몸인 그는 독화살을 맞고 괴로워하다 제우스의 자비로 죽음을 맞이해 별자리가 되었다고 한다.

염소자리

성실하고 꾸준한 신중파. 유머 감각도 갖춘 유형

산양의 뿔이 달린 신, 판을 가리킨다. 이 별자리는 하반신이 물고기처럼 보이는데, 이는 신화 속에서 괴물로부터 도망치던 판이 강으로 뛰어들어 하반신만 변신했기 때문이다.

혈액형과 황도 12궁

오늘날 인간의 성격과 개성을 그룹으로 나눌 때 가장 기본적으로 사용되는 방식

혈액형 성격 진단

적혈구의 항체로 구분하는 ABO 혈액형으로 나눔

- A형 → 신경질적
- O형 → 느긋함
- B형 → 마이페이스
- AB형 → 양면성

황도 12궁

유럽의 점성술을 바탕으로 만들어짐. 태양의 궤도를 12개의 궁으로 나누고, 태양과 달의 위치 관계에 따라 운명을 판단함

오늘날에는 어느 별자리 때 태어났느냐에 따라 개성을 확인함

십이지

간지는 중국을 중심으로 한 한자문화권에서 퍼진 개념으로, 본래는 십간십이지 $_{+\mp+\equiv\pm}$ 라고 불렸다고 한다. 본래는 오행을 음과 양으로 나눈 십간 $_{\text{갑·을·병·정·무·기·경·신·임·계}}$ 과 여기에 맞춰 시간과 방위를 나타내던 십이지 $_{\text{자·축·인·묘·진·사·오·미·신·유·술·해}}$ 를 조합한 것이다. 십간십이지는 육십이 한 주기이며, 예전에는 연도를 표기할 때 사용했다.

오늘날에는 대부분 십간을 생략하고 십이지에 따라 태어난 해만 표시한다. 또한, 동물과 관련된 십이지의 뜻이 일반적으로 사용되고 있다. 점칠 때 자주 사용되는 개념이기도 하다.

여기서는 가장 간단하게 '태어난 해가 어느 십이지에 해당하는가', '이에 따라 성격과 개성이 어떻게 좌우되는가'에 관한 내용을 소개하기로 한다. 또한, 여기에 해당하는 동물은 한국을 기준으로 설명하는데, 나라마다 다를 수 있다.

자_子

쥐: 빠릿빠릿하고 호기심이 왕성하지만, 경계
　　심이 강한 면도 있다.

축_丑

소: 소극적이고 침착한 신중파이지만 인간미가
　　있어 호감 가는 성격이다.

인_寅

호랑이: 힘이 좋으며 낙천적이고 리더의 소질
　　이 있지만, 변화에 취약해 실패도 자주
　　겪는다.

묘_卯

토끼: 자기 멋대로 행동하기보다는 남들을 돕
　　거나 가르치는 데 특화된 유형이다.

진辰

용: 신비한 동물답게 엄청난 배포와 남다른 면모를 갖추고 있다.

사巳

뱀: 강한 자신감과 도전 의욕, 끈기를 가졌으나 한편으로는 다른 사람을 편안하게 하는 인간미도 있다.

오午

말: 무슨 일이든 적극적이고 개방적이다. 끊임없이 정보를 제공하며 사람들을 이끄는 데 적합하다.

미未

양: 심지가 굳고 인내심이 뛰어나 배후나 보좌의 역할에 잘 어울린다. 마음속에는 감춰둔 열정을 품고 있기도 하다.

신申

원숭이: 상황 변화에 적응하는 판단력이나 행동력이 뛰어나고 기민한 성격의 소유자다.

유酉

닭: 정보 수집 능력이 뛰어나 상황 예측이나 외교 교섭에 적합하다.

술戌

개: 솔직한 호감형 인물이다. 모두의 사랑을 받고 당사자도 깊은 신의를 보여주는 최고의 파트너라고 할 수 있다.

해亥

돼지: 완고한 신념의 소유자로, 사람을 이끄는 데 적합한 유형이다.

원소·속성

고대 사람들은 이 세계가 하나, 또는 여러 개의 요소원소를 조합해 만들어졌다고 굳게 믿었다. 그중에서도 '땅, 불, 바람, 물의 4대 원소설', '음양과 오행목화토금수 조합설'이 가장 널리 알려져 있다.

이러한 설은 과학적인 근거가 전혀 없지만, 마법이나 오컬트, 점성술과 같은 분야에서는 지금도 명맥을 이어가고 있다. 점성술에서는 열두 개의 별자리를 4대 원소로 분류하고 십이지 또한 음양오행과 깊은 관련이 있고 본다. 그래서 판타지 작품을 보면 마법, 능력, 몬스터, 인간, 이종족 등을 '원소' 또는 이를 기반으로 한 속성에 근거해 구분한다. 그 대략적인 개념은 다음과 같다.

● 4대 원소

고대 그리스에서 생겨난 개념으로, 땅, 물, 불, 바람공기을 가리킨다. 개념으로 정착된 이 네 가지 원소는 이해가 쉬워 만화나 게임 등에서도 흔히 볼 수 있다.

땅은 돌이나 흙, 지면 등을 가리킨다. 침착함, 묵직함, 완고함 등의 개성을 상징한다.

EARTH WATER FIRE WATER

물은 물이나 바다, 강, 얼음, 눈 등을 가리키고 상냥함, 온화함, 화내면 무서운 성격 등의 개성을 표현한다.

불은 불과 화염, 열 등을 가리킨다. 열정과 적극성, 다혈질과 같은 개성이 있다.

바람은 바람과 공기, 번개 등을 가리키고, 시원시원함, 자유, 변덕 등의 개성을 상징한다.

이 4대 원소 중 물과 불, 땅과 바람은 서로 대응되는 관계에 있는데, 일방적으로 혹은 서로가 서로의 약점을 쥐고 있는 경우도 많다. 또한 4대 원소에 무언가를 추가하거나 하나의 원소를 여러 개의 요소로 나누는 예시도 심심치 않게 볼 수 있다. 땅이 흙과 금속, 물이 물과 얼음, 바람이 바람과 번개로 나뉘거나 빛과 어둠이 추가되거나 하는 식이다.

● **음양오행설**

고대 중국에서 생겨난 오행과 음양이 합쳐져 생겨난 개념이다. 세계는 음과 양, 목 · 화 · 토 · 금 · 수의 오행이 조합해 생겨났다고 본다.

오행에서는 다양한 사물을 오행으로 분류해 생각한다. 색깔을 예로 들자면, 청_녹이 나무, 적이 불, 황이 흙, 백이 금, 흑이 물과 같은 식이다. 계절은 봄이 목, 여름이 화, 토왕이 토, 가을이 금, 겨울이 수에 해당한다. '청춘'이라는 단어도 여기서 생겨났다.

이 밖에도 동물로 치면 물고기와 파충류 등 아가미가 있는 것이 목, 날개 달린 새는 화, 사람이 토, 털이 있는 짐승은 금, 갑각류가 수로 분류된다. 그리고 감정의 경우는 분노가 목, 기쁨과 웃음은 화, 생각은 토, 슬픔과 우울은 금, 놀람과 공포는 수에 해당한다. 이러한 내용은 등장인물에 개성을 부여할 때도 활용할 수 있다.

또한 오행에서는 각각의 관계성을 중시한다. 그래서 상생과 상극 관계가 존재한다. 이는 각각 힘을 더하는 관계와 힘을 약화하는 관계가 있다는 의미다. 상생은 '목 → 화 → 토 → 금 → 수 → 목_{나무가 불 타면 남겨진 재는 흙이 되고, 흙 속에서 금속으로 변하며 금속 표면에 물이 맺히고 물은 나무를 키운다}'의 순서이고, 상극은 '물 → 불 → 금 → 목 → 토 → 수_{물이 불을 끄고, 불은 금속을 녹이며 금속의 날이 나무를 베어 쓰러뜨리고 나무는 흙을 밀어내며 흙은 물을 막는다}'의 순서다. 이 또한 각 등장인물의 관계성에 활용할 수 있다.

● 기타 원소 및 속성

이외에도 다양한 원소와 속성의 분류가 존재한다.

중국에서 기원한 점이나 역易에는 팔괘라는 여덟 종류의 속성이 있다. 만물을 건하늘 · 태늪 · 이불 · 진번개 · 손바람 · 감물 · 간산 · 곤땅으로 나눈다. 이는 이때까지 보았던 '4대 원소'와 '오행'과 겹치는 부분도 있다. 다만 독자적인 속성도 있으니 독특한 설정을 원한다면 유용하게 사용할 수 있다.

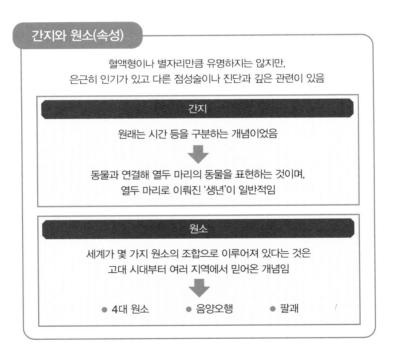

간지와 원소(속성)

혈액형이나 별자리만큼 유명하지는 않지만,
은근히 인기가 있고 다른 점성술이나 진단과 깊은 관련이 있음

간지

원래는 시간 등을 구분하는 개념이었음

⬇

동물과 연결해 열두 마리의 동물을 표현하는 것이며,
열두 마리로 이뤄진 '생년'이 일반적임

원소

세계가 몇 가지 원소의 조합으로 이루어져 있다는 것은
고대 시대부터 여러 지역에서 믿어온 개념임

⬇

● 4대 원소　　● 음양오행　　● 팔괘

태양계 행성도 이해하기 편하다. 태양, 달, 그리고 수성, 금성, 지구, 화성, 목성, 토성, 천왕성, 해왕성, 명왕성으로 이뤄진 태양계는 점괘 등과도 깊은 관련이 있다.

동물이나 식물도 속성으로 취급할 수 있다. 이러한 생물을 선조, 혹은 수호신으로 삼았던 토템 신앙은 역사 속에서 흔하게 찾아볼 수 있다.

마치며

　마지막으로 '사물을 효율적으로 이해하기 위해서는 유형과 패턴을 활용하는 것이 가장 좋다'는 사실을 다시 한번 강조하고 싶다. 예컨대 수학 시간에 전혀 모르는 문제가 나오면 누구나 혼란을 느낀다. 하지만 선생님이 그은 보조선 하나로 문제를 보는 방법이 달라지기도 한다. 이 책에서 소개한 16개의 성격 유형은 바로 그러한 보조선이라고 할 수 있다.

　이해하기 힘든 복합적인 성격의 등장인물을 '이러한 특징을 가지고 있다면, 이 성격 유형이겠구나', '그렇다면 라이벌은 정반대의 성격 유형을 지니는 편이 좋겠어', '비슷하면서도 사실은 전혀 다른 인물로 묘사하고 싶다. 그러니 이 성격 유형으로 설정하자'와 같이 이 성격 유형에 맞게 설명하면 단번에 이해할 수 있다.

　물론, 성격 유형이 만능은 아니다. 하나의 유형 속에는 무수히 많은 응용법이 존재한다. 패턴을 너무 깊이 생각하면 결국 비슷한 인물만 만들어 낼지도 모른다. 하지만, 그러한 일은 창작에 익숙해진 다음에 생각해도 늦지 않는다.

　이 책을 집필하면서 성격 유형은 인물을 이해하기 위한 첫 번째 단서로서 매우 유용하게 사용할 수 있다는 점을 새삼 느꼈다. 이 책이 여러분의 창작 활동에 일조할 수 있기를 진심으로 기원하는 바이다.

ポール.D.ティーガー，バーバラ バロン ティーガー，『16の性格：性格タイプを知って獲得する充実した人生と人間関係』，主婦の友社

ポール.D.ティーガー，バーバラ バロン ティーガー，『あなたにぴったりの相手がわかる 16の性格』，主婦の友社

園田由紀，『MBTIタイプ入門(제6판)』，JPP株式会社

『日本国語大辞典』，小学館

『日本百科大事典』，小学館

『改定新版世界大百科事典』，平凡社

『有斐閣　現代心理学事典』，有斐閣

『星座占い大全：面白いほど当たる星座占いの本！ 星座占い(大全)』，AKO出版

細木数子，『六星占術が教える十二支の読み方 ——あなたの宿命は、これでわかる』，祥伝社

登場人物の性格を書き分ける方法

Copyright © 2022 Aki Enomoto, Kurage Enomoto, Enomoto Office
Originally published in Japan by Genkosha Co., Ltd.
All rights reserved.
Korean translation copyright © 2024 by Korean Studies Information Co., Ltd.
This Korean edition is published by arrangement with CUON Inc.

이 책의 한국어판 저작권은 저작권자와 독점계약한 한국학술정보(주)에 있습니다.
저작권법에 의하여 한국 내에서 보호를 받는 저작물이므로 무단전재 및 복제를 금합니다.

개성있는 캐릭터 개발을 위한
16가지 유형별 인물 구성 가이드

초판 인쇄 2024년 04월 30일
초판 발행 2024년 04월 30일

엮은이 에노모토 아키
지은이 에노모토 구라게 · 에노모토 사무실
옮긴이 일본콘텐츠전문번역팀
발행인 채종준

출판총괄 박능원
국제업무 채보라
책임번역 문서영
책임편집 구현희 · 김민정
디자인 홍은표
마케팅 전예리 · 조희진 · 안영은
전자책 정담자리

브랜드 므큐
주소 경기도 파주시 회동길 230 (문발동)
투고문의 ksibook13@kstudy.com

발행처 한국학술정보(주)
출판신고 2003년 9월 25일 제406-2003-000012호
인쇄 북토리

ISBN 979-11-7217-999-1 13600

므큐는 한국학술정보(주)의 아트 큐레이션 출판 전문브랜드입니다.
무궁무진한 일러스트의 세계에서 가치 있는 정보를 수집하고 선별해 독자에게 소개한다는 뜻을 담고 있습니다.
'예술'이 가진 아름다운 가치를 전파해 나갈 수 있도록, 세상에 단 하나뿐인 책을 만들고자 합니다.